U0022631

搖滾中國

孫伊 著

推薦序

補一堂中國搖滾的課

張鐵志
音樂與文化評論人，著有《聲音與憤怒：搖滾樂可以改變世界嗎？》、《時代的噪音：從Dylan到U2的抗議之聲》

二○○八年五月我在北京。

五月十二號，發生汶川大地震；幾天後，在北京的星光現場舉辦一場搖滾義演包括眾多歌手如汪峰、艾敬，壓軸的是崔健。

那是我第一次看崔健演出。開場前的興奮與期待，不下於我去聽滾石或者狄倫；不只是因為他是一則華語搖滾的傳奇，不只是因為崔健在我二十歲的炙熱的青春是重要的聲音，也在於此前中國於我們來說根本是一個遙遠而陌生的存在：我們跟北京崔健的距離真的跟紐約狄倫阿伯差不多。

那晚演唱會結束後，在樂評人張曉舟的引介下，我們三人去吃宵夜，在北京的台菜店「鹿

港小鎮」，談著音樂與政治。次年又在台北Legacy、在北京展覽館看了兩次崔健專場，依然震撼。

在那個五月的北京，我也意外去了北京樂隊幸福大街女主唱吳虹飛家喝酒。「在北京搖滾樂隊女主唱家喝酒」這件事，彷彿電影中的想像，讓我莫名興奮。那畢竟是我和北京搖滾的初次邂逅。

那一回，我也認識了北京著名的自由薩克斯風手李鐵橋、當時還沒有如此大名的周雲蓬。那是開啟我中國搖滾之旅的五月大門。

我們是聽崔健、唐朝、魔岩三傑的一代。他們爆發的九〇年代初，正好是我的大學時期，我的啟蒙時光。那也是台灣的新台語歌時代⋯⋯在聽了一個青春期的西洋搖滾後，我們終於有了華語的搖滾，終於可以跟著強烈的節奏高唱《夢回唐朝》、《一無所有》，或者《愛上別人是快樂的事》。

九〇年代中期，因為魔岩離開中國，我們幾乎斷絕了與中國搖滾的聯繫，只能偶爾買到台灣引進的蒼蠅樂隊，或者左小祖咒的《在地安門》台版。

十年以後，二〇〇七年，我在北京鼓樓旁的一個小酒吧疆進酒，第一次看了中國音樂人的演出，那是一個許多人說好的盲人民謠歌手⋯周雲蓬——當然當時不知道日後會成為兄弟。我也在北京西邊的一個獨立小唱片行「白糖罐」買了許多中國搖滾CD——也沒想到第二年老闆

老羊就加入艾未未的四川大地震調查志願者。然後就是那個〇八年五月，我在北京出版《聲音與憤怒：搖滾樂可以改變世界嗎？》簡體版，開始重新認識並且連結起當代的中國搖滾。

我開始逐漸進入中國搖滾的場景，去看演出、音樂節，並且認真地補課，買中國樂評人的書、買當下或之前重要的搖滾專輯。只是，有些已然消逝在歷史之河中的樂隊、有些傳奇的演出，是彼時不在場的我得永遠錯過的：例如當年強悍瘋狂的舌頭、盤古、木推瓜，或者河酒吧時期的野孩子、周雲蓬，或者剛開始的迷笛音樂節。

我也和左小祖咒、周雲蓬、李鐵橋、小河、張瑋瑋、郭龍（以上四人曾同屬於一個樂隊叫美好藥店）、張佺（以上三人同屬「野孩子」）、萬曉利、吳虹飛、上海頂樓馬戲團的成員、廣州民謠樂隊五條人乃至萬能青年旅店成員，在深夜北京的胡同，在通縣、廣州、上海的小飯館中、在台北的快炒店或者「操場」喝酒，並和許多人成為感情深厚的哥們。我喜愛他們的熱情豪爽，喜歡聽他們談起那個在盛世之前、依然地下邊緣的北京，或者那些那個困頓但生猛的波希米亞時光。

至於少年時影響甚深的魔岩三傑，我也終於在摩登天空音樂節聽到如今有點臃腫的何勇嘶吼《垃圾場》、看張楚和一支金屬嘻哈樂隊合唱《姐姐》。

我的搖滾文字也開始滲入這個黃色的大地（少年的我在海峽此岸怎麼可能想像到未來崔健會說喜歡我的書），開始在這裏寫專欄，並且在不同城市和搖滾青年們討論中國與台灣的音樂

與政治。

這幾年，兩岸的搖滾交流也越來越多，重要的中國樂隊一一來台，但我們對中國搖滾的歷史及其對中國青年文化的意義，了解依然相當單薄。讀了帶點學術味的《搖滾中國》，了解中國搖滾的發展、社會意涵，以及後魔岩時期的轉型，彷彿補了一堂中國搖滾的課。

過去十年，中國的搖滾樂越來越進入中國的青年文化，與此同時也更加地商業化、體制化，並且相比於九〇年代後期，更失去想像力和爆發力。這個現象最明顯的就是過去兩三年搖滾音樂節在各地如蛋塔般湧現，其中許多都是地方政府和地產商支持的，其結果大多音樂節越來卻貧乏無趣。

但另一方面，雖然九〇年代後期的搖滾如麥田守望者拒絕反思歷史與現實，而只是追求快樂，但也正是在這兩三年，由於中國社會矛盾加劇，中國搖滾也有重新「政治化」的趨勢，不論現在最有代表性的兩個主要音樂人左小祖咒和周雲蓬，或者這兩年最火的樂隊「萬能青年旅店」，都用音樂狠狠地撕裂社會的醜陋瘡疤，帶我們進入那個時代的黑暗迷宮。

這個主流化、商業化但也同時政治化的複雜現象，是當前中國搖滾最奇異的風景，並且正是中國的縮影：一方面我們看到中國崛起的光亮盛世，另一方面卻是社會矛盾的陰影不斷累積擴張。

最後，對我們台灣人來說，《搖滾中國》除了為我們補一門中國搖滾課，更大的刺激可能

在於，我們是不是也該有這麼一本記錄與\分析台灣搖滾史的書呢？

來動手吧……

CONTENT

推薦序
補一堂中國搖滾的課　張鐵志　3

Chapter 1　緒論　11
1　聲音的躍進　11
2　在真空中書寫　19
3　當我們談論搖滾時我們在談論什麼　27

Chapter 2　搖滾來了！　33
1　舶來的母語：西方搖滾樂對中國搖滾樂的影響　35
2　混響的回聲：中國搖滾樂的登場與初期狀態　50
3　當「西風」遇到「西北風」：中國搖滾樂與「尋根」思潮的關係　65

Chapter 3　像牛虻一樣飛——崔健　82
1　踏上新長征路　86
2　破殼而出　108
3　對質時代　117

Chapter 4　孤獨的集體
　　　　——「魔岩三傑」 144

1　何勇：受傷的麒麟 147

2　張楚：飛往內心之旅 157

3　竇唯：浸漫的邊界 176

Chapter 5　新聲喧嘩
　　　　——「後魔岩時期」的中國搖滾 194

1　從魔岩到散沙：中國搖滾樂的分流 194

2　青春的烏托邦：「北京新聲」一代的搖滾實踐 201

3　市井之聲：子曰樂隊與二手玫瑰樂隊 215

4　兩種表演者：蒼蠅樂隊與頂樓的馬戲團樂隊 225

結語 243

主要參考資料 247

附錄

附錄一　中國早期搖滾音樂人相關狀況 266

附錄二　80年代在中國從事搖滾活動的外國音樂人相關狀況 276

後記 278

搖滾在九〇年代中期發行了一批在製作水平和銷量上都較前有重大突破的作品。此後「摩登天空」、「嚎叫唱片」等本土音樂廠牌的崛起，使越來越多的樂隊和音樂人的創作能夠獲得正式出版的機會。定期舉行的（如迷笛音樂節）和不定期舉行的大規模音樂節在舉辦頻率、參與人數、商業運作方面也呈上升趨勢。而眾多無法進入商業操作軌道的音樂人，則通過在酒吧、俱樂部的小規模演出、贈送「小樣」（demo）、互聯網音樂下載等形式得以在小範圍內傳播；從音樂風格的角度來看，中國搖滾是沿著一條日趨多樣化、分眾化的趨勢在發展的，在傳統意義上的搖滾樂（rock & roll）之外，金屬樂（metal）、朋克樂（punk）、民謠樂（folk）等西方搖滾流派都曾在中國搖滾的舞臺上「各領風騷」，同時也有眾多搖滾音樂人致力於推動中國搖滾「民族化」和「本土化」的進程；從搖滾樂與大眾媒體和公共領域的關係的角度來看，大眾媒體和專業樂評人對中國搖滾的真正「介入」始自一九九二年王曉峰與章雷在《音像世界》雜誌上開闢的《對話搖滾樂》專欄。此後《音樂天堂》、《朋克時代》、《自由音樂》、《非音代樂手》、《我愛搖滾樂》、《重型音樂》、《極端音樂》、《哥特時代》、《銳舞地帶》、《現誌不僅介紹和傳播搖滾樂的相關資訊，更致力於發掘和探索搖滾樂的「文化身份」，深刻地參與到形塑部分搖滾音樂人和樂迷對何謂「搖滾精神」的認知的進程之中，此後互聯網的推廣，專門性網站和BBS的成立，以及政府針對中國搖滾樂相關政策的調整，更使中國搖滾獲

得越來越多的媒體關注度，與大眾傳媒的聯繫愈發緊密；從受眾群體聚合的角度看，中國搖滾業已經由唱片、磁帶、現場演出、專門搖滾雜誌及互聯網的互動中聚合起了一個在數量上相當龐大，在相當程度上相互認同的心理共同體，並參與了幾代樂迷的主體建構過程。

然而另一方面，中國搖滾在八〇年代到九〇年代中期之前曾經造成的公眾影響力卻日漸顯露出一種盛世難繼的尷尬，就像何勇在《鐘鼓樓》中所唱到的那樣：「你的聲音我聽不見，現在太吵太亂」——更多的樂隊、出版物和演出、更多樣化的風格和更好的技術、與大眾傳媒更緊密的聯繫、更寬鬆的政策環境，甚至更多的樂迷……中國搖滾的聲音卻再也沒有能夠像八〇年代中期至九〇年代中期那樣振聾發聵，引起那樣「轟動」的社會效應。對作為一種音樂形式和文化形式的「搖滾」在中國的土壤中是否已經在「形式」和「精神」兩方面耗盡了其歷史勢能的質疑開始出現，但與之相關的真正有效的討論卻少之又少。可以說，正是為這個問題作答的衝動，成為了寫作本書的初衷。帶著這一問題對中國搖滾樂錯綜複雜的「音樂地景」抽絲剝繭，就會發現貫穿中國搖滾樂近三十年來的發展，並深刻影響其走向的兩條最重要的線索是中國搖滾的「舶來性」與「反抗性」之爭。

從音樂風格和技術的角度而言，中國搖滾樂的發展可謂「日新月異」。如果說八〇年代的中國搖滾在風格上更多借鑒了鄉村（country）、民謠（folk）、硬搖滾（hard rock）等西方六、七〇年代的搖滾音樂風格，與西方搖滾樂存在著一個接受的「時滯」的話，那麼自九〇

年代初「打口帶」的流入，使中國搖滾音樂人獲取西方搖滾音樂資訊的渠道發生了根本性的變化——金屬樂（metal）、朋克樂（punk）、哥特（gothic）、暗潮（dark-wave）、英式搖滾（brit-pop）、藝術搖滾（art rock）、另類搖滾（alternative rock）、民謠搖滾（folk rock）……這些西方搖滾樂的「風格」都曾獲得相當數量的追隨者，中國搖滾走上了一條越來越「與國際接軌」的道路；另一方面，中國搖滾「學習」西方搖滾還有越來越細緻，越來越從大「風格」偏向其下的小「流派」的傾向，譬如金屬樂（metal）又可分為死亡金屬（death metal）、厄運金屬（doom metal）、黑暗金屬（black metal）、維京金屬（viking metal）、力量金屬（power metal）、激流金屬（thrash metal）等等，在這些小「流派」之下還有更為細緻的「分支」，如死亡金屬還可分為史詩死亡（epic death）、工業死亡（industrial death）、旋律死亡（melodic death）、技術死亡（techno death）等等②，而這些流派、分支，都有他們的中國搖滾「傳人」在實踐。不僅如此，「打口帶」還培養了從「跳房子」、「掛在盒子上」到「北京超新聲」等一批用英文演唱原創搖滾歌曲的樂隊和作品。如果說我們曾經啞然於一九八五年發行的七合板樂隊的同名專輯中崔健用英文翻唱的《斯卡布羅集市》那糟糕的英文發音，時至今日，我們已經很難辨認出一些樂隊從音樂風格到發音吐字與西方搖滾的差異之處。關於「打口帶」、「打口CD」與中國搖滾樂的關係，樂評人顏峻曾經撰文評論道：「屬於全世界青少年的音樂文化，像洪水一樣在閘門外咆哮，並通過打口，隨風潛入夜，滋潤了在文化沙漠和文化垃圾中

像，從形式到意識，從二胡、古箏、琵琶、簫、笛子、嗩吶等民族樂器的使用，對五聲音階與搖滾節奏的融合，到歌詞中對自身本土文化身份的體認，中國搖滾的「民族化」似乎已經蔚為大觀。然而如果我們對一些搖滾「民族化」的代表之作詳加檢視，就會發現其中相當一部分作品所追求的「文化傳統」只是一個「空洞的能指」，無論是輪迴樂隊的《烽火揚州路》中「想當年金戈鐵馬氣吞萬里如虎」的如虹氣概，都把「傳統」和「本土」塑造成了一種牧歌式的集體記憶，一種凝固了的鄉愁。既沒有指向一個現實的「本土」情境，也並沒有提供一種真實有效的文化立場。另一方面，寶唯、子曰樂隊、二手玫瑰樂隊等在搖滾樂與傳統文化的融合方面所做的探索，又確實讓我們看到了經由「現代轉化」的「傳統資源」所煥發出的新的能量，新的生機。這裏提出的問題是：「有中國特色的搖滾樂」究竟只是中國搖滾「影響的焦慮」的一種反應，還是可資轉化成能夠為其創造者和閱聽者提供主體建構所需要的、具有能動性的身份認同資源？

在「舶來性」之爭之外，中國搖滾的另一重要命題是其「反抗性」。在中國搖滾的誕生之初，它的接受者主要是一個亟需尋求新的自我表達渠道的青年群體。他們通過對「搖滾」這一音樂形式的實踐，發展出一種既有別於致力於宣傳和教化的官方音樂／歌曲（秉承了三〇年代「群眾歌曲」所代表的左翼音樂觀念和美學傳統），又有別於八〇年代初期自港臺地區湧入的「軟性」流行歌曲（可以溯源到三〇年代曾風行一時的「靡靡之音」所代表的市民音樂觀念

和美學傳統）的，以「真實」、「自由」、「原創」為追求的音樂形態，並將之與一種「真實」、「自由」、「人格獨立」的主體狀態關聯在一起。這種追求，被諸多研究者和樂迷，以及此後的部分搖滾音樂人解讀為一種「反抗精神」——既是對「官方」意識形態的反抗，也是對消費主義意識形態主導的大眾文化的反抗。在我看來，對於以崔健為代表的早期搖滾音樂人⑤來說，「反抗」與其說是具有本體論意義的「目的」，莫如說是一種「手段」，是一條建構和言明自身主體性的必由之路。

在中國搖滾其後的發展中，在西方媒體和研究者的介入和導向（如將早期中國搖滾解讀為一種簡單的「政治對抗」，甚或將之與學生運動做直接的關聯，引導了部分搖滾音樂人「投其所好」的心理）、九〇年代初期國內言論空間的整體收縮以及由此引發的對於搖滾樂的態度的驟然轉變（如一九八九年下半年開始，以《人民音樂》為代表的官方音樂刊物對搖滾樂的態度明顯由「引導」向「批判」轉移；一九九〇年四月，崔健「為亞運會集資義演」被中途禁演的事件）、國內部分搖滾樂的專門刊物對搖滾樂的文化身份的塑造（如《我愛搖滾樂》將自身的辦刊宗旨定位為「游離於體制之外的創造自由的手段」、「一種邊緣的文化和崇尚這文化的種族」、「一個地下群體」等相對激進的文化主張，在內容上常常與政治相關聯。一方面多報導已有的「地下」音樂團體，另一方面也對更多「地下」團體的成立起到了推助的作用）等多方合力的作用下，一部分搖滾音樂人開始將「搖滾精神」與「反抗精神」等同起來，將音樂創

作簡單粗暴地等同於「政治對抗」姿態的傳達，卻又未能提出任何有現實針對性的真實有效的批判。「反抗」成為了一種自我複製的鏡像神話，最終難免流於另一種形式的「假大空」，而創作者也將自己封閉在一個無法超越的憤怒的「搖滾孤島」之中，取消了獲得主體歸宿的可能性。

中國搖滾的「反抗性」的另一個重要面向是對「商業化」的反抗。作為一種文化產品，流行音樂從製作、宣傳到發行、推廣，都無法離開資本力量的介入，搖滾音樂作為流行音樂的一種也概莫能外。另一方面，搖滾樂對於原創性、本真性的強調，又使這些音樂人對商業包裝和運作持一種反感和謹慎的態度。因此，對於中國搖滾來說，「商業化」從一開始就是一柄「雙刃劍」——游移、掙扎在與商業邏輯對抗—合謀的關係之中，是植根於中國搖滾之中無法擺脫的內在悖論。部分搖滾音樂人（以崔健為代表）認為「商業化」是中國搖滾發展的必由之路，只有創造出商業環境與藝術創作之間健康、良性的互動關係，中國搖滾才能走上正軌。然而在實踐過程之中，相當一部分搖滾音樂人被商業邏輯「收編」，作品中開始呈現出「媚俗」之態（如花兒樂隊）。另一部分搖滾音樂人（以「樹村」為代表），對「商業化」持一種激烈否定的態度，導致作品在相當小的一個範圍內以「地下」渠道流傳，無法真正進入「公眾」的視野。還有更多的音樂人則是在「商業」和「藝術」之間走著鋼絲，尋求一種千鈞一髮的平衡（如子曰樂隊、二手玫瑰樂隊）。

對於中國搖滾的「反抗性」問題，我們需要追問的是，「反抗」是否是搖滾樂的「內在本

質」？如果「反抗」是達成「真實自我」所必須的，那麼「反抗」什麼？如何「反抗」？隨著情境的變化，「反抗」的對象會發生怎樣的變化？

在以上的討論中，筆者提出的一些問題都是圍繞著「中國搖滾是否已經在『形式』和『精神』兩方面耗盡了其歷史勢能」這一核心議題提出的。對這些問題，筆者無意也無力在一篇論文中全部作答。而是希望通過一個較小的切入角度的選取，在對具體對象的研究之中使之漸漸顯形。

2 在真空中書寫

相比於「新時期」其他藝術和文化領域，中國搖滾在很長時間內一直處於一種研究的「真空」狀態。當然，當代流行音樂的一大特點是其與文字的伴生與互動關係，中國搖滾也概莫能外，但其中新聞報導、樂評、紀實文學占了絕大部分。搖滾樂的大眾文化身份使它在很長一段時間裏一直處於「難登大雅之堂」的尷尬位置。因此，在一九九五年以前，學界對於中國搖滾樂的文本、中國搖滾的歷史，以及搖滾樂及流行音樂與社會及文化思潮之間關聯性的研究並不多見。

值得一提的是，自一九九三年起，樂評人李皖開始為《讀書》雜誌撰寫「聽者有心」專欄，有人稱李皖的專欄是「用樂評撞開時代大門」。雖然「聽者有心」集結的多為評論和介紹性的隨筆，而非嚴格的學術研究，但在某種意義上，李皖確實為中國搖滾樂撞開了通往知識界的「登堂入室」的大門。作為新時期知識界重要陣地的《讀書》雜誌，此前涉及音樂領域的文字主要是辛豐年所寫的古典音樂隨筆，而自「聽者有心」開始，流行音樂借助《讀書》這一平臺進入了知識者的視野之中。其中〈雅俗界說〉⑥一文顯示了為搖滾樂在音樂的權力譜系中爭取合法性的「正名」衝動，李皖援諸西方搖滾樂的歷史，標舉搖滾樂的「獨創性」和「精神性」，一方面將搖滾樂與相對缺乏「獨創性」和「精神性」的一般流行音樂相區分，另一方面將搖滾樂這一被菁英文化排斥在外的「俗樂」推舉到能夠與西方古典音樂為代表的「雅樂」相頡頏的地位。

一九九五年第四期《中國青年研究》發表了石首的〈對搖滾的傲慢與偏見〉⑦，這又是一篇為中國搖滾「正名」的文章，依然是從「雅」、「俗」對立的角度切入。文章認為搖滾樂不妥協的反世俗的姿態，是深受禮儀薰染的中國大眾最不能接受的。高雅的學院文化在對待搖滾樂的態度上，與市民文化是不謀而合的，或者是合謀的。表面上看，高雅文化對搖滾樂的抵制是高雅對低俗的一種反擊，因為搖滾樂威脅它的崇高地位。其實，高雅文化對搖滾樂的抵制，不僅僅出於高雅文化自我利益的維護，也不僅僅出於中產階級的階級歧視，而且是在民族文化

傳統上與市民文化結成的神聖同盟。

張新穎的〈中國當代文化反抗的流變：從北島到崔健到王朔〉⑧一文，將北島、崔健和王朔作為「新時期」文化反抗的代言人進行了比較分析。文章指出，北島的「自我」是一個「在與它所否定的東西的對立中確定了文化立場和堅定的形象」的明確的概念。而崔健的「自我」則是一個「等待明確又不可能明確」的概念，是一個正在展開的動態過程。換言之，北島用「反叛」來確立「自我」，而崔健則是用「反叛」來展開「自我」。這種不同，是由他們各自所身處的歷史語境不同、反抗對象的不同所決定的。

梁融在〈移位的敘述，世界末的迷思——從敘述學角度看大陸搖滾樂歌詞特色一種〉⑨一文中，借鑒敘述學的理論，將搖滾歌詞文本作為一意義自足的對象進行分析。文章認為搖滾歌詞中存在著「移位的敘述」，大陸搖滾樂隊中有不少喜歡借用古詩詞意象、革命意象等來創作歌詞，因而敘述在不同的「虛構世界」之間發生「移位」是常見的。後來的搖滾樂為適應大眾口味，簡化了搖滾節奏及配器，強化了流行的音色，其歌詞中發生「移位」的內容也一改從前「古代的」、「經典的」、「革命的」，而更多地與當代世俗生活相聯，削弱了其思想的深刻性，令歌手平面化、世俗化的形象更為突出。由此認為大陸搖滾樂在興起、發展之初所具有的文化叛逆性、先鋒性正被日益增強的商業性、媚俗傾向削弱。

一九九七年發行的《今日先鋒》第五輯收錄了何鯉的〈搖滾孤兒——後崔健群描述〉⑩一

文。如果說此前的研究文章大多是圍繞著較為週邊化的問題和「崔健時代」的中國搖滾進行的，這篇文章是真正將觸角深入到了中國搖滾的內部脈絡之中。通過對竇唯、張楚、蒼蠅、NO樂隊的三組個案分析，何鯉將「後崔健群」定義為一個「文本較少具有意識形態的實踐意義……是一種純然的個人經驗的藝術轉換」的搖滾世代。何鯉認為，雖然這一搖滾世代的藝術是「文化移入與第一世界搖滾旅行的結果」，但他們依然在跨文化的解讀中建構了中國新一代的搖滾音樂。

一九九八年第一期《文藝理論研究》發表了崔健和毛丹青的訪談〈飛越搖滾的「孤島」〉⑪，雖然是一篇訪談文章，但毛丹青作為中國社會科學院哲學研究所的研究人員，在訪談中滲透了強烈的以學院派知識份子的立場解讀搖滾的意識。文中談到，中國的搖滾樂是當代文化的一種重要的載體，對之的認識不應局限於音樂本身，而應該從文化觀念上加以理解。毛丹青認為，搖滾樂具有表達現實社會的力度；社會需要人的思考和理性，而搖滾樂正好可以做到這一點；音樂可以為社會樹立形象，搖滾樂同樣為社會樹立起一種形象。搖滾容易使人墜入激情的深淵，但在崔健身上卻表現出一種令人折服的冷靜，在他的音樂構成中，他從不迴避、不忌諱，而是作為社會的理性的聲音，頑強地保持了他全身心投入整個社會的風格。這篇文章最重要的意義，不僅在於其規避了簡單的「雅俗」界分，將中國搖滾作為當代文化的一種重要的載體，放在整個中國「新時期」文化史中加以解讀，而且在於，他將崔健及其所代表的中國

搖滾，由之前被紀實文學⑫、對西方搖滾樂的介紹性文字⑬及西方研究者⑭所定義的反傳統、反文化、反理性，甚至是反社會的激進形象中贖回，第一次指出搖滾樂作為「社會理性的聲音」與公共領域聯結的可能性。

同是一九九八年，唐文明的〈搖滾，知識份子病與炸彈〉⑮一文，卻對學界在搖滾樂與知識份子之間建構的這一同構關係進行了解構。通過對崔健作品《新鮮搖滾》的分析，唐文明首先否定了搖滾樂是一種單純的快感文化的提法。他認為：「以快感來反對解釋實際上是在對搖滾作出一種解釋（即快感）之後，又以反對解釋的名義來反對其他的解釋」。接著，文章又進一步否定了搖滾樂話語與知識份子話語之間的同構關係。唐文明認為，所謂的「知識份子病」就是一種「理性的虛妄和道德的傲慢」，以「道德」為其使命的搖滾樂就會墮落為知識份子的「木鐸」，而這種道德動機中潛藏著削弱搖滾樂音樂力量的危險。在唐文明看來，搖滾樂的本質應該是一種「存在之力」的遊戲，而這種遊戲是生命意志的體現。因而，搖滾樂應該擔當起的是從邏輯理性轉向身體理性的現代性旗手的使命。

劉承雲的〈中國搖滾「行走者」形象分析〉⑯一文，對貫穿中國搖滾十多年歷史的一個重要關鍵詞——「行走者」形象——進行了梳理。文章認為，行走者離我們越來越近，其形象卻越來越小。他的姿勢由行走變成了奔跑；其意識卻從清醒走向了迷惘；從痛苦走向了狂歡。由此，中國搖滾完成了從現代到後現代的文化轉型，從中也折射出了中國社會的變遷。

身兼「幸福大街」樂隊主唱及清華大學中文系碩士研究生的吳虹飛同時具備了材料、經驗與理論眼光的優勢。在〈中國搖滾——大眾和個人的想像〉[17]一文中，吳虹飛指出，樂評人／文人、印刷品、媒體和大眾共同建構出了崔健及其所代表的部分中國搖滾「先行者」的「啟蒙者」形象。另一方面，對舌頭樂隊的個案分析表明，搖滾樂被部分「地下樂隊」想像為個體對抗集體和大眾的一種貌似極端的方式。二者之間看似無甚關聯，實則共同揭示出「中國搖滾」這一能指下的所指其曖昧、多元及被建構的本質。

二〇〇三年第一期的《書屋》發表了趙勇的〈崔健的搖滾樂與反抗的流變史〉[18]，文章指出，「反抗」曾是崔健搖滾樂的一個重要主題，這種反抗在之後發生了「流變」，並試圖從社會思想史的角度對這一流變的過程做出解釋。文章認為崔健的反叛形象之所以能夠建立起來，一方面應該歸因於他那種「不停地走」的執著與頑強，一方面也應該歸因於八〇年代那種特殊的社會氛圍和文化氛圍。趙勇認為，儘管在《解決》之後發表的幾張搖滾專輯中，崔健體現出了一種「後撤」的姿態，但他依然保持著「介入現實」、「批判現實」的搖滾精神，而年輕一代的搖滾音樂人「差不多已喪失了提出問題的能力」，淪陷在「消費意識支撐起來的大眾文化」之中。

張新穎的〈張楚與一代人的精神畫像〉[19]從代際文化的角度闡釋了張楚音樂的意義。文章認為，對於出生於六〇年代中後期至七〇年代初的一代人來說，自我認同在當下的文化情境中

遭遇了困境，這一代人是「無名」的一代。這一代人不僅無法從經歷或者與社會的關係中尋找出「命名」的依據，而且從精神本質上拒絕被「命名」，拒絕被統一到一個稱號之下。張新穎從張楚第一人稱的敘事角度切入，指出張楚「混跡於他所敘述的內容之中，不做高高在上的樣子」、「是一個當下現實的敏銳觀察者，同時也更是一個自我感受、自我經驗的敘述者」的特徵，認為張楚通過這種更為內在化的敘述，不僅為自我畫像，而且也在某種程度上實現了為一代人畫像的使命。

易蓉的〈遊戲與威脅：對中國搖滾樂的雙重誤解〉[20]繼續從青年亞文化的角度入手。通過對中國搖滾個性啟蒙、先鋒氣質和人道主義精神的解讀分析其對青年受眾的影響。文章認為，像其他青年亞文化一樣，中國搖滾既不是一種讓青少年喪失責任感、使命感的遊戲形式，也無法形成一股對既有意識形態具有實質性威脅的顛覆力量。

李曉婷、楊擊的〈挪用與戲仿：對歌曲《南泥灣》意義流變的符號學解讀〉[21]對歌曲《南泥灣》進行了個案分析，並借此折射出這一文本在流變過程中身處的文化生態的變遷。文章通過對最初的《南泥灣》創作過程中對陝北民歌的挪用和崔健的「搖滾版」南泥灣對「經典」的戲仿的分析指出，崔健的《南泥灣》以一種「無名」的民間表達方式與作為「紅色經典」的《南泥灣》分庭抗禮，爭奪合法性，而這二者又共同在九〇年代以來的消費主義意識形態籠罩下失落了所指。

華南師範大學的蔡天星二○○四年的碩士論文《主導、菁英、民間、大眾多聲部的合唱——大陸新時期歌詞論》的研究對象不僅限於中國搖滾，而是根據「新時期」以來流行歌曲的歌詞文本，將這些歌曲劃分為四類進行解讀。論文將中國搖滾的歌詞歸入「菁英式」的範疇，並選取了崔健的部分歌詞進行文本細讀，指出崔健歌詞的「含混」特質，並將這種「含混」具體化為「歧義」、「悖論」、「反諷」、「隱喻」、「穿插」五種表現形式。

筆者完成於二○○五年的碩士論文《想像搖滾的方法——多樣視野中的中國搖滾》以「搖滾想像」作為切入點，主要分析中國搖滾音樂人、中國搖滾的受眾，以及公眾——中國搖滾的局外人對搖滾的想像方式。通過對「中國搖滾」這一文化符號的構成及意義／能指的展示方式、「搖滾想像」曖昧、多元狀態的描述和背後機制的揭示探究人們在「中國搖滾」身上寄予了怎樣的文化想像，並進而提供了一種對九○年代文化圖景的敘述。

首都師範大學的易蓉二○○八年的碩士論文《亞文化的本土化研究——以「有中國特色」的搖滾樂為例》從音樂維度、文本維度和視圖維度入手，分析了作為舶來品的中國搖滾樂以「傳統化」、「民俗化」為兩大面向的本土化表徵，並以身份認同、亞文化全球化和亞文化風格等理論為基礎，提出了「亞文化身份認同」的概念，認為中國搖滾樂的亞文化身份認同訴求是它本土化的重要驅力。並通過分析這種本土化進程給中國搖滾帶來的影響，得出「中國搖滾樂面臨著嚴重的認同危機」這一結論。

中國藝術研究院的屠金梅二〇〇八年的碩士論文《論當代中國搖滾樂反叛性的缺失》延續了對中國搖滾樂的「反叛性」的研究。論文認為，中國搖滾樂反叛性的最大特徵是其不徹底性。崔健歌曲的主題從「迷惘」到「諷刺、自嘲」，最後變為「寬容」；而「後崔健群」或被主流文化招安，或耽溺於遊戲和解構的快感，僅存的一絲「反叛」也只是一種對於反叛的模仿。作者將這種「反叛性的缺失」的原因，歸納為反叛對象的失落和中國搖滾音樂人生存處境的邊緣化兩點。

3 當我們談論搖滾時我們在談論什麼

德國學者彼得・維克（Peter Wicke）在其著作《搖滾音樂再思考》中曾指出：「一如音樂本身是不斷變動的，它的術語當然也是。『搖滾音樂』（rock music）一詞意味了許多不同的事物，而實際上，它的意義也在它發展的每一個時期中都有所變化。它與其他流行音樂層次，以及其他音樂文化領域的界限，通常是流動不定的……搖滾樂從各色各樣的源頭獲得精氣養料的滋潤——甚至是一些不同的傳統，像菲力浦・葛拉斯（Philip Glass）、史提夫・瑞克（Steve Reich）、愛德格・佛瑞斯（Edgar Varese）以及約翰・凱吉（John Cage），或者是非歐洲文化的

音樂，以及歐洲的『古典』音樂。在這三不同的源頭之中，搖滾樂，就像先前所提到的一樣，扮演了一個佔有優勢，但絕非排斥他者存在的角色。」[22]在搖滾樂擴大「疆域」的同時，它又處於一個不斷被（狹義的）流行音樂吸收的進程之中：一旦具有高度原真性的音樂類型出現，這個音樂類型就會被商業體制吸取、剝削、轉化、利用——正如彼得・維克所說：「如果使用最廣義的定義的話，現今流通於市面的音樂，百分之八十以上都是搖滾樂的分支之一。」[23]這同樣增加了給「搖滾」下定義的難度。美國學者大衛・R・沙姆韋在〈搖滾：一種文化活動〉一文中提出了類似的觀點，他認為「搖滾不是一種音樂類型，因為至今而止搖滾樂評論還未能提出有關它的甚至是最基本的音樂學話語」。因此他選擇將搖滾樂界定為「某個歷史階段的一種特殊的文化活動」[24]。的確，搖滾樂發展至今，在形式變革的內驅力之下不斷融合其他音樂類型的元素，已經發展出數百種流派和分支，這些流派和分支在音樂語言、歷史傳統、文化內涵等層面都存在著巨大的差異。無論是從內涵上為搖滾樂下一準確的、排他的定義，還是從外延的角度界定具體何者為「搖滾」，何者為「非搖滾」，都尚未有研究者能夠做到。

具體到「中國搖滾」這一對象，下定義的困境同樣存在。如果按照傳統的樂隊形制、電聲樂器的標準來衡量，大部分獨立音樂（indie）和民謠搖滾則勢必將被排除在外。如果以獨立創作／原創性（即詞作者、曲作者、表演者合而為一，與狹義的「流行音樂」詞作者、曲作者、表演者「各司其職」相區別）的標準來衡量，八〇年代諸多「搖滾先驅」（包括崔健在內）演

唱的作品並非出自己手。而無論使用以上哪種衡量標準，被樂迷普遍認定為「偽搖滾」的零

點樂隊、臺灣的「信樂團」、「五月天」都要被劃歸到「搖滾」陣營之內。如果用諸如「反

抗」、「自由」、「真實」等「精神」和「意識」層面的標準來衡量，更是因其缺乏統一的、

硬性的指標，只能作為見仁見智的個體判斷依據，無法成為科學來有效的分類尺度。因此，本書

在提及「中國搖滾」的時候，是在其約定俗成的概念上使用它的，即被樂迷普遍認為屬於「搖

滾樂」的那些樂隊和音樂人，都是本書中「中國搖滾」一詞所指稱的對象，時間範圍的限定是

從一九七九年至今。

本書選取的切入角度是「新時期以來中國搖滾音樂人的精神重建與自我表達」。作為新時

期以來重要的文化現象、精神現象與社會現象，中國搖滾樂的產生與八〇年代青年的精神危機

以及文化反思、重建有著密切的關係。從八〇年代至今，搖滾樂的發生、發展脈絡折射了中國青年群體主體

的文化認同的歷史角色。它本身也承擔著青年自我精神建構、尋求表達途徑和新

狀態的變遷，也在事實上構成了「新時期」精神史、社會文化史不可或缺的一個側面。由此研

究角度切入，既可以深入把握新時期青年群體的主體狀態、精神構造方式、文化認同的變化，

也可以考察新時期的文化場域在數十年間發生的結構性變化。

從這一角度切入，本書選取若干有代表性的音樂人作為研究對象。具體包括崔健、「魔

岩三傑」（何勇、張楚、竇唯）、「麥田守望者」、「新褲子」等「北京新聲」旗下的一批朋

克樂隊、子曰樂隊與二手玫瑰樂隊、蒼蠅樂隊與頂樓的馬戲團樂隊等。需要指出的是，研究對象的選取，並不代表對其「音樂價值」的判斷，而是因為在「精神重建與自我表達」這一視角的觀照下，這些音樂人提供了最為豐富複雜，因此也最有分析餘地的作品。那些從音樂自身的角度來看相當「優秀」，在文化取向上卻相對「單純」的音樂家和作品則不在詳細考察之列。換言之，在筆者看來，這些音樂人及其作品是最能夠反映中國搖滾群體，乃至整個青年群體在「新時期」以來的當代社會—文化場域的變遷中所遭遇的主體困境及應對方式的，因此也就是最有希望為筆者在本章1中所提出的那些問題作答，或至少為進行更為深入的思考提供線索的。

本書採用文本分析與文化研究相結合的研究方法，以文本分析為主。之所以如此，是因為搖滾樂的歌詞在搖滾樂的意義生成中至關重要；並且，搖滾的歌詞與新時期以來的詩歌寫作在很大程度上具有某種同構性，如崔健的「自由不過是監獄／你我不過是奴隸」（《這兒的空間》）與北島的「自由不過是／獵人與獵物之間的距離」（《同謀》）有著驚人的相似；張楚的歌詞和朱文、韓東為代表的「遊走的一代」詩人作家群的創作在消解崇高方面也有異曲同工之處。同時，作為文學研究，歌詞文本也理應成為研究的重心。此外，對有助於闡釋核心議題的搖滾音樂與表演進行必要的研究，以使問題更加清晰。

在具體結構方式上，本書大體以時間順序為線索分為四章。分別以「一九七九年至一九九

○年的中國搖滾」、「崔健」、「魔岩三傑」及「九○年代中後期的中國搖滾」為研究對象。

需要說明的是，這裏的「時間順序」是以研究對象開始公開發表作品這一「時間點」，而非以研究對象整個音樂活動的「時間段」為判斷依據的。舉例而言，儘管崔健的創作貫穿了中國搖滾的整個發展過程，但本書依然將對他的分析集中在第三章之中。這樣的劃分主要出於避免使行文過於零散化、以至割裂音樂人自身的內在邏輯的考慮，並無為中國搖滾「斷代」的企圖。

① www.yaogun.com，日本的搖滾研究者和愛好者所製作的日文網站，其中提供了近30年來關於中國搖滾獨立音樂人和樂隊的音樂活動的詳細資料，是公認最為權威、詳盡和準確的中國搖滾資料庫。

② 此處對搖滾樂風格流派的劃分的歸納和介紹見易容：《亞文化的本土化研究——以「有中國特色」的搖滾樂為例》，首都師範大學文藝學專業碩士論文，2008年，第3頁。

③ 顏峻：《再見，打口的一代》。見顏峻著：《燃燒的噪音》，江蘇人民出版社2004年版，第175頁。

④ 顏峻：前引文，第176頁。

⑤ 對「早期搖滾音樂人」這一概念的界定參見本書第二章及《附錄一》。

⑥ 李皖：〈雅俗界說〉，《讀書》，1994年第11期，第145-149頁。

⑦ 石首：〈對搖滾的傲慢與偏見〉，《中國青年研究》，1995年第4期，第10-14頁。

⑧ 張新穎：〈中國當代文化反抗的流變：從北島到崔健到王朔〉，《文藝爭鳴》，1995年第3期，第32-39頁。

⑨ 梁融：〈移位的敘述·世界末的迷思——從敘述學角度看大陸搖滾樂歌詞特色一種〉，《青年研究》，1997年第11期，第33-37頁。

⑩ 何鯉：〈搖滾「孤兒」——後崔健群描述〉。王蒙主編：《今日先鋒》第5輯·生活·讀書·新知三聯書店1997年版，第66-94頁。

⑪ 崔健、毛丹青：〈飛躍搖滾的「孤島」〉，《文藝理論研究》，1998年第1期，第39-42頁。

⑫ 最典型的例子是趙健偉所著的《崔健：在一無所有中吶喊》及其引發的崔健與趙健偉之間的法律訴訟。在《崔》一書中，趙健偉將崔健定義為一個「以音樂為主導的文化大反叛時代」的「主帥」，引發了崔健偉的強烈不滿。

⑬ 如鄭向群發表於1988年《人民音樂》上的文章〈搖擺樂及其特徵〉，認為搖滾樂與其說是作為一種潛在的意識形態和代際衝突的鬥爭工具，這一定義比國外左派對搖滾樂的評價更為激進。

⑭ 如Andrew Jones在其專著《Like a Knife: Ideology and Genre in Contemporary Chinese Popular Music》中，將中國搖滾與明確的政治訴求和政治議程聯繫在一起。

⑮ 唐文明：〈搖滾，知識份子病與炸彈〉，《北京大學研究生學志》，1998年12月，第2卷，第87-93頁。

⑯ 劉承雲：〈中國搖滾「行走者」形象分析〉，《渝西學院學報》，2002年第3期，第73-75頁。

⑰ 吳虹飛：〈中國搖滾：大眾和個人的想像〉，《海峽》，2003年第12期，第40-43頁。

⑱ 趙勇：〈崔健的搖滾樂與反抗的流變史〉，《書屋》，2003年第1期，第70-74頁。

⑲ 張新穎：《張楚與一代人的精神畫像》。見張新穎：《打開我們的文學理解》，山東文藝出版社2005年版，第228頁-232頁。

⑳ 易蓉：〈遊戲與威脅：對中國搖滾樂的雙重誤解〉，《青年研究》，2007年第1期，第31-36頁。

㉑ 李曉婷、楊擊：〈挪用與戲仿：對歌曲《南泥灣》意義流變的符號學解讀〉，《新聞大學》，2006年第2期，第110-115頁。

㉒ 〔德〕彼得·維克著：《搖滾樂的再思考》，郭政倫譯，臺北：揚智文化事業公司2000年版，第11頁。

㉓ 〔德〕彼得·維克著：前引書，第6頁。

㉔ 〔美〕大衛·R·沙姆章：《搖滾：一種文化活動》。王逢振主編：《搖滾與文化》，天津社會科學出版社2000年1月版，第55-57頁。

本章討論「中國搖滾的發生」，將時間的上限界定為一九七九年，這一年冬天，中國第一支具備了搖滾樂隊「形式」（樂隊形制，現場演出，吉他、貝斯、鼓「三大件」）的樂隊「萬李馬王」成立，樂隊主要在高校範圍內演出，以**翻**唱披頭四（Beatles）、保羅・西蒙等西方搖滾和民謠作品為主，引起了國內外媒體的一些關注。本章討論的時間下限界定在一九九〇年，這一年二月十七日、十八日，「一九九〇北京現代音樂演唱會」在首都體育館舉行。「唐朝」、「ADO」、「眼鏡蛇」、「寶貝兄弟」、「呼吸」、「1989」六支樂隊參加了演出。在此之前，中國搖滾最重要的演出機會和形式是「圈內人」的「parry」，這次演出是中國搖滾群體的第一次「集體亮相」——「它使人們了解到了一個搖滾音樂群體的存在，只是風格

Chapter **2**
搖滾來了！

和水平與崔健不一樣而已」①。自此之後，中國搖滾開始頻頻舉辦大規模的公開演出，「中國搖滾」這一名詞的含義在公眾眼中漸漸明朗成形；這次演出產生的另一個重大影響是，演出獲得了國內外，包括港臺諸多媒體的關注，也吸引了海外投資者的到來，唐朝樂隊在同年三月與臺灣滾石唱片公司簽約，開啟了中國搖滾在日後相當長一段時間內的製作和發行模式。

將中國搖滾的「發生期」基本鎖定在上世紀八〇年代的範圍內的另外兩個依據是九〇年代初「打口帶」的出現、傳播和專業樂評人的介入對中國搖滾的發展產生了深遠的影響。

一九九二年，日後成為中國搖滾最重要的樂評人之一的郝舫成為了「打口帶」的最早一批購買者之一，「打口帶」的出現使中國搖滾音樂人和樂迷獲取西方搖滾音樂資訊的渠道發生了根本性的變化，這種變化又必然會重新塑造此二者對「搖滾」的形式、功能、文化身份的認知；同年五月，河北人民出版社出版了黃燎原、韓一夫撰寫的《世界搖滾樂大觀》，還是在這一年，《音像世界》雜誌開闢了由章雷和王曉峰主持的《對話搖滾樂》欄目，開始有系統地向讀者介紹歐美流行音樂和搖滾樂。據樂評人李皖的回憶：「《對話搖滾樂》留下了兩大後遺症：一是搖滾樂迷幾乎人手一份地把它當成了唱片購買指南，在各城市成噸成噸的舶來塑膠垃圾中小心搜尋著它提到的作品，二是全國各打口店的老闆，均把它作為進貨的依據」②。樂評人與樂迷、資訊介紹與資訊傳播之間這種互動網路的形成，使「打口」的出現、《大觀》的出版和《對話》的連載在事實上聚合、催生並形塑了一個相對穩定的中國搖滾樂迷群體，也在相當程度上

將八○年代言人人殊的中國搖滾的文化身份「固定」下來。

本章將要重點辨析以下三個問題：在中國搖滾樂的「發生期」⑴西方搖滾樂對中國搖滾樂產生了何種影響，包括影響的路徑和層面；⑵中國搖滾樂發展出了怎樣的有別於西方搖滾，又彼此區別的「差異主體」，包括搖滾音樂人對何謂「搖滾精神」、自身文化身份的體認；⑶此一全新的音樂和文化形式出現之初，在當時的主流／官方言論空間裏是如何被解讀、被接受、被挪用的。本章的焦點將不會只局限在「中國搖滾」的範疇之內，將其他種類的流行音樂及文化形式排除在外，而是將中國搖滾樂的發生放在上世紀八○年代的社會文化場域之中進行考察。

1 舶來的母語：西方搖滾樂對中國搖滾樂的影響

自搖滾樂在中國誕生之日起，關於中國搖滾是否是西方搖滾的一種「舶來品」的爭論就一直不絕於耳。誠然，西方搖滾樂（包括部分流行音樂）對於中國搖滾樂的「誕生」所起到的酵素和觸媒的作用，是任何研究者都無法否認的。然而既往的研究中對於中國本土搖滾樂與西方搖滾樂之間的關係，特別是在「意識」、「精神」層面的關係的認定，往往簡單化地停留在對二者共同性的強調──如同在很長一段間裏，普通公眾對於搖滾的刻板印象是「留長髮」、

「吼叫」、「吵鬧」一樣，「政治與文化反抗」、「反文化」已經成為部分研究者與評論者對於中國搖滾的刻板印象與發言時不言自明的前提。特別是很多西方學者在進行當代流行音樂研究時往往簡單地將中國搖滾視為「西方植入」的音樂類型，套用西方搖滾的特有傳統及其介入社會政治的特有途徑來闡釋中國搖滾的「發生」，及其與公共領域的聯結方式（如認為中國搖滾樂直接「催生」了學生運動，甚或認為中國搖滾樂在一九八九年達到了「頂峰」），其背後是西方中心主義的視角、意識形態的衝突與文化上的隔膜。本節將通過對西方搖滾音樂傳入中國的具體途徑、中國搖滾音樂人對其的具體「反饋」等相關歷史事實的詳細梳理來呈現西方搖滾樂對中國搖滾樂所產生的具體影響。

西方的逆子：搖滾樂的政治反抗與文化反抗傳統③

莫里斯・迪克斯坦在其影響深遠的著作《伊甸園之門》中曾經這樣描述過上世紀六〇年代美國的搖滾音樂與社會運動之間的關係，他認為當時的搖滾樂與民謠是「新左派抗議文化與三〇年代及其後時期老左派中真正的人民陣線分子之間一座活的橋樑」，它們「完美地體現了六〇年代初期朝氣蓬勃的年代；種族結合、民族之間團結、『我有一個夢想』和『我們必勝』的年代；休倫港宣言和早期新左派的年代，午餐櫃檯靜坐和禁止核彈示威的年代」。④在迪克斯

坦的描述中，搖滾樂是與六〇年代美國一連串的政治議程緊密關聯在一起的。事實上，在音樂中討論有針對性的政治議題，提出明確的政治要求（如反戰、反種族主義、倡導女性意識等），或甚而將音樂作為一種對抗政治的社會活動形式的做法，可以說貫穿了整個西方搖滾樂的歷史。迪克斯坦所提到的「我們必勝」，指的就是抗議歌曲《We Shall Overcome》，這首自二十世紀初就在美國南方黑人教會中流傳的歌曲，曾在北卡羅來納州的黑人罷工中被唱響，在一九六三年八月華盛頓爭取黑人民權的大遊行中，在馬丁‧路德‧金發表了《我有一個夢想》的演講後，「民歌之後」Joe Baez在遊行中的百萬民眾面前演唱了這首歌。之後，這首歌在北愛爾蘭的和平遊行、印尼推翻蘇哈托的人民鬥爭、韓國的學運，甚至臺灣的「三二六」學運等世界各地的民權運動中不斷被傳唱、被挪用，而將音樂與政治抵抗相結合的傳統也不斷被傳承，也開啟了西方搖滾政治反抗的傳統。

　　美國學者查理‧布朗（Brown Charles）在他的《搖滾樂的藝術》（The Art of Rock and Roll）一書中，曾經強調過搖滾樂的「政治反抗」維度，他認為：「搖滾樂最初是一種新的音樂形式，但是它很快就採取了反叛姿態。政治是搖滾樂者反叛目標最明顯的對象，尤其是在保守勢力抬頭或政治使年輕人陷入憂患（越戰）的時代。」⑤正如布朗所指出的，反戰與民權是作為「政治抵抗」的搖滾樂兩大永恆的主題。在六〇年代有「滾石」樂隊（Rolling Stones）在倫敦參加反戰遊行後寫下的《大街上戰鬥的人》（Street Fighting Man）、Sam Hook的《一場

巨變即將來臨》（A Change is Gonna Come），以及最為著名的、鮑勃‧狄倫（Bob Dylan）的《答案在風中飄》（Blowing in the Wind）。在七〇年代，音樂中的政治反抗化身為來自工人階級青年的朋克革命。性手槍（Sex Pistols）在《聯合王國的無政府主義》（Anarchy in the UK）中用刻意含混不清，充滿社會底層味道的口音高唱著「我要摧毀它，毆打它，打碎它，我要做個無政府主義者」（I wanna destroy it, punch it, break it, I wanna be an anarchist.）；「衝撞」樂隊（The Clash）在《白色暴動》（White Riot）中發出了「你是要控制它，還是要被它控制？你是要後退，還是要前進？」（Are you taking over or are you taking orders? Are you going backwards or are you going forwards?）的詰問；在八〇年代，有為對抗英國的極右翼「民族陣線」而發起的「搖滾對抗種族主義」（Rock Against Racism）運動，以舉辦大型演唱會的方式來表達反種族歧視的精神；有「四海一家」（We Are the World）、聲援人權巡迴演唱會（The Conspiracy of Hope Tour）等與政治議題緊密結合的大型音樂演出；有英國朋克樂隊The Specials為聲援納爾遜‧曼德拉而成立的「藝人對抗種族隔離」（Artist Against Apartheid）組織，及其在一九八八年舉辦的向曼德拉七十歲生日致敬演唱會。在九〇年代，有一九九八年為聲援身陷冤獄的黑人Mumia Abu-Jamal，反抗美國司法體制的黑暗勢力而舉辦的大型演唱會；在一九九九年，有為遭受種族主義分子襲擊，並蒙受不白之冤、被判終身監禁的亞裔政治活動家Sarpal Ram舉行的慈善義演；在這些零散的、自發的音樂抵抗之外，美國唱片工業成員在一九九〇年成立了非盈

利性組織「Rock the Vote」，致力於喚醒政治冷感的年輕一代，推動他們關心和參與如言論自由、健康醫療、女性權利、經濟和教育基金等日常生活中的政治和社會問題。進入新世紀，搖滾音樂人和他們的音樂關注的社會議題變得更為多元——反全球化問題、娼妓問題、極度貧困地區的生存和發展問題等等，都被納入到他們的視野當中。

從上面的梳理可以看出，以音樂為手段進行政治抵抗和現實干預是西方搖滾樂久已有之，且一直延續至今的傳統之一。這種政治反抗的途徑是多種多樣的：其一是以歌曲的內容做出明確的政治表達。事實上，有很多歌曲的名字就直接反映出了這一點，如約翰・藍儂（John Lennon）的《給和平一個機會》（Give Peace a Chance）、槍炮與玫瑰（Guns Roses）樂隊的《內戰》（Civil War）、性手槍樂隊的《聯合王國的無政府主義》、鮑勃・狄倫的《颶風》（Hurricane）（來源於黑人拳擊手Rubin「Hurricane」Cater的花名）等等。通過這些歌曲的不斷被傳唱、被挪用而建構出聽者的政治參與熱情和反抗意識；其二是利用作為搖滾音樂人的公眾影響力，通過成立民權組織、舉辦演唱會和音樂節等方式親身投入到社會運動當中，並對聽者進行社會動員。但無論是哪種路徑，都植根於特定的歷史語境當中，且最終都需要訴諸聽者，將聽者「詢喚」為行動的主體，因此都需要有特定的社會氛圍和相對民主的政治環境作為支持。

除了政治反抗以外，搖滾樂在西方的另一幅重要面孔就是主要以反文化（counter culture）的形式呈現出來的文化反抗。搖滾音樂的「反文化」維度有著異常錯綜複雜的脈絡。在六〇年

代的美國，出身戰後中產階級家庭的一代美國青年試圖逃出建構在「美國夢」之上的陳腐僵化的社會體系，尋求一個由LSD、迷幻搖滾、性解放、灰狗大巴組成的烏托邦。因此，在三藩市，「花童」（Flower Children）們向警察出示鮮花，高喊「要做愛不要作戰」渡過了「愛之夏」（Summer of Love）；在蘇利文縣，一九六九年的伍德斯托克（Woodstock）音樂節打出了「愛與和平」的口號，拒絕與任何具體的政治目標相結合，以充斥了搖滾樂、性愛和毒品的三天三夜將美國六〇年代如火如荼的反文化運動推向了高潮。對於六〇年代反文化運動的參與者來說，搖滾樂與致幻劑、性愛，都是藉以打造另類體驗，從而顛覆現有社會規範和秩序的媒介。從這個意義上說，搖滾樂扮演著「六〇年代的有組織的宗教」的角色。正如迪克斯坦所指出的，它「不僅是音樂和語言，而且也是舞蹈、性和毒品的樞紐，所有這一切集合而成一種獨一無二的自我表現和精神旅行的儀式。」⑥

如果說六〇年代美國反文化運動的主體是「中產階級的孩子們」，其基調是迷惘與鄉愁，那麼七〇年代在英國興起的朋克運動的主體則是「工人階級的孩子們」，其基調也轉為破壞與憤世嫉俗。七〇年代後半期英國遭遇經濟蕭條和青年高失業率造成了一批找不到出路的「無產小子」的出現。正如「性手槍」的主唱Johnny Rotten所言：「我們是出自極端沮喪和絕望才會聚到一起，我們看不到希望，這就是我們的共同聯結。」六〇年代的搖滾樂被他們視為充滿令人厭惡的「自戀」氣息的、需要被推翻的音樂傳統——「一九七七年，沒有貓王，沒有披頭

四，沒有滾石」⑦，他們宣稱「靠救濟金過日子的人不用唱愛與和平這些狗屁」。另一方面，朋克音樂又是對平克・佛洛伊德（Pink Floyd）、大衛・鮑伊（David Bowie）等人曲高和寡的菁英式搖滾的一種反動。當這種「領救濟金的長隊中的搖滾樂」（dole queue rock）與後來被稱為「英國朋克之父」的麥克羅倫（Malcolm Mclaren）在紐約格林威治村和曼哈頓的下東區接觸到的波西米亞知識份子藝術理念相結合後，其原有的自發性的、樸素的狂亂和憤怒就被賦予了先鋒派的美學和藝術理念，成為一種以污穢、憤怒和猥褻為主調的先鋒派美學實踐，由亞文化（對主導文化的反抗）轉變為反文化（能夠為自身反抗立場提供智性合法論證），由「朋克音樂」轉化為有系統地、有意識地顛覆和拆解既有文化秩序和藝術價值等級的「朋克藝術」和「朋克運動」。

當然，西方搖滾樂的文化反抗脈絡是非常複雜的，無法在此一一詳述。但通過上面簡單的梳理我們可以看出，搖滾樂的文化反抗面向的往往是穩定甚至已趨僵化的主流社會價值觀（如保守的宗教觀、性別建制、中產階級的道德觀等）；以技術理性為主要特徵的工業社會及其弊端（如「現代性」對人的異化、工具化等）；等級森嚴的藝術序列和藝術建制（如嚴肅音樂／高雅音樂和布爾喬亞藝術的菁英姿態等）；以及已經經典化，成為「壓抑性」力量的搖滾樂「內部」傳統（如搖滾樂隊中被視為失去了「反抗精神」，流入對藝術趣味的玩賞的高蹈派，以及已被商業體制收編的搖滾巨星等）。

無論是西方搖滾樂「政治反抗」的向度，還是其「文化反抗」的向度，其所產生於其中的政治語境和文化語境在中國搖滾樂誕生的八〇年代都真可謂是「一無所有」。缺乏了與西方搖滾伴生的校園民主運動、婦女解放運動、黑人權力鬥爭、反戰和平運動、性解放和嬉皮文化等歷史脈絡，中國搖滾「誕生」於、並將介入其中的是一個完全不同的社會語境。在這個社會語境中，技術化和工具理性還遠遠未顯示出它的全部弊端、現代性也真正還是一個「未完成圖景」；舊有的價值觀已經失效，新的價值體系尚未形成。因此，當西方搖滾樂經過「遠渡重洋」的「旅行」，進入這樣的「期待視野」之中時，首先被感知和接受的是一種形式上的新鮮感和衝擊力，其所引發的變革也首先是形式上的「搖滾精神」和「搖滾意識」，一旦進入特定的社會情境之下，則必然會被「改寫」，從而催生出特定的（有別於西方搖滾音樂人的）主體意識，並沿著特定的脈絡加以展開。

隔牆有耳：影響的路徑與層面

音速穿越時區

安德魯・鍾斯在《留聲中國——摩登音樂文化的形成》一書中曾經論述過電氣錄音和留聲

機技術因其「時空壓縮」的性質，對促成一大批新的城市流行音樂類型的崛起，以及對音樂消費的性質和環境的改變所起到的作用⑧。如果說留聲機曾經是標誌三〇年代中國中產階級的階級身份和文化身份的一個符號，為新的城市有閒階級打開了一種新的消費渠道，那麼從七〇年代末期開始，隨著港產「磚頭式」錄音機進入大部分城市家庭，以及與之「配套」的臺灣校園歌曲、以鄧麗君為代表的「靡靡之音」的磁帶的廣泛流傳，則為習慣了「革命歌曲」「高、快、硬、響」的美學風格的民眾提供了一種嶄新的美學體驗，也開啟了一種大眾的、休閒的音樂欣賞模式和消費模式。幾乎與「軟性」的港臺流行音樂為大眾所接受和欣賞的同時，來自西方和日本的流行音樂⑨通過相對「小眾」和「地下」的渠道進入了部分青年人的視野。這些音樂的受眾成為了潛在的第一批中國搖滾音樂人。根據為數不多的相關史料，這些音樂傳入的主要渠道包括當時在中國的留學生帶來的音像資料，有出國機會的家人或朋友從海外帶回的磁帶、通過中波和短波收聽國外電臺等相對「小眾」的渠道。

「萬李馬王」是中國第一支具備了搖滾樂隊「形式」的樂隊，他們接觸西方流行音樂的經歷也最早，大概在七〇年代中期。樂隊成員大部分是北京第二外國語學院的學生，正是這一特殊的環境使他們得以通過在華留學生接觸到西方流行音樂磁帶。一九七九年樂隊成立之後，主要在外語學院、語言學院這三高校範圍內演出，演出內容以翻唱 Beatles、Bee Gees 和保羅·西蒙等西方搖滾和民謠音樂為主。儘管樂隊沒有自己的創作，但起到了間接在高校學生這一青

年群體中引介和傳播西方流行樂的作用。⑩此外，曾在一九八七年參與組建「五月天」樂隊、一九八九年參與組建「呼吸」樂隊的曹鈞於一九八○年考入暨南大學。他的同學中很多是國外和香港的留學生，通過他們，曹鈞接觸到了保羅‧西蒙、洛德‧斯迪沃等西方流行音樂的磁帶。與「地下流傳」的磁帶相關聯的一個重要關鍵字是「扒帶」。在幾乎所有相關當事人的訪談和回顧性文章裏，「扒帶」都是高頻出現的一個「切口」。「扒帶」指的是通過反覆聆聽磁帶、CD等音樂介質，依靠聽覺辨別能力把自己需要的某種樂器或是主旋律從多種樂器、多個聲部中找出並記錄下來，以供練習之用。在資訊匱乏、資料稀缺的年代，「扒帶」幾乎是向西方流行音樂「學習」的唯一途徑。

收聽短波、中波等「非官方」的電臺廣播也是接觸西方流行音樂的重要渠道之一。有「中國搖滾傳教士」之譽的曹平為了自學英語，從一九八○年開始在部隊收聽「澳洲廣播電臺」，開始接觸Beatles和ABBA的音樂。一九八二年開始收聽「美國之音」，接觸了更多不同風格的歐美流行音樂。一九八六年曹平開始從事英文導遊工作，有機會托外國人購買一些英文原版的磁帶和音樂資料。⑪八○年代中後期，曹平在向逐漸成形的搖滾「小圈子」介紹西方流行音樂的相關資料、普及搖滾音樂的相關知識和技術方面起到了非常重要的媒介作用。高旗（一九八九年參與組建「呼吸」樂隊，一九九一年參與組建「超載」樂隊）、張炬（一九八九年參與組建「唐朝」樂隊）、趙年（一九八七年參與組建「Da Da Da」樂隊，一九八九年加入「唐朝」樂隊）

等人都或從曹平那裏獲取過搖滾樂的一手資料（如磁帶等），或曾向他學習過吉他、貝斯、鼓這「搖滾三大件」的演奏技術。在這一時期，曹平所做的另一個重要的工作是翻譯了一批歐美、日本現代音樂和流行音樂的書籍和材料。如一九八六年前後，曹平將一本介紹西方搖滾樂的歷史、文化、商業、錄音製作等方面資訊的英文書籍《通俗搖滾世界》翻譯並介紹給崔健和王迪。一九八七年在鄭州召開的全國通俗音樂研討會上。王迪作為搖滾音樂人的代表所作的報告大部分內容都來自曹平對《通俗音樂世界》一書的翻譯和介紹。⑫

西方搖滾樂對中國搖滾樂產生「觸媒」作用的另一個重要途徑是八〇年代一批外國音樂人在北京的音樂活動。一九八三年底，一支全部由外國人組成的樂隊「大陸」⑬在北京成立。樂隊在演繹國外搖滾作品的同時，也有一些自己的創作。樂隊的主要演出場所是國際俱樂部和北京的各個高校。他們的演出活動給以高校學生為主體的青年群體帶來了對搖滾樂的感性認識，一九八七年，「大陸」樂隊的成員埃迪（Eddie，當時的身份為馬達加斯加大使館駐京工作人員）與來自匈牙利大使館的巴拉什參與組建了ADO樂隊⑭，分別擔任樂隊的吉他手和貝斯手。ADO樂隊從一九八八年開始與崔健合作，參加了崔健的一系列國內外演出。另一個在早期中國搖滾樂中扮演過重要作用的西方音樂人是美籍華人郭怡廣（Kaiser）。一九八八年來華並結識了丁武、張炬等此後「唐朝」樂隊的成員後，他為後者介紹了Rush、Yes、King

Crimson等七〇年代的美國搖滾樂。一九八九年郭怡廣參與創建了「唐朝」樂隊，其對樂隊的

音樂風格和意識產生的重要影響將在後文詳論。

　此外，威猛樂隊（Wham!）來華演出也是八〇年代流行音樂歷史上重要的事件之一。

一九八五年四月十日，英國的威猛樂隊作為第一支來華演出的西方樂隊登上了工人體育場的舞

臺。「威猛」敲開中國國門曾令當時的西方媒體大感意外，一九八五年四月二十二日出版的美

國《時代》週刊以〈中國　北京　搖滾〉為題對這次演出的情況進行了詳細報導。文章用「禮

貌和困惑」來形容六千多名中國觀眾的反應：「大部分觀眾，從年輕人到政府高官，都毫無表

情地觀看著。在長達一個半小時的演出中，他們彷彿在硬座椅上生了根。較為投入的觀眾在膝

蓋上輕敲著手指，或微微擺頭……與之形成對比的是到場的四千多名外國觀眾（大部分是留學

生）。他們沒有這樣的自制力，他們吹起口哨，歡呼，甚至在走道上跳起了舞。少數大膽的中

國觀眾加入了他們，使身穿綠色制服的警察大為驚恐，他們不斷把這些中國觀眾推回到自己的

座位上，對那些試圖抵抗的觀眾甚至粗暴地推搡。對這種西式的表達方式，那些遵守秩序的觀

眾顯得不屑一顧，一位二十七歲的中國大學生譏諷地評價：『一群流氓，根本沒必要這麼大聲

喧嘩』。」⑮儘管在西方媒體看來，中國觀眾的反應是令人驚奇的無動於衷，但票價相當於當

時中國人平均半周工資的演出票被一搶而空這一事實足以說明當時的青年群體對一種新的音

樂形式的期待。此外，「威猛」的這次演出確實對潛在的中國搖滾音樂人起到了「啟蒙」的作

所傳達出的意識形態內容，從接受的角度則相對次要，這一點可以由諸多「當事人」的訪談和回顧性文章所印證。崔健曾經在訪談中談到西方搖滾樂給自己的影響：「搖滾樂首先是個音樂現象，所以不管怎樣它本身是音樂……我自己甚至沒有研究過Beatles、Bob Dylan的歌詞，我只是喜歡聽他們的音樂，他們的東西都是通過音樂傳達給我的。」除崔健之外，很多早期中國搖滾音樂人都曾描述過西方搖滾樂帶來的形式上的衝擊感：「第一次見到吉他效果器、鼓器和比較地道的電吉他，感到當頭來了一悶棍」，「被那新穎的電吉他演奏技巧和豐富奇妙的電聲效果震驚了」，並從感性上認識了搖滾音樂，立志追求探索電聲世界的崇高境界」（王迪）；「……他拿把圓號，吹了一段曲子，後來我知道那叫爵士。我一聽，這音樂太棒了，我一想起來還是特別激動，真像在我心裏埋下了什麼東西」（侯牧人）；「起初，他並不知道什麼是搖滾，只覺得那些東西聽起來特別適合自己，特別舒服」（李彤）；「剛聽搖滾時只是感覺新鮮，然後就喜歡得無法收拾」……如果我們對這批搖滾音樂人在從事搖滾音樂活動之前的經歷做一番考察就會發現，他們大都曾經接受過相當專業的音樂訓練，熟練掌握一種或數種西洋樂器或民族樂器，或曾進入音樂學院學習，具備相當出色的音樂素養，且其中相當一部分人在「投身」搖滾前曾供職於樂團、歌舞團等表演團體（見附表一）。這種「科班出身」的群體背景決定了搖滾樂在這批搖滾音樂人那裏，首先是作為一種新的音樂形式被感知、

被理解、被接受的。

西方流行音樂產生影響的另一個集中時段是八〇年代末期，一部分搖滾音樂人因各自不同的「機遇」，有了接觸更為多樣化的音樂風格和流派的機會，並在此基礎上發展出不同的音樂風格。如ADO樂隊的埃迪和布拉什在與崔健的合作過程（一九八八年）中，向崔健介紹了雷鬼樂（Reggae）和爵士樂（Jazz），二者對節奏感的強調對崔健的音樂風格產生了很大的影響，這種影響不僅體現在崔健與ADO樂隊合作錄製的第一張專輯《新長征路上的搖滾》之中，事實上，對節奏感的探索在之後成為了貫穿崔健全部創作的音樂層面的重要線索之一。美籍華人郭怡廣對「唐朝」樂隊的影響亦不容忽視。郭怡廣的祖父郭廷以曾任臺灣中央研究院近代歷史研究所所長，受祖父影響自幼醉心於中國傳統文化的郭怡廣一九八九年參與組建了「唐朝」樂隊，出於對中國傳統文化的渴慕，郭怡廣將樂隊命名為「唐朝」，並在形式和內容兩個方面深刻影響了「唐朝」樂隊的音樂創作。在訪談中他曾談到其時自己對「唐朝」樂隊音樂和文化取向上的定位：「國外的重金屬，他們也是依據一些古老的傳說，他們都有類似於中世紀這樣的文化背景，而我們中國同樣有我們自己傳錄的英雄，跟重金屬音樂有點沾邊的，我想做這麼一種風格，就是又文又武的一種風格，就是盡可能的少用或者不用布魯斯的東西，主要用中國傳統的五聲音階加重金屬的感覺，反正就是有點中國味在裏面，具備東方大氣磅礴的那種氣概。」[29]這種定位直接影響了唐朝樂隊在音樂風格層面對重金屬（heavy metal）風格的選

擇，及其在文化取向層面對中國傳統文化的崇尚和迷戀[30]，也間接影響了此後中國搖滾「搖滾民族化」的面向。此外，蔣溫華也曾自述在八〇年代末加入黑人樂隊接觸雷鬼樂並對自己的創作產生影響的經歷。

2 混響的回聲：中國搖滾樂的登場與初期狀態

贖回的音色——「搖滾意識」的建立

在形式上的新鮮感和衝擊力過後，一種對於搖滾樂的「意義」的解讀和再生產，即所謂「搖滾意識」，開始在中國搖滾音樂人之中醞釀出來。首先必須指出的是，幾乎所有人對附著於西方搖滾「形式」之中的「政治反抗」和「文化反抗」（主要被表述為「反傳統」）意識與自己的音樂創作之間的關聯都持一種否定的態度。對於搖滾樂與「政治反抗」的關係，比較有代表性的說法如下：「雖然他（趙健偉，筆者注）有些東西寫的是對的，但是他總是和政治牽連。而我覺得政治太簡單，反抗政治也太簡單」[31]（崔健）；「我們很少關心政治，基本上是

不關心。所謂關心的就是政治給我們樂隊的影響」㉜（唐朝樂隊）；「我的作品沒有一點涉及

政治」㉝（王勇）；「我不是總喜歡政治掛帥的搖滾作品，好像一提搖滾樂就跟政治有關。搖

滾樂是存在反傳統、反文化的因素在裏面，但是不是所有搖滾樂都必須這樣，即使有反叛的因

素也應該是對國家有幫助的，善意的」㉞（陳勁）等等。對於搖滾樂與「文化反抗」、「反傳

統」之間的關係，比較有代表性的說法如下：「西方搖滾樂是反傳統的，我的音樂沒有明確反

傳統……我的音樂不是可以用反傳統來概括的」㉟（崔健）；「不能把搖滾樂概括為反傳統，

我看沒那麼簡單」㊱（祝曉民）；「現代音樂實際是對古典音樂的繼承和發展，『重金屬』就

是古典音樂的翻版，語彙是相同的，只是音色不同」㊲（秦琦）；此外，王勇、「唐朝」等人

的創作中更包含了「傳統文化復興」的層面。

剝除了西方搖滾「政治反抗」與「文化反抗」的向度，中國搖滾音樂人對於「搖滾意識」

的理解主要是在「搖滾樂」這一音樂形式與主體之間的關係這一層面進行的。根據統計，大部

分搖滾樂手接觸西方搖滾樂的時間在七〇年代末期到八〇年代中期（見本書〈附錄一〉）。

要理解「搖滾意識」的成因，我們有必要從音樂（藝術形式）與主體之間的關係的角度對這

一時期中國的整個流行音樂領域做一簡單的檢視。中國大陸流行音樂㊳的「再啟動」開始於

一九七八年「改革開放」政策的出臺，及一九七九年第四次全國文代會「創作自由」決議的提

出。綜觀從「解禁」到一九八六年大陸流行音樂的創作，從題材上大概可以分為以下幾種㊴：

(1)軍旅主題，如《十五的月亮》、《血染的風采》、《再見吧，媽媽》、《軍港之夜》、《泉水叮咚響》等；(2)民族團結、祖國統一主題：如《西藏，我美麗的家鄉》、《五十六個民族，五十六朵花》、《大海一樣的深情》等；(3)「鄉戀」主題：如《在希望的田野上》、《在那桃花盛開的地方》、《故鄉啊故鄉》、《浪花裏飛出歡樂的歌》、《祝酒歌》、《我們的《年輕的朋友來相會》、《幸福在哪裡》、《我們的生活充滿陽光》、明天比蜜甜》、《金梭與銀梭》等。相比於「解禁」前，這一時期的流行音樂創作有幾個方面的「突破」：(1)直接歌頌黨和黨的領袖的歌曲依然存在（如《中國，中國，鮮紅的太陽永不落》），但已不再佔據主流。「愛國」不再被緊緊地釘死在「愛黨」、「愛社會主義」這一主題之下，而是被分散到「鄉戀」、「軍旅」等主題之下；(2)以谷建芬為代表的作者，創作了一批力圖淡化明確的意識形態訴求，以青年群體為主要對象，以「愛崗敬業」、「熱愛生活」為主題，力圖將「八〇年代的新一輩」詢喚為發展經濟時代新的建設主體的歌曲；(3)「普通人取代「英雄」成為「主角」：如《軍港之夜》（讓我們的戰士好好睡覺）、《小草》（沒有花香，沒有樹高，我是一棵無人知道的小草》等；(4)演唱風格以「美聲唱法」和「民族唱法」為主，間或融合「通俗唱法」，突破了「解禁」前「高、快、硬、響」的演唱風格。儘管有以上的變化，但無可否認的是：(1)雖然從政策上不再強調「文藝為政治服務」，但流行歌曲的「教化」功能並沒有發生本質的變化，大部分歌曲傳達的依然不脱集體主義、愛國主義的意識形

態，只是經過了柔化和淡化的處理，改頭換面為「抒情歌曲」的形式；(2)從人聲美學的角度

看，無論是「美聲」、「民族」還是此二者與「通俗」的融合，儘管經歷了由「激越高亢」

向「宛轉悠揚」的轉變，然而受過訓練的、高度修飾的、講求技巧的演唱方式依然佔據主導

地位⑩；(3)在詞作者、曲作者和演唱者之間依然有明確的分工，無論是創作者和演唱者之間，

還是演唱者和閱聽者之間，都是一種「代表」與「被代表」的關係。因此，儘管這一時期的一

部分歌詞採取了「普通人」的視角，但因缺少了具體而實在的載體，這些「個體」只能是「普

遍人性」的承載者，依然只是一個「類」的概念。

除大陸本土的歌曲創作之外，同一時期風行於大陸的還有港臺流行歌曲。港臺流行歌曲

的傳入同樣始自七〇年代末。根據有論者的回顧：「自一九七八年底政府宣佈收音機與錄音機

被允許放寬自港澳帶返國內之時，港澳、臺灣等地的流行曲，便通過卡式錄音帶、收音機、

經由回鄉探親的港澳僑胞帶到北京、上海、廣州等各大城市。」⑪這一時間與大陸流行音樂創

作「解禁」和西方流行音樂的傳入時間大體一致。既往的研究者將這一時期傳入大陸的港臺音

樂劃分為以下幾類：(1)以《我的中國心》、《萬里長城永不倒》為代表的「中間腔」歌手和歌

曲；(2)以《外婆的澎湖灣》、《踏浪》為代表的臺灣校園歌曲；(3)以鄧麗君為代表的「靡靡之

音」。按照以往研究者的定義，「中間腔」是指在演唱風格上「正統的美聲與民族唱法中帶點

自然色」⑫，內容上往往表現出對「祖國統一」的渴望（如《我的中國心》），或有「盼望祖

國統一」的解讀潛力（如《龍的傳人》）的歌曲。這部分歌曲在進入大陸時所遭遇到的阻力是最小的，甚至往往能夠得到官方的「禮遇」，其所蘊含的意識形態內涵也是與大陸「正統」最為接近的。臺灣校園歌曲在美學風格上質樸、明淨、健康，在內容上多為對唯美的田園風光的刻畫，一方面「與正統價值無傷」，另一方面又「滿足了潛在的人性需求」[43]。然而這類歌曲所「抒」的，是一種烏托邦式的、田園牧歌格調的「情」，其所蘊含的主體意識是相當稀薄的。正如臺灣現代民歌運動的研究者張釗維所指出的那樣，這類歌曲事實上是以其「清純」、「童稚」的形象起著「回避、降低年輕人與成人之間的緊張性」[44]的作用。在這三類歌曲中，鄧麗君的「靡靡之音」因其與三〇年代被指認為「黃色歌曲」的「時代曲」之間明顯的繼承關係招致了最多的批評，對於「正統」和「主流」起到了最大的顛覆作用。因此有論者認為，鄧麗君因其發聲方法「充滿了曖昧的情慾暗示」而達到了「向那一代年輕人提示出日常生活的另一種可能性」[45]的作用。然而即便拋開其明確的文化商品屬性及其以甜美的、羅曼蒂克的風格為大眾消費「造情」的本質不談，「靡靡之音」打開的其實只是一個使閱聽者得以暫時逃離「公共生活」的「私」的空間，它起到的是「情感緩釋」而非「意見表達」的作用。因此，「靡靡之音」中的「我」，充其量只是一個情感的、慾望的主體，而非一個可以表達對世界及自身的反思與洞見的主體。

綜上所述，無論是大陸本土既有的，還是來自港臺的流行歌曲，都未能為真正的「自我

發聲」提供渠道。與之相比，來自歐美和日本的流行音樂因：(1)創作者與演唱者的（往往）同一性；(2)電聲樂器和強烈的節奏感所帶來的生理衝擊力和身體解放的快感；(3)少矯飾，多自然，少束縛，多創造性的演唱方式，都賦予了其一種強烈衝擊力的音樂中蘊含的「自然」、「黃」一樣，早期的中國搖滾音樂人也一下子聽出了這種新的音樂形式中蘊含的「自由」、「開放」、「真實」和「力量」——「最強烈的感覺就是創作上比較自由，跟個人的關係比較近，覺得一下子把自己與音樂的關係拉近了」[47]，「當時也就是一些對音樂最基本的直覺反應……我們搞自由創作，更多的是一種衝動，那時候，我們自身具備了一定的文化積累，加上西方文化的衝擊。對我個人而言，西方音樂更多的是意味著對於個人的開放」[48]（高旗）；崔健的這種感受是有普遍性的：「這種音樂直接就可以從心裏弄出些挺過癮的東西來」[49]（臧天朔）；「在這種音樂的衝擊下，她覺得自己潛在的能量在碰撞。在搖滾音樂「我覺得我必須用這種手段真實地反映自己，只有這樣我才能活著，所以搖滾樂是我的一種生理需要」[50]（臧天朔）；「在這種音樂的衝擊下，她覺得自己潛在的能量在碰撞。在搖滾音樂的旋律中她找到了一個最真實的自己」[51]（肖楠）；「感覺到了一種能量釋放的方式」[52]（秦琦）……有論者曾經指出：「這個時候，搖滾樂在中國不是被當作搖滾樂——娛樂、渲泄、身體的需要、生活方式，或六〇年代那樣的社會運動產物——來膜拜的……它的背後，理所當然地，是渴望恢復人的價值的社會性需要。」[53]的確，在作為大眾文化、身體解放、生活方式

正如一些「政治嗅覺」敏感的左派音樂批評者崔健所謂的「直接、簡單、強烈」[46]的表現力。正如一些「政治嗅覺」敏感的左派音樂批評者一下子聽出了《鄉戀》中李谷一聲音裏的「黃」

個界碑，劃開了中國搖滾的畫與夜。其實，在一九八六年之後相當長的一段時間裏，中國搖滾都處於一種「無名狀態」，即無論是對於當時從事搖滾的音樂人來說，還是對於作為局外人的公眾而言，「搖滾」一詞的含義都並未得到清晰的界定，而往往是被在一個相當寬泛而模糊的意義上使用的，一九八六年作為中國搖滾紀年中的「元年」，「是一個追認的結果」⑤。而《一無所有》之前的中國搖滾，如「萬李馬王」、「不倒翁」、「七合板」等早期樂隊的音樂活動，由於以翻唱⑤國外搖滾音樂為主，因此往往被簡單地歸類為《一無所有》和「真正的中國搖滾」的誕生所做的前期準備工作，在相關的歷史敘述中往往被以史料堆積的方式一筆帶過。在這種表面上看起來非常合理的歷史敘述的背後，潛藏著一種「後見之明」的視角，以及被這種視角遮蔽雙眼，埋沒了歷史的豐富性和可能性的危險。因此有必要回到歷史現場，對「中國搖滾」這一關鍵字做一歷史的梳理與釐清，勾連諸多表面無甚關聯的歷史事實，重新審視中國搖滾「浮出歷史地表」的過程。

對於新的音樂形式的迷戀，和獨立創作能力的尚未成熟，使「翻唱」成為了這批搖滾音樂人在一段時間裏的音樂活動模式。前文曾經提及，成立於一九七九年的「萬李馬王」樂隊的演出內容以翻唱Beatles和保羅·西蒙的作品為主。在此之後，一九八一年，「阿里斯」樂隊成立，成員包括李力、王勇等，主要翻唱日本流行歌曲；一九八四年「不倒翁」樂隊成立，成員包括臧天朔、王迪、丁武等，主要翻唱日本和歐美的流行歌曲；同年「七合板」樂隊成立，成

員包括崔健、劉元等，主要翻唱西方流行音樂。

一九八四年，中國錄音錄影公司出版了磁帶《當代歐美流行爵士Dsico》——崔健獨唱集》。「流行」、「爵士」和「Disco」這樣讓人瞠目結舌的組合一方面是商業行銷的噱頭，另一方面也反映了當時本土音樂人對西方流行音樂的自身脈絡缺乏辨析，只因是「新」的便全部「拿來」的狀態。事實上，這盤專輯只是一九八四芝加哥磁帶大獎賽獲金獎的十首流行歌曲的重新填詞翻唱，歌曲本身既非「搖滾」，填詞者也並非崔健，而是專業詞人黃曉茂。

一九八五年中國旅遊音像出版社出版了七合板樂隊的專輯《七合板》。專輯的十二首歌曲中，《小毛驢》曲調取自中國民歌，由楊樂、安少華填詞，《痛苦》由劉元作詞，劉元、周曉明作曲，《艱難行》由崔健作詞作曲，其餘均為中國民歌或歐美、日本歌曲的翻唱。在《痛苦》的如下歌詞——「為什麼是這樣煩躁不安」、「是誰？是誰？是我這樣痛苦」、「離開離開離開離開」中，作為此後中國搖滾重要主題的「苦悶感」、「乖離感」已經開始初露端倪，只是因尚缺少了意象的承載，情感的傳達難免流於生澀蒼白。

除與樂隊合作的專輯之外，一九八五年崔健還出版了一張個人專輯《夢中的傾訴》，專輯中十二首歌曲裏有十首都是對歐美流行歌曲，甚至港臺歌曲的翻唱[56]，《艱難行》亦收錄其中。值得一提的是，兩張專輯中均有收錄的《艱難行》[57]是崔健第一首正式發表的原創作品。

與崔健第一張被公認為「搖滾」的專輯《新長征路上的搖滾》相比，此時崔健無論在音樂、歌詞還是演唱上都尚未形成自己的風格。然而我們依然可以在其中找到崔健成熟後的作品中的一些重要意象，如「飛」、「魔鬼」、「理想」、「較量」等。也可以在「高山你低頭吧，烏雲你消散吧」，太陽的萬丈光輝象徵著明天」這樣甚至還遺留著「語錄體」語言風格痕跡的豪言壯語中依稀辨認出此後「我要從南走到北」的個人英雄主義和理想主義的情懷。當十年之後，崔健在《時代的晚上》中唱出「沒有新的語言也沒有新的方式／新的力量能夠表達新的感情」的時候，所描繪的已是一個完全不同的語境中「失語」的痛苦（詳見本書第三章），儘管「新的感情」和「新卻恰好可以用來描繪此時的崔健及早期搖滾音樂人所面臨的困境——的形式」都已經出現，將二者結合在一起所需的技術和意識都尚未完全成熟。

一九八六年崔健個人專輯《浪子歸》發行，專輯中大部分歌曲的詞作者依然是黃曉茂。對於這張專輯崔健自己一直採取一種否定的態度，稱它本身「沒有什麼價值」，「是從流行音樂轉向我真正喜歡的鄉村搖滾的一個過渡」⑱。事實上，無論是從歌曲的旋律、節奏、配器、歌詞的內容，還是多用顫音、情感造作的演唱方式來說，這張專輯確實沒有與當時的抒情歌曲拉開距離。從《當代歐美流行爵士DISCO》到《浪子歸》，崔健的嘗試包括了西方、日本流行音樂、大陸本土的民歌，甚至包含了少量港臺流行樂，但我們不能據此簡單地以一九八六年為界將崔健劃分為「流行崔健」和「搖滾崔健」兩個時期。因為就在這個時期，崔健已經寫出了

後來收入《新長征路上的搖滾》（一九八九）中的《不是我不明白》（一九八四），音樂的R＆B風格，歌詞中傳達的現代性批判意識都已相當「搖滾」，只是尚未得到面世的機會。應該說，這段時期是崔健及早期搖滾音樂人在對各種音樂風格的嘗試中尋找一種最契合自身的表達方式的時期。

一九八六年，崔健在為紀念「世界和平年」舉辦的「百名歌星演唱會」上演唱了《一無所有》。這首在演出前的審查時只被視為一首風格獨特的流行歌曲的作品使崔健「一舉成名」。儘管自言有「被時代賄賂了」之感，這次演出依然給了崔健一個較為明確的創作方向——「去書面化」的、以北京口語為基礎的歌詞、流行搖滾與硬搖滾相結合的曲風、電聲樂器與民族樂器結合的配器、「去修飾化」的、自然的演唱方式。明確了這一創作方向之後，崔健很快寫出了後來收入第一張專輯中的大部分歌曲，創作上進入一個比較高產而成熟的階段。

一九八八年，米家山執導了根據王朔小說《頑主》改編的同名電影，電影的開頭和中間部分使用了王迪的《憂心忡忡者說》作為插曲，中國搖滾第一次以與影像結合的方式出現。電影以八〇年代末期的北京為背景，展現了初嘗「改革開放」所帶來的益處與弊端的社會人群、眾生百態。在電影中，最精彩的一幕莫過於「文學頒獎會」上的「時裝表演」。對這段王朔在小說中一筆帶過的情節，電影的刻畫可謂濃墨重彩。這場由一群社會待業青年和文學「混子」拼湊而成的「文學頒獎會」本身已經充滿了黑色幽默的荒誕，而喬扮成京劇花臉、時裝模特、地

主、資本家、紅衛兵、「五四」青年、健美小姐、現代舞者、迪斯可舞者、解放軍士兵、國民黨軍隊、交通警察的各色人等輪番上陣，從開始的劍拔弩張到最後的群魔亂舞，更是將荒誕的氣氛推至頂點——初步「去中心化」的社會中種種意識形態力量輪番「混戰」，尚未得到認真清理的歷史之書（紅衛兵、地主、資本家、國共兩黨軍隊）中早已被迫不及待地寫入了新的章節。正是在這一背景之下，我們得以解讀出「三T公司」的幾個社會待業青年看似灑脫而玩世不恭的「頑主」姿態之下難以掩飾的惶惑和無所適從，以及王迪這首與影片高度契合的歌曲所傳達的資訊：

我曾夢想現代化都市的生活
可現在的感覺我不知該怎麼說
這裏的高樓一天比一天增多
這裏的日子並不好過
拉個朋友在酒館裏隨便坐坐
答錄機裏唱著市面流行的歌
你是這樣想的你卻那樣地說
人人都帶著一層玩具面膜

歌聲第一次出現是在影片的開頭，鏡頭停留在幾個圖騰面具之上，作為背景音的，是一個抑揚頓挫，鏗鏘有力，帶有典型「革命時代播音腔」美學色彩的女聲的一段播報：「瞻仰毛主席遺容，憑本人的工作證、身份證，或者介紹信入場」。接下來王迪的歌聲響起，畫面在一組蒙太奇鏡頭間切換：臉上帶著木訥神情、身穿「藍黑灰」服裝的中年人，正在大興土木的建築工地，練習霹靂舞的少年，T恤正面印著「洋鬼子」、背面印著「沒有外匯券」的外國人，吸煙的紋身少女，面對洶湧的汽車、自行車車流、摩肩接踵的人流顯得異常手忙腳亂，不停打著手勢的交警（國家權力在社會的整合方面顯示出空前的無力）……在這一切的中心，鏡頭給了

他媽不想做的事情它卻囉哩囉嗦

想要做的事情讓你無法去做

就像你難以把握那黃金時刻

電視上的廣告時間越來越多

才知道婚姻的事，他媽也有醜惡

在書攤上撿回一些獵奇的小說

才知道愛情本來也有煩惱許多

二十七八曾經想過娶個老婆

一個頂著「雞冠頭」的「前衛青年」一個特寫，他站在人流的中央回過頭來，臉上帶著一種莫

可名狀、若有所失的表情，正和歌曲所傳達的訊息形成了互為注釋的關係——青年群體在信仰

真空時期所感受到的苦悶感、迷惘感和虛無感，以及這種主體狀態所帶出的「多餘人」的身份

認同的焦慮。這種「身份不明」的尷尬的傳達，構成了對此前人聲播報（用以標示和固定身份

的「身份證」、「工作證」、「介紹信」）隱而不彰的反諷，形成了一種微妙而出色的張力。

《憂心忡忡者說》堪稱中國搖滾在八〇年代公開出版的作品中（除崔健的專輯《新長征路

上的搖滾》之外）最為出色和成熟的原創作品。從旋律、節奏、編曲、配器的角度來看，歌曲

的硬搖滾（hard rock）風格已經相當地道。從演唱的角度來看，王迪已經完全擺脫本土和外來

流行歌曲（pop）綿軟、抒情、羅曼蒂克的，以及「官方」歌曲清亮、優美、字正腔圓、「純

粹」的發聲方式的影響（前者的印跡在崔健的《浪子歸》中依然十分明顯），取而代之的是一

種嘶啞、粗礪、毫無修飾的，代表了「搖滾美學」的聲音策略。從歌詞的角度來看，對現代化

的質疑（這裏的日子並不好過）、對「真實」愛情的追求（才知道婚姻的事也有醜惡）、對大

眾文化的批判（答錄機裏放著市面流行的歌）、「受困」於時代和社會的感受（想要做的事

情讓你無法去做）這些此後中國搖滾的重要主題已經被提出，且被相當成熟地整合到「真實」與

「虛偽」（玩具面膜）這二二項對立的中心議題之下。

一九八九年，崔健出版了專輯《新長征路上的搖滾》。無論是從音樂、歌詞、意識還是

影響力來看，這都是中國搖滾在九〇年代之前最為成熟的作品（詳見第三章）。同年開始製作並在同年發行的「白天使」樂隊的專輯《過去的搖滾》的演唱者匯集了劉君利、王迪、蔚華等一直活躍至今的中國搖滾「主將」，然而在收錄的十首歌中，有七首都是用西方搖滾歌曲的曲調重新填詞的作品。儘管如此，相比於同為「翻唱」之作的《七合板》，《過去的搖滾》依然顯示出了幾點不同：一、「翻唱」對象由之前歐美、日本流行歌曲和中國民歌混雜的狀態「進化」為以「純正」的西方搖滾歌曲為主⑨。這表明經過近十年的探索，中國搖滾音樂人已經發展出了對所謂「搖滾」音樂風格較為成熟的判斷力，開始將搖滾樂與其他西方流行音樂（pop）區分開來；二、歌曲經過了重新填詞，且與崔健的《歐美流行爵士DISCO》和《浪子歸》由專業詞人填詞不同，詞作者均為樂隊成員，這表明「樂隊」這一形式的職能已經開始由志同道合者的簡單聚合向具有共同創作能力的群體轉變；三、部分歌詞凸顯出更強的主體意識，如《不管天不管地》中「多麼希望我活著的地方，它不是在盒子裏／這裏我們總是，找不到東南西／不管天，不管地，走向前／我沒有理由再遲疑」（「盒子」的比喻）和執著的「行走者」的美學形象（走向前，頭不低）均與崔健的《新長征路上的搖滾》形成了呼應。

3 當「西風」遇到「西北風」：中國搖滾樂與「尋根」思潮的關係

既有的幾種比較主流的關於中國搖滾樂之「興起」的闡述中，無論是將之放在當代流行音樂史的脈絡中，作為流行音樂的一個「轉捩點」處理，從而嵌入中國當代流行音樂「自身」發展的線索之中，還是將之放在八〇年代菁英主義啟蒙話語的脈絡中，將中國搖滾的「誕生」歸結為中國知識份子在「新時期」進行文化反思和思想啟蒙的必然後果和重要音樂實踐形式之一，「西北風」都被敘述為一個重要的「連接點」。在前一種闡述脈絡中，筆者冀望於通過「西北風」這一連接，在其時中國流行音樂遭受外來衝擊的歷史語境中，將「中國搖滾」轉化為一種能夠提供「民族化」、「本土化」內容的資源。在後一種闡述脈絡中，筆者則試圖借諸「西北風」建立中國搖滾與「第五代導演」、「尋根文學」、「鄉土自然主義繪畫」等「新時期」知識界和藝術界的集體「尋根」衝動之間的同構性，其背後隱藏著的是將中國搖滾納入國家主義話語範式的意圖。而「西北風」之所以被選擇成為這樣一個「關聯點」，最根本的原因是其在八〇年代的文化論爭裏許多最為迫切的問題——如本土與現代、傳統與西方——之中，能夠成為一種非常好用的工具，換言之，正是八〇年代的知識界和文藝界對這些問題作答

的衝動，使「西北風」這一概念被建構出來，並在不同的意識形態建構的努力中被賦予了不同的所指。

按照現有當代流行音樂史的概括，「西北風」指的是「以陝西、甘肅等地的民歌素材為基本音樂語素，旋律昂揚，演唱風格剛勁豪邁，歌詞具有深刻的反思、回歸情緒及現實批判意味，以民間的審美情緒重新體味處於劇烈變革中的中國人的現實生活」[60]的歌曲類型。時間範圍在一九八六年至一九八八年之間。而「公認」被歸入「西北風」這一流派的歌曲主要有《信天遊》（劉志文、侯德健作詞，解承強作曲，一九八七年）、《我熱戀的故鄉》（張黎作詞，徐沛東作曲，一九八八年）、《黃土高坡》（陳哲作詞，蘇越作曲，一九八八年）、《磨刀老頭》（劉歡詞曲，一九八八年）等。除了上述在電視晚會、合輯磁帶和「走穴」演出中面世的歌曲之外，一九八四年陳凱歌執導的電影《黃土地》的插曲《黃土地組曲》（陳凱歌詞，趙季平曲），以及一九八七年張藝謀執導的電影《紅高粱》中三首插曲《妹妹你大膽地往前走》、《酒神曲》、《顛轎歌》（張藝謀詞，趙季平曲）也常常被歸入「西北風」的範疇之內。

然而，往往被既往的流行音樂史書寫者和研究者忽略的是，「西北風」並非鐵板一塊的存在。事實上，將此一首歌和彼一首歌同歸入「西北風」陣營時，部分是基於旋律、節奏、配器中的「西北元素」（如《一無所有》被歸入「西北風」歌曲，很重要的一個原因是對於嗩吶的運用）；部分是基於歌手的演唱風格（按照八〇年代中期流行的「抒情」、「勁歌」、「西北

風」三分法，是否運用「土腔」和「大嗓」是界定的是否屬於「西北風」的重要標準之一）；部分是基於其歌詞是否傳達了既定的意識形態內容（「尋根」、「回歸」、「反思」），其所依據的認定標準是相當游移而缺乏統一性的。如果我們對這些歌曲誕生的具體語境、作者所藉以傳達的意識形態內容、聽者／受眾對這些歌曲的挪用方式詳加考察，就會發現在「西北風」這一統一的命名背後有著巨大的歧異性和豐富性。在下文中我將通過對《我熱戀的故鄉》、《黃土高坡》、《妹妹你大膽地往前走》等幾首歌曲的具體分析，來辨析在「西北風」這一為人們習焉不察的命名背後不同的意識形態指向。

儘管《我熱戀的故鄉》的第一句「我的故鄉並不美」，對於鄉村的「落後」做了一種有意識的模稜兩可的處理，突破了人們對於傳統「鄉戀歌」的期待，「低矮的草房，苦澀的井水」也似乎有幾分「現實批判」的意味。然而在歌曲的最後「我要用真情和汗水，把你變成地也肥呀水也美呀」的承諾，使我們可以一下子辨認出，它是對《南泥灣》等「紅色經典」所創造出的從「往日的南泥灣，到處是荒山」到「如今的南泥灣，再不是舊模樣，是陝北的好江南」的革命神話的一次呼應。所不同的僅僅是，《南泥灣》中的革命神話在《我熱戀的故鄉》中成為了尚未落實的期待，從而將聽者詢喚為想像中的充滿自豪感的「改造」主體。

如果說《我熱戀的故鄉》中的模稜兩可是一種策略性的模糊，其背後有著堅定而明確的意識形態建構指向，那麼歌曲《黃土高坡》歌詞中所體現出的矛盾和模稜兩可的態度就不僅限於

修辭層面了。這種本質上的曖昧帶出了對這首歌不同的解讀方式，在當時引發了一場小規模的

論爭。一九八九年《人民音樂》第三期上發表了一篇題為〈攻擊黃土高坡〉[61]的文章。文章的

作者寫到：「我們邁向現代文明的步履是那樣沉重，我們有些人不但不感到壓抑，不感到切膚

之痛，反過來，還要大唱讚歌……去唱那些貧窮、落後、愚昧保守的象徵，去唱幾千年農業文

明結下的那麼可憐的小小的皺果的酸果」，基於這種解讀，作者認為《黃土高坡》是對「農業

文明的低水平的田園牧歌式的情調」的歌頌，而詞作者陳哲則被指為「裹足不前粉飾太平的庸

俗文人」。

在此文發表之後不久，《人民音樂》上又發表了一篇反批評文章〈微妙的悖論——評「攻

擊黃土高坡」的一元論式思維模式〉[62]，〈微〉一文的作者認為：「《黃土高坡》反映了現代

人對於文明的辯證思考」，認為詞作者陳哲「偏重於對文明的批判並且意識到文明的進步會導

致一種共同性的喪失和社會異化的加速」，而歌詞中受到最猛烈批判的一句「不管是八百年，

還是一萬年，都是我的歌我的歌」則是「人們對現代文明所失落的人與自然的和諧關係的呼

喚，是現代人洞察力與憂患意識的體現」。〈攻〉一文的作者將《黃土高坡》置於「傳統與現

代」這一以時間軸為核心的框架之內解讀，「黃土高坡」被作為「現代性」的反面、或曰「前

現代性」加以批判，被視為落後、愚昧的「壞的傳統」的象徵，其背後的話語資源是《河殤》

式的文化達爾文主義圖式，而〈微〉一文的作者則將《黃土高坡》放在「本土與西方」這一

以地理軸為核心的框架之內進行解讀，因而認為「黃土高坡」是可為西方現代性提供「矯正」的、挽救外來文明衝擊下失落的民族主體性的本土資源。這一點可以很明顯地從文章對於「文明的進步」所帶來的「共同性的喪失」前景的焦慮中辨認出來。儘管這兩種解讀在某種意義上都是對《黃土高坡》作者意圖的一種「誤讀」，但這種「誤讀」依然歪打正著地揭示出了作者陳哲想要通過歌曲探索的兩大命題：傳統與現代、本土與西方。

其實，如果對《黃土高坡》的歌詞稍加解讀，就能從中找出一組相互矛盾的慾望——既想回歸這片土地，又想逃離這片土地及其象徵物[63]。這一解讀可以被陳哲自己的闡述所印證：「在這首歌裏，我想表達的是這樣一個現實，中華民族的古老文化既有它博大的一面，卻又有它因襲守舊的一面……這不是批判，也不是歌頌，人沒這麼簡單，中國的歷史命運也並不涇渭分明」[64]。正是因為這種本質上的矛盾和模稜兩可，陳哲的音樂創作在當時曾被批評為「灰濛濛」，這在八〇年代的政治氣候和文化生態中，可以說是一種頗為嚴厲的指責。對此陳哲的回應是：「『灰』，本是極豐富的層次段，是一種幅度很寬的容量帶。在暗夜深沉與日晝明朗之間，在黑白兩極之外，是有著美麗的色彩的。它蘊含著『啟示』，孕育著『黎明』，晃動著『悟』的臨界場。」[65]在這段貌似玄虛的回答中，儘管「暗夜深沉」與「日晝明朗」可以被視為是沒有具體所指的泛泛而談，然而如果我們檢視一下八〇年代公共知識份子中的流行話語，就會發現「暗夜」、「深沉」往往對應一個所謂「未受文明染指」的、「巋然不動」的傳

統的陰翳，而在這一套修辭學話語當中，與之對應的現代性的燭照／啟蒙（enlightment）則象徵著「光明」。

如既往關於當代思想史的研究所指出的，主導八〇年代的「尋根」思潮是一種文化上的焦慮感，而這種焦慮感在其時的文學、電影、流行音樂領域都有所顯現。對於「尋根」者來說，他們面對的是剛剛在中國顯現其自身的現代性的吊詭，「尋根」正是他們調和傳統與現代的一種途徑。「尋根」者們試圖通過對遙遠時、地的爬梳，來找到中國文化的連續性，並以這種連續性來對抗西方文化與現代性「惘惘的威脅」。在這一點上，陳哲的音樂創作可以被視為八〇年代「尋根」思潮在音樂領域的反映，而《黃土高坡》歌詞所體現出的矛盾和曖昧，是由「尋根」思潮內部所隱藏的悖論所決定的。

由上可見，《黃土高坡》在本質上依然是在為「新時期」所面對的國族問題發聲。儘管歌詞是以第一人稱敘述的（「我」家住在黃土高坡），但事實上歌曲中卻沒有「個人」的立足之地，這裏的「我」完全可以以「我們」、「中華民族」來自由替換，私人的情感表達被公共化了。與此形成對照的是電影《紅高粱》的插曲《妹妹你大膽地往前走》。儘管《紅高粱》在表面上講述的是一個抗日的故事，在導演闡述中，張藝謀談到拍攝《紅高粱》的意圖時也曾說自己是「想創造出一種地地道道的民族氣質和民族風格」[66]，但是在「這些男人女人，豪爽開朗，曠達豁然，生生死死狂放出渾身的熱氣和活力，隨心所欲地透出做人的自在和歡樂」[67]這

句話中，個人的日常慾望終於透過國族問題浮出水面。

如果說電影《紅高粱》是八〇年代氛圍下多重文化思潮相結合的產物，日常慾望在電影中還只是以潛在的隱性結構體現出來，身體的意識形態還隱藏在國家的意識形態之下的話，那麼在插曲《妹妹你大膽地往前走》中，我們只能看到一個「解放的身體」。這首歌的歌詞可供分析的餘地不大，明顯是對電影情節的指涉。值得一提的是美國學者Andrew F. Jones運用Ray Pratt的「流行音樂聽眾的協商用法」（negotiated uses）理論，以及羅蘭・巴特的「聲音的紋理」（grain of voices）理論，從受眾對歌曲的接受角度做出的分析。Jones認為，《妹妹你大膽地往前走》的流行在很大程度上是源於聽者跟唱的時候獲得的愉悅。聲線的旋律結構是圍繞著一系列吶喊和吼叫建構的，每一次合唱的重複都以一聲「嘿」開始，以一聲「啊」結束。在跟唱中，聽者無法不意識到身體的物質性，意識到有節奏地喊出一支曲調所帶來的純粹的愉悅。通過這種分析，Jones指出，這樣的行為，無論多麼愉悅，都無法視為對文化宰製的重大挑戰，而僅只是一種暫時的、不太重要的主體性宣言。它的用途可以被視為文化宰製的協商—牽制結構。[68]

誠然，張藝謀通過電影《紅高粱》和插曲《妹妹你大膽地往前走》為我們提供了一個解放的身體。從這個角度上看，《妹妹你大膽地往前走》可以說是具備了「一半」的「搖滾精神」，這也就無怪乎《紅高粱》的影視原聲CD會借用「搖滾」之名出版了[69]。然而為張藝謀

所忽略的是，主體性的建構是要在意識和身體這兩個層面上進行的，身體的解放並不能等同

於，也不能導致意識的解放。《紅高粱》釋放出的這具無牽無掛的、高歌猛進的肉身也不可避

免地要遭遇那個老問題——娜拉走後怎樣？解放的身體如果脫離了歷史和現實的語境，就只能

是不堪一擊的空中樓閣；如果缺失了自省和自律，以及在此基礎上對主體價值的思考和確認，

就只能是一個「準主體」，而無法成為真正的主體。

最後再來看看《一無所有》⑩。《一無所有》在配器上使用了嗩吶，個別樂句的旋律與西

北民歌的「親緣」關係⑦，成為了它被歸入「西北風」最重要的依據。崔健在創作這首歌的時

候是否曾對西北民歌的旋律有意借鑒已無可考，然而若從歌詞的內容及其傳達出的意識來看，

無論是按照崔健「只是一首單純的情歌」的作者闡述，還是按照筆者的解讀——主體在「脫歷

史」狀態下一種「懸置」狀態的自我告白（詳見本書第三章），《一無所有》都是一種個體情

感和意志的傳達，既沒有絲毫的「鄉戀」情懷，亦與「尋根」的國族身份追尋無涉。

由上文的分析可見，「西北風」在很大程度上是一種「偽流派」，事實上，在公認的「西

北風」創作群體中，包括解承強、李黎夫、徐沛東、陳哲、廣征等人在內，沒有人願意承認

自己是「西北風」的發起人與參與者⑦，崔健當然更是如此⑦。然而在八〇年代末期，「西北

風」卻被作為一種音樂流派建構出來，評論者和研究者不僅構造出一套關於「西北風」的，充

滿意識形態意圖的批評話語，且將誕生之初的《一無所有》歸入其中⑦。這種劃分和界定不僅

是在「中國搖滾」處於「無名」狀態下的一種尷尬的權宜關係」，以及出現時間的重合之外，將《一無所有》歸入「西北風」的陣營有其深層的原因。

通過對當時（八〇年代末期）將《一無所有》歸入「西北風」範疇的報刊文章的考察，可以看出，對「西北風」和《一無所有》的風格特徵的概括主要有以下幾點：

1 「陽剛氣質」

「……過去大多模仿鄧麗君唱法，演唱的歌曲大多是曲調纏綿、旋律委婉、一字多音的東北風歌曲，顯得陽剛不足，陰柔有餘。西北風歌曲的出現一反以前那種軟綿綿、輕飄飄的歌風，代之的是熱烈、粗獷的一代新風。」⑭

2 「鄉土氣息」

「當『西北風』開山之作《一無所有》於一九八六年首次在螢幕上播出，立刻引發了當代人深層心靈的共振，那散發著強烈泥土氣息的曲調勾起人們對美好大自然的眷戀……」⑮

「《一無所有》在強烈的電聲樂器和中國的傳統樂器嗩吶淒涼哀怨的伴奏下，人們聽到的是歌手那如泣如訴，對蒼涼貧瘠的黃土地的憂鬱和眷戀。」⑯

3 「民族風格」

「對於搖滾樂，聽眾起先並不喜歡，而使他們真正感受到搖滾樂力量的卻是在有些三作者把西北風格的音樂和搖滾結合起來的『西北搖滾』，或叫『西北風』，這說明聽眾比較容易接受那種既有強烈的時代節奏，又有鮮明民族風格的、適合中國國情的搖滾樂。」[77]

「在《一無所有》這首歌曲中，作者採用了我國西北高原粗獷渾厚的民歌音調，並在樂隊音樂中混合搖滾節奏與嗩吶領奏的配器手法，使得整個音樂既富有民族色彩，又具有現代性。」[78]

邊界的認定視建構者的意識形態需求而改變，不同的邊界認定可以再生產出不同的音樂─社會關係。如前所述，包括崔健本人在內的大陸搖滾音樂人建構「搖滾意識」的重要的依據之一就是搖滾的「真實」、「自由」的自我表達和主體發聲。借助這種「搖滾意識」，搖滾音樂人將包括「西北風」在內的大陸流行歌曲與港臺流行音樂關聯起來，共同視為「虛偽」、「娛樂」的音樂文本，從而將搖滾樂獨立出來，建構為一種以「真實」、「嚴肅」為核心意識形態的、異質的音樂類型。而從上面的引文材料可以看出，在官方／主流的論述中，將《一無所有》納入「西北風」的框架，並進一步借助「陽剛」、「鄉土」、「民族」等特徵將「搖滾樂」這一音樂形式與「西北風」關聯起來，其背後的潛臺詞是將此二者共同與在當時的流行音

樂領域佔據主流地位的，以「陰柔」、「都市」、「外來」為特徵的港臺流行音樂區別開來。

強調此二者的「民族性」和「鄉土性」，就是通過將二者共同界定為本土的音樂類型，以此作為對「外來（主要指港臺）音樂風格」做出回應的「好的傳統」的資源。而以「陽剛」對應「陰柔」，更是流露出強烈的「中原文化中心」的文化沙文主義痕跡[79]。另一方面，在「挪用」之外，對《一無所有》明顯的外來音樂影響的痕跡，其中所表現出強烈的自我贖回的意圖選擇性的視而不見，可以被理解為一種對搖滾樂的「收編」策略——將剛剛自我發聲的主體納入國家主義的話語體系之內，可以謀求前者被後者的強勢力量湮沒而消聲，並被轉化成可為集體認同感、民族自豪感等現代民族國家意識形態需求服務的力量。

① 《程進談話錄》。雪季編著：《搖滾夢尋：中國搖滾實錄》，中國電影出版社1993年版，第241頁。

② 李皖：《兩本大書厚葬搖滾先生》，《讀書》，2002年第8期，第138頁。

③ 臺灣學者張鐵志在《聲音與憤怒——搖滾樂可能改變世界嗎？》一書中以「歐美」、「白人」、「男性」的搖滾音樂為研究對象，對西方搖滾樂與政治反抗之間的關係曾做過非常詳盡的梳理，本節中對於西方搖滾樂與反抗性的歷史脈絡的呈現是在對張鐵志這本著作的內容進行概括的基礎上進行的。

④ 〔美〕莫里斯·迪克斯坦著：《伊甸園之門——六〇年代的美國文化》，萬曉光譯，鳳凰傳媒出版集團、譯林出版社2007年版，第199頁。

⑤ 【美】查理·布朗著：《搖滾樂的藝術》，林芳如譯，臺北：萬象圖書公司1993年版，第22頁。

⑥ 【美】莫里斯·迪克斯坦著：《伊甸園之門——六〇年代的美國文化》，萬曉光譯，鳳凰傳媒出版集團、譯林出版社2007年版，第197頁。

⑦ 語出衝撞樂隊（The Clash）。原文為：In 1977, no Elvis, no Beatles, no Rolling Stones。

⑧ 詳見【美】安德魯·鐘斯著：《留聲中國——摩登音樂文化的形成》，宋偉航譯，臺灣商務印書館2004年版，第80—86頁。

⑨ 在本章中筆者使用「西方流行音樂」這一名詞時，都指的是「流行音樂」這一術語的廣義含義，其內容包括了狹義的流行音樂（pop music）、搖滾音樂（rock Music）、民謠音樂（folk music），以及鄉村音樂（country music）等。

⑩ 《錄搖滾找老哥——百花棚錄音師王昕波採訪錄》。雪季編著：《搖滾夢尋：中國搖滾實錄》，中國電影出版社1993年版，第253-256頁。

⑪ 《搖滾「傳教士」曹平》。雪季編著：前引書，第267-274頁。

⑫ 《金兆鈞：中國搖滾樂之我見》：《搖滾「傳教士」曹平》。雪季編著：前引書，第207-221頁：第267-274頁。

⑬ 大陸樂隊的成員包括埃迪、保羅、大衛、西菲利、賀加德、南西爾、伊樓、伊望等。

⑭ ADO樂隊的成員包括劉元、張永光、埃迪和布拉什等。

⑮ Jaime A. FlorCruz/Peking; Anastasia Toufxis, 「China Peking Rock」, in Time, Apr. 22, 1985. 原文如下：Most of the crowd, ranging from teenagers to high-ranking officials, watched expressionless, riveted to their hard folding seats throughout the 1 1/2-hour performance. More plugged-in listeners tapped their fingers on their laps or gently swayed their heads. But many of the almost 4,000 foreigners present, most of them students, had no such inhibitions, and they whistled, cheered and even danced in the aisles. A few adventurous Chinese joined them, to the consternation of green-uniformed policemen who kept trying to push them back to their seats, sometimes manhandling those who resisted. Such Western-style antics got little sympathy from the better behaved. "A bunch of liumangs (hoodlums)," smirked a 27-year-old Chinese college student. "Such a raucous response was not necessary."

⑯ 蔣溫華（驊梓），1987年參與組建「五月天」樂隊，1989年加入「toto」樂隊，1991年參與組建「自我教育」樂隊，1992年參與組建「新諦」樂隊。

⑰ 《最重要的是把音樂搞好——「新諦」樂隊蔣溫華（華子）採訪錄》，雪季編著：《搖滾夢尋：中國搖滾實錄》，中國電影出版社1993年版，第107頁。

⑱【英】甲殼蟲樂隊（又譯披頭四樂隊），主要活動時間為60年代。音樂風格包括節奏與藍調（R&B）、英式入侵（British Invasion）、傳統民謠（Ballad）、英式民謠、古典民謠、迷幻樂（Acid）、前衛搖滾等。

⑲【美】老鷹樂隊，主要活動時間為70年。音樂風格融合了搖滾樂（Rock & Roll）以及與民謠樂融合在一起的鄉村搖滾樂（Country Rock）。

⑳【美】保羅・西蒙，曾與加芬克爾組成「西蒙與加芬克爾」（Simon & Garfunkel）組合。主要活動時間為60年代至今。音樂風格以民謠搖滾（Folk-Rock）和慢搖滾（Soft-Rock）為主。

㉑【英】比吉斯樂隊，主要活動時間為60年代中後期至今。音樂風格以成人時代（Adult Contemporary）、巴羅克流行（Baroque Pop）、迪斯可（Disco）、流行/搖滾（Pop-Rock）、迷幻流行（Psychedelic Pop）、慢搖滾（Soft-Rock）為主。

㉒【美】鮑勃・狄倫，主要活動時間為60年代至今。音樂風格以民謠搖滾（Folk-Rock）為主，是20世紀美國最重要、最有影響力的民謠歌手。

㉓〈崔健採訪錄〉。雪季編著：《搖滾夢尋：中國搖滾實錄》，中國電影出版社1993年版，第5頁。

㉔王浩：《畫家歌星——記搖滾歌手王迪的成長》。王彥祺、韓小蕙主編《當代歌王》，華夏出版社1989年版，第200頁。

㉕〈夢繫唐朝〉。雪季編著：《搖滾夢尋：中國搖滾實錄》，中國電影出版社1993年版，第26頁。

㉖〈為平民而歌——搖滾音樂家侯牧人談話錄〉。雪季編著：前引書，第163頁。

㉗〈沈默、勇猛的「黑豹」〉。雪季編著：前引書，第41頁。

㉘〈剩下的只是去做——搖滾音樂家祝曉民採訪錄〉。雪季編著：前引書，第173頁。

㉙〈郭怡廣專訪〉，2009年9月見於http://www.xici.net/u712701/d24958095.htm。

㉚唐朝樂隊於1992年發行第一張專輯《夢回唐朝》，其中同名歌曲表達了對盛唐古風的追憶和嚮往，成為中國搖滾歷史上的經典。

㉛〈崔健採訪錄〉。雪季編著：《搖滾夢尋：中國搖滾實錄》，中國電影出版社1993年版，第5頁。

㉜〈夢繫唐朝〉。雪季編著：前引書，第25頁。

㉝〈我作的是中國音樂——記青年音樂家王勇〉。雪季編著：前引書，第141頁。

㉞〈不能再做夢——原「做夢」樂隊陳勁、吳珂採訪錄〉。雪季編著：前引書，第123頁。

㉟〈崔健採訪錄〉。雪季編著：前引書，第6頁。

㊱《剩下的只是去做——搖滾音樂家祝曉民採訪錄》，雪季編著：前引書，第174頁。

㊲《在沉默的後面——搖滾音樂家秦琦訪談錄》。雪季編著：前引書，第181頁。

㊳在這一時期大陸還沒有「流行歌曲」這一提法，也沒有「大眾文化商品」意義上的「流行歌曲」。因此這裏的「流行歌曲」指的是當時被名為「抒情歌曲」、「通俗歌曲」的音樂創作。

㊴以上這些題材之間互有交叉，如《吐魯番的葡萄熟了》是「軍旅」與「民族團結」主題的交叉，《在那桃花盛開的地方》是「軍旅」與「鄉戀」主題的交叉等。

㊵1986年由中國音樂家協會等單位主辦的「孔雀杯」民歌通俗歌曲大獎賽的評選結果可以為此提供旁證。儘管比賽設有「通俗唱法」，但崔健、田震、王迪、劉元、黃小茂、常寬、張海波、張偉勁等演唱風格較為「前衛」、「粗野」的選手均被評委淘汰出局。

㊶畢小舟：《從閉塞到交流的中國大陸樂壇——1979年國內樂壇的一個剖面》，《國外音樂資料》，人民文學出版社1980年第15輯，第7頁。

㊷李皖：《從解放到迷茫：中國流行歌曲20年》，《中國青年研究》，2002年第2期，第68頁。

㊸李皖：前引文，第69頁。

㊹張釗維：《誰在那邊唱自己的歌——臺灣現代民歌運動史》，臺北：滾石文化股份有限公司2003年版，第196頁。

㊺張閎：《現代國家的聲音神話及其沒落》。朱大可、張閎主編：《21世紀中國文化地圖》（2005卷），上海大學出版社2006年版，第7頁。

㊻崔健、周國平：《自由風格》，廣西師範大學出版社2001年版，第38頁。

㊼崔健、周國平：前引書，第51頁。

㊽巫昂：《崔健：當時聽Beatles和Rolling Stones》，《新週刊》，2005年第15期，第34頁。

㊾《超載樂隊採訪錄》。雪季編著：前引書，第95頁。

㊿《通過音樂衝破一切束縛——記「1989」樂隊》。雪季編著：前引書，第61頁。

(51)《女子樂隊的幸福和悲傷——記「眼鏡蛇」女子樂隊》。雪季編著：前引書，第77頁。

(52)《在沉默的後面——搖滾音樂家秦琦採訪錄》。雪季編著：前引書，第179頁。

(53)顏峻：《鐵血或汽水汁……追憶中國十年搖滾》。赤潮編：《流火：1979-2005最有價值樂評》，敦煌文藝出版社2006年版，第22頁。

(54)李皖：《中國搖滾三十年》，《天涯》，2009年第2期，第161頁。

⑤⑤ 在本章中，凡使用「翻唱」一詞時，指的均是從歌曲旋律到歌詞全部複製原歌的做法，如使用歐美音樂或日本音樂的旋律改填中文歌詞，行文中會另有說明。

⑤⑥ 其中《誰誰誰》、《夢中的傾訴》經過重新填詞，內容不脫當時流行的情歌套路。

⑤⑦ 《艱難行》歌詞如下：雖然一步不能飛，但是一步不能退／大海你咆哮吧，狂風你怒吼吧／你們不過是我們起程的典禮／暴風雨你下吧，風沙你抽打吧／你們一步步上行裝／高山你險峻吧，道路你坎坷吧／魔鬼你擋道吧，邪惡你橫行吧／請等待著我們的征服和較量／懦夫你逃脫吧，夥伴快攜手吧／我們共同突破這最後的難關／命運你嘲弄吧，朋友你等待吧／我們一定能夠勝利到達／昨天你過去吧，痛苦你消失吧／悲觀失望永遠不再屬於我們／高山你低頭吧，烏雲你消散吧／太陽的萬丈光輝象徵著明天／光陰你莫如流水，理想莫要成灰。

⑤⑧ 《崔健：絕不懸崖勒馬》，搜狐網《誰在說》欄目崔健專訪，2010年2月見於http://life.sohu.com/51/07/who_article15020751.shtml。

⑤⑨ 如《過去不再來》翻唱了Bon Jovi的《Never say goodbye》：《活的別太累》翻唱了Bon Jovi的《You give love a bad name》；《告訴我》翻唱了Stevie Nicks的《talk to me》；《天堂》翻唱了Bryan Adams的《Heaven》等。

⑥⓪ 北京漢唐文化發展有限公司編著：《十年：1986-1996中國流行音樂紀事》，中國電影出版社1997年版，第7頁。

⑥① 段瑞忠：《攻擊《黃土高坡》》，《人民音樂》1989年第3期，第30-31頁。

⑥② 熊小明、李世丁：《微妙的悖論——評《攻擊黃土高坡》的二元論式思維模式》，《人民音樂》1989年第8期，第24-25頁。

⑥③ Andrew. F. Jones, Like a Knife: Ideology and Genre in Contemporary Chinese Popular Music, Cornell East Asia Series, Vol.57, Cornell University, 1992.p. 72.

⑥④ 寧靜：〈一位憂鬱的歌者——陳哲的故事〉。王彥祺、韓小蕙主編：《當代歌王》，華夏出版社1989年版，第91頁。

⑥⑤ 〈與陳哲對話（下）〉，《人民音樂》，1988年第9期，第18-19頁。

⑥⑥ 羅雪瑩：《紅高粱：張藝謀寫真》。見羅雪瑩著：《向你敞開心扉：影壇名人訪談錄》，知識出版社1993年版，第153頁。

⑥⑦ 羅雪瑩：前引文，第147頁。

⑥⑧ Andrew. F. Jones, Like a Knife: Ideology and Genre in Contemporary Chinese Popular Music, Cornell East Asia Series, Vol.57, Cornell University, 1992. p.57-58.

⑥⑨ 影視原聲CD《搖滾紅高粱——酒神曲》，浙江音像出版社1995年出版，其中收錄電影《紅高粱》插曲《酒神曲》、《轎曲》（〈顛轎歌〉）、《妹妹曲》（《妹妹你大膽地往前走》）等14首歌曲。

⑦⓪ 詳見李恩春：〈論「西北風」的旋律與節奏特點〉，《人民音樂》，1990年第4期，第34頁。作者在文中對《一無所有》中「告訴你我等了很久，告訴你我最後的要求」一句的旋律進行了分析，認為這一樂句在「同音反復、級進與大跳形成鮮明對比」這一特點上對「花兒」、「信天遊」等西北民歌存在借鑒關係。

⑦① 參見金兆鈞：〈來也匆匆風雨兼程——通俗音樂十年觀〉，《人民音樂》，1990年第1期，第30-33頁。

⑦② 崔健曾說：「可能後來的信天遊都是有意識的，但《一無所有》不是信天遊，使用嗩吶是配器上的需要，歌詞內容需要一種比薩克斯管更強硬的音色。說實話，我無意於將搖滾民族化」。參見肖風：〈崔健——中國的約翰·列農〉。王彥祺、韓小蕙主編《當代歌王》，華夏出版社1989年版，第6頁。

⑦③ 見楊瑞慶：〈面對西北風潮的思考〉，《音樂天地》，1988年第11期，第25頁。

⑦④ 孫煥英：〈西北風——中國通俗歌曲的回歸〉，《音樂天地》，1989年第2期，第24頁；
宋揚：〈通俗歌曲的民族性〉，《人民音樂》，1988年第6期，第26-28頁等。

⑦⑤ 彭根發：〈有感於「黃土地旋律」的拱起〉，北京漢唐文化發展有限公司編著：《十年：中國流行音樂紀事》，中國電影出版社1997年版，第17-18頁；
楊瑞慶：前引文，第25頁。

⑦⑥ 金兆鈞：〈來也匆匆風雨兼程——通俗音樂十年觀〉，《人民音樂》1990年第1期，第30-32頁；
徐冰：〈音樂愛好者〉，1987年第5期，第31頁；

⑦⑦ 劉健：〈現代人的生命吶喊——論當代「城市民歌」新潮〉，《人民音樂》，1990年第2期，第33頁。
肖風：〈崔健——中國的約翰·列農〉。王彥祺、韓小蕙主編：《當代歌王》，華夏出版社1989年版，第4頁。
譚冰若：〈譚冰若談流行音樂發展的癥結〉，北京漢唐文化發展有限公司編著：《十年：1986-1996中國流行音樂紀事》，第52頁。

⑦⑧ 宋揚：〈通俗歌曲的民族性〉，《人民音樂》，1988年第6期，第27頁。

⑦⑨ Timothy Lane Brace在其對80年代中國流行音樂文化身份的研究中，曾從音樂語言的角度入手，對「西北風」歌曲的曲調、節奏、配器等進行過出色的分析，並指出將搖滾樂劃歸為「西北風」背後的「挪用」意圖，本文認同這一看法，同時在對當時批評文章的具體整理和分析中留意到「陽剛」對抗「陰柔」，以「鄉土」對抗「都市」等具體劃歸依據，及其中的民族主義傾向。此外，Timothy將搖滾音樂人對「搖滾」這一文化身份的認同解釋為一種縕藏了對抗性意識形態（ideology in opposition）的自我邊緣化（marginal）行為，此一看法為筆者所不能認同，在筆者看來，中國早期搖滾樂並未包含明顯的「對抗性」意

在對於中國搖滾樂的研究當中，對崔健的研究無疑佔據了最大的比重。有趣的是，崔健與知識份子／文人和樂評人對他的解讀之間一直存在著微妙的對峙，或者說，大部分研究著述對崔健的解讀，都與崔健自己在訪談中針對「搖滾」的「本質」和自己的具體創作所發表的觀點之間存在著或多或少的「錯位」。比如，崔健一直反覆強調《一無所有》只是一首單純的情歌，但這首歌在之後卻經歷了一個被不斷經典化的過程，並被指認為「喊出了一個時代的感受，觸動了時代最敏感的一根神經」①；崔健曾經將搖滾樂的本質和魅力來源概括為身體性和娛樂功能，但是在知識份子／文人眼中，他的音樂文本顯然屬於八〇年代公共知識份子話語體系的一部分，承載著嚴肅的歷史反思和現實批判的任務，肩負著啟蒙大眾和為公眾代言的使

Chapter 3
像牛虻一樣飛
——崔健

命；崔健一直試圖淡化自己歌曲中的意識形態色彩，聲稱自己「不想跟任何人較勁」②，但他的歌曲卻不斷被加以政治化的解讀，被視為一種「對立面的藝術」③。以上這些「錯位」的形成有著異常錯綜複雜的原因，其中肯定有研究者「誤讀」的成分（如美國學者Andrew F. Jones將《一無所有》中的「你」解讀為「壓抑的結構性力量」④，就是明顯的「過度詮釋」），也存在崔健為了規避與官方話語發生直接衝突而選擇的表達策略的因素（如崔健曾否認《一塊紅布》中存在意識形態內涵），以及在對一些概念的理解和使用上的差異造成的歧義（如崔健對何為「娛樂功能」有其非常獨特的理解）。在此，我無意去辨析在對於崔健的解讀中究竟有多少「誤讀」的成分，崔健的自我辯解中又究竟有多少真實性存在，我更為關心的其實是這種「錯位」和「誤讀」形成的原因。

關於搖滾樂的本質，崔健有一個著名的三個「自」論斷：「我曾經把搖滾樂能夠給人的感覺概括為三個『自』，就是：自信──別丟掉自己；自然──別勉強自己；自由──解放你自己。」⑤在崔健的闡釋中，無論是「自信」、「自然」還是「自由」，都是圍繞著「自己」展開的。換言之，對於崔健來說，搖滾樂最重要的功能之一，就是幫助他尋找、確立和面對自我。關於崔健的「自我」，張新穎在〈中國當代文化反抗的流變──從北島到崔健到王朔〉一文中曾經通過對崔健與北島的對比分析指出：「在北島那裏，自我是一個明確的概念……而在崔健那裏，自我則是一個等待明確又不可能明確的概念，它是一個正在展開的動態過程，無法

定論。反叛確立了北島的自我，崔健用它展開了自我。」⑥在我看來，這個觀點中最具有啟發性的部分是「崔健用反叛展開自我」這一提法。關於「反叛」，崔健自己曾經這樣說過：「我覺得我的音樂非常簡單，它是反對一切讓人們丟失了自己的東西。它可能是傳統觀念，可能是法律，可能是宗教，可能是政治，甚至可能是搖滾樂本身……有一天我可能會反對任何東西。可能會反對機會，因為人們看重機會；可能會反對毒品，因為有些人吸毒；可能會反對知識，因為有些人自命高深。也許我要的是什麼我不知道，但是我知道我要反對什麼。這就是搖滾樂，是我理解的搖滾樂。」⑦將張新穎的分析與崔健的闡述相互印證，我們可以得出這樣的結論：對於崔健來說，反抗不是目的——對此崔健在歌曲中曾有過多次「表白」：「不願與任何人作對」（《假行僧》），「不是天生愛較勁」（《時代的晚上》）——而是尋找和確立「自我」最重要的手段。在這個意義上，崔健的全部音樂創作確實可以被視為一種「對立面的藝術」，只不過這裏的「對立面」並不僅僅是主流意識形態和官方話語，而是隨著時代和藝術家自身的變化在不斷地發生變化。

按照這條線索，我將崔健迄今為止出版的五張個人專輯——《新長征路上的搖滾》（一九八九）、《解決》（一九九一）、《紅旗下的蛋》（一九九四）、《無能的力量》（一九九八），以及《給你一點顏色》（二〇〇五）劃分為三個階段進行分析。第一個階段是《新長征路上的搖滾》與《解決》時期。這一時期，崔健的音樂文本所處理的主要是這樣一個

問題：如何從關於歷史和政治的宏大敘事中贖回既往被壓抑、被「消聲」的主體，「自我」的確立是在對「革命歷史」的迷戀、質疑、反思和再敘述的過程中實現的；「出走」的衝動是這一時期創作的一大主題，也是崔健找到的確立自我的正面途徑。《紅旗下的蛋》可以被視為崔健創作的第二階段，也是崔健創作中一個「過渡性」和「轉折性」的階段。從《紅旗下的蛋》開始，崔健有意識地告別歷史，告別已經成為「崔健標誌」的文體和修辭手法──逆向的「政治抒情詩」與以個人方式對「紅色話語」的再敘述。《無能的力量》和《給你一點顏色》可以被視為崔健創作的第三階段。在這個階段，與時代的對峙取代了與歷史的糾纏，成為了崔健的新姿態；「腐朽的魅力」取代了「一塊紅布」，成為了崔健反抗的新對象；而「飛不起來了」的崔健，用「看」代替了「走」，作為確立自我的新的手段。《給你一點顏色》發行於二〇〇五年，與之前幾張專輯間隔的時間較長，從表面上來看也發生了較為明顯的變化。如果說崔健以往作品中的「我」在某種程度上都可以找到崔健自己的影子，新專輯中的「我」已經化身為城市船夫、網路處男、按摩女郎、農民和小城文化青年等生活在社會底層的弱勢群體；以往崔健標誌性的、刻意含混不清的北京大院口音，也被唐山、河南、山東等各地方言口音所取代。但在我看來，這張專輯有著與前一張專輯一脈相承的問題意識：《無能的力量》中的「遺留問題」是如何準確地把握自身所處的時代與社會，《給你一點顏色》依然承續了這一尚未被充分解決的問題，只是嘗試了另一種「突進」的方式，雖然這嘗試也許並不那麼成功。

（翻唱了《幸福在哪裡》的副歌部分）等。在我看來，上述對《南泥灣》的分析可能更適用於

張楚和竇唯的個案。張楚演唱的《社會主義好》收錄在一九九二年由北京電影學院音像出版社

發行的《紅色搖滾》合輯中。在這首歌中，張楚採用了一種與他後來的作品中平靜、內斂的唱

腔完全不同的，聲嘶力竭的、在情感上近乎歇斯底里的演唱方式。此外，在「社會主義好」、

「人民地位高」這兩句歌詞中，張楚將之前放在「社會主義」、「人民地位」上的重音完全轉

移到了「好」字和「高」字上，並將這兩個字原本上揚的、歡快的語調處理為下滑的、激憤的

語調，造成了一種強烈的質疑和反諷效果。儘管對歌詞一字未易，但受眾依然可以輕而易舉地

對其中的聲音編碼進行解碼，「破譯」出其中挑釁性、抵抗性和顛覆性的情感資訊。與此相似

的還有竇唯的《高級動物》，在這首歌中，竇唯在羅列了「矛盾，虛偽，貪婪，欺騙，幻想，

疑惑，簡單，善變」等四十八組二字形容詞，並做出「高級動物」的人性判斷之後，忽然近乎

開玩笑般地植入了八〇年代傳唱一時的歌曲《幸福在哪裡》的開篇「幸福在哪裡」的歌詞和旋

律。儘管《幸福在哪裡》並非來自真正的「革命年代」，也非嚴格意義上的「紅色經典」，但

它的原唱者的「身份」（殷秀梅，總政歌舞團歌唱演員）、誕生的場合（一九八四年春節歡

晚會）都使它染上了一層濃厚的「官方」色彩。而歌詞的內容⑩與演唱風格，更使之與誕生於

同時期的，由張振富和耿蓮鳳演唱的《年輕的朋友來相會》一樣，承擔著一種將「八〇年代的

新一輩」詢喚為發展經濟時代新的建設主體的功能。在竇唯的演唱中，他用一種冷靜、疏離、

樂》上發表了一篇反批評文章〈關於國際歌不容「搖滾」一文的意見〉，〈關〉一文的作者首

先指出了〈國〉一文在西方搖滾樂歷史方面的數處知識性硬傷，接著發表了對「唐朝版」《國

際歌》的意見：「從個人的藝術觀點出發，我不贊成這種演釋，因為作品的體裁、內容和演

唱形式三者之間的差異太大，故三者硬湊在一起就給人以不倫不類的感覺」，但作者以一種

貌似客觀中立的姿態提出了「最聰明的做法應當是：幫助和引導青少年從喜愛搖滾音樂這一

簡單的藝術形式，轉而欣賞層次較高的藝術作品」⑫的「解決方案」。無論是激烈的反對，還

是「高姿態」的「寬容」，這兩篇文章在本質上是殊途同歸的——它們都試圖將《國際歌》與

「搖滾」劃歸為兩種截然不同的、異質的、互斥的音樂類型（「不可同日而語」、「硬湊」、

「不倫不類」）。表面上看，唐朝樂隊的重新演釋對「原版」《國際歌》所做出的變更，以及

以上兩篇批評文章的著眼點，都主要集中在歌曲的「形式」方面，但我認為無論是「改編」這

一行為本身，還是圍繞它產生的論爭，其本質都是在爭奪闡釋「革命」的話語權。「唐朝版」

《國際歌》誕生於八〇年代末九〇年代初席捲中國的「毛澤東熱」的歷史語境之中。唐朝樂隊

對《國際歌》的翻唱，在總體上有著和這場熱潮相一致的內驅力——為了回應八九〇年代之交

急劇商品化之後迅速拉大的貧富差距，填補在信仰和意識形態失落後許多人所經驗過的精神

真空，通過復興革命黃金時代的理想主義信念建構出一種想像中的，「四海兄弟、天下大同」

的虛擬社群感，其背後的指向其實是相當「革命」和「英特納雄奈爾」的。這首歌之所以被視

為一種「僭越」和「冒犯」，並不是因為它要顛覆歌曲原來所傳達的意識形態內涵，而是因為它要爭奪對於「革命」、「共產主義」等「神聖所指」的闡釋權和話語權，這一點可以非常清楚地從樂隊對歌曲在演唱方面的編排方式體現出來。原版《國際歌》採用了合唱的演唱形式，唐朝樂隊的版本一反搖滾樂「通行」的主唱演唱、樂隊伴奏的做法，在大體上延續了「合唱」這一形式，這樣做無疑是為了更加凸顯唯一的一句獨唱的內容。依據這樣的演唱編排，當主唱丁武以其極具穿透力的嗓音高唱：「從來就沒有什麼救世主，也不靠神仙皇帝，要創造人類的幸福，全靠我們自己」的時候，被非常清晰有力地傳達給聽眾的資訊是對「救世主」和「神仙皇帝」的懷疑與拒斥，以及要從經過「神仙皇帝」的改寫和架空，被蒙上一層正統（「嚴謹、完美的形式特徵和莊嚴、雄偉的音樂表情」）、權威（「不容作任何形式的改變」）色彩的、業已蛻變為「救世主」自我神話工具的歷史敘事（「革命先烈們高唱《國際歌》英勇就義」）中「搶救」出其原初的革命性的意識形態內涵，並「還原」其激進的、異端的美學特質的願望。

　　與以上三個個案相比，作為中國「紅色搖滾」開山之作的「崔健版」《南泥灣》所引發的風波簡直可以稱得上是「歪打正著」的「無心之失」。一九八七年崔健在首都體育館演唱了《南泥灣》，歌中頌揚的三五九旅的旅長王震憤然離席而去，不久崔健就接到其所在單位北京歌舞團「必須限期離職」的口頭通知⑬。然而今天我們再來重聽這首歌曲時（收錄在一九九二

年發行的專輯《解決》中），難免會對其當初引起的軒然大波感到不解。事實上，「崔健版」的《南泥灣》可以說是整張專輯中最少「搖滾」色彩的一首歌——對比郭蘭英的原唱，崔健做出的主要改動有二：其一是通過在兩段歌詞之間加入間奏，放慢了整首歌的速度，其二是用與李毅一演唱《鄉戀》類似的「氣聲」唱法，以婉轉綿軟的風格代替了原唱「高、快、硬、響」的風格。我們很難在這兩處改動中找到任何「顛覆」和「戲仿」的味道，甚至可以說其與崔健所一向反對的「甜歌蜜曲」帶有一無二致的抒情風格，只不過是把抒情的對象由「戀人」變成了「革命歷史」，抒情的性質由男女之情變為了家國之情。

在與周國平的訪談中，崔健曾經這樣描述自己的童年和少年時代：「小時候覺得特幸福。生在新中國，長在紅旗下，特高興。老覺得全世界的人都在受苦，自己沒挨過餓，沒吃過食堂……現在想起來還覺得特幸福，就是陽光燦爛的日子。一點兒都不誇張，玩兒，不光是覺得外國的小孩沒我們幸福，農村的小孩也沒我們幸福。我們都是院兒裏的，我爸是軍人，我媽是中央的，中央歌舞團嘛。」⑭崔健在這裏引用了姜文導演的，改編自王朔小說《動物兇猛》的電影《陽光燦爛的日子》的標題來描述他的「紅色記憶」並不是一個偶然，可以從側面印證這一點的是，姜文在追溯處女作《陽光燦爛的日子》創作動因的時候曾經以與崔健上文的回憶如出一轍的方式描繪了自己的童年／少年記憶：「那時的天比現在藍，雲比現在白，陽光比現在暖。我覺得那時好像不下雨，沒有雨季。那時不管做了什麼事，現在回憶起來挺讓人留戀，

挺美好。我就隨著這個心理去拍這個片子的。」⑮事實上，崔健、姜文和王朔的確分享著崔健口中的「院兒裏的」這樣一個共同的「紅色貴族血統」和童年／少年經驗，他們都是軍人家庭出身，在日漸衰敗的老北京「胡同族」的孩子們紛紛上山下鄉之時，作為北京「新貴」後代的他們卻在世外桃源般的「院兒裏」（部隊大院）度過了無憂無慮的青少年時光。這種經歷在某種程度上形塑了他們對作為「紅色記憶」策源地的革命意識形態的態度——必定帶有或多或少的「敬意」和「認同」，或至少是曖昧的。在訪談中崔健曾談及伏尼契的《牛虻》對自己的影響：「我記得我小時候看《牛虻》就有這樣的高潮，愛不釋手，我喜歡當牛虻，臉上有塊疤什麼的都覺得酷，就那種感覺。」⑯在「牛虻」身上個體意識與集體意識、私人倫理與公共倫理之間相互衝突，又互為酵素的關係，一直是貫穿崔健之後創作的一個線索。從某種意義上甚至可以說，崔健就是「牛虻」：「革命者」中的「異端」，但本質上依然是一個革命者。

　　儘管崔健從未在訪談中提及改編《南泥灣》的初衷，「禁演」事件更是使受眾出於對政治禁忌的侵犯心理在崔健的演出中不顧他本人的意願，一次又一次地要求他重唱《南泥灣》，並多少有些一廂情願地從中獲得一種「輕蔑正統和褻瀆神話的快感」⑰，但是在我看來，上文引用的這段姜文自述拍攝《陽光燦爛的日子》的動因，其實也適用於崔健對《南泥灣》的改編：二者在本質上都是對革命歷史的「致敬」行為。我們可以在崔健對「新長征路上的搖滾」這一命名的解釋中找到對於這種「致敬」心理的印證：「『新長征』這個詞當時是很革命的一個

詞，新長征路上的突擊手之類的……新長征和老長征有些關係，長征是以少打多，小米加步槍

打你飛機大炮，很過癮的，人性超越物質的那種感覺。我們土八路打你怎麼樣，所有那些講大

道理的人，或有權有勢的人，或那些每天生活在蜜罐裏的人，唱甜歌蜜曲的人，你大紅大紫，

我們搖滾樂就是捶你這幫人。」⑱

除了「大院兒」賦予的「紅色記憶」對崔健產生的影響，歌曲《南泥灣》還存在著另外

一個「致敬」的心理動因——崔健與「革命文藝」傳統的之間的關係問題。既往的研究往往將

崔健與他的搖滾樂納入「資本主義西方輸入的音樂形式」的這一論述框架，研究者往往以此先

入為主的理論預設為前提，將崔健的音樂實踐視為對「官方美學」的一種反動。此種論述框架

的形成的主要原因如下：一方面，九〇年代初期對於「右」的警惕和「左」的重新抬頭，使前

此相對寬鬆的社會公共空間再度收縮，也使「官方」對於搖滾樂的態度從之前以「收編」為

主的，相對寬容的態度驟然轉為嚴峻的「打壓」。其「寬容」者將之定性為「腐朽沒落的帝國

主義音樂」，更為嚴厲者則直接將搖滾樂與八〇年代末的社會動盪關聯起來，將搖滾樂定性

為西方國家「和平演變」中國，乃至「顛覆國家政權」的武器之一。雖然在此後言論空間，

尤其是研究空間重新獲取了相對的獨立性，但在對搖滾樂的「定性」方面，改變的只是「態

度」和「調性」，將搖滾樂與「資本主義」和「西方」關聯起來的論述框架卻被一直延續了

下來。其結果是將崔健及其搖滾樂實踐視為一種「西方亞文化的本土化實踐」、「外來音樂影

響下的產物」，並勾勒出了一個從曾因使用「氣聲」演唱而受到批判的李穀一的《鄉戀》、因鼓吹「水兵自有水兵愛」而遭致圍剿的蘇小明的《軍港之夜》，到以鄧麗君為代表的港臺流行樂，最後到「受西方外來音樂影響產生的」崔健的《一無所有》的「大陸流行音樂」譜系，將之闡述為一個一邊一步步地「解構」了作為「正統」的「官方美學」和集體主義信仰，一邊一步步地「釋放」出了作為「異端」的「反官方美學」和個人主義信仰的過程，一個前者退一步，後者進一步的過程；另一方面，西方研究學者在對中國當代流行音樂的研究，特別是早期研究中，往往將中國搖滾簡單地視為一種「西方植入」的音樂類型，將崔健的音樂實踐作「官方美學對立面」式的簡單圖解，其背後是西方中心式的研究視角，以及歷史、文化和意識形態的隔膜。如美國學者Nimrod Baranovitch就將《一無所有》看作是一種「對於失控的慶祝」。

在Baranovitch看來，《一無所有》既是傳統的儒家美學（溫和、節制、中庸）的對立物，也是「官方的共產主義美學」（優美無暇的、受過訓練的、專業的）的對立物[19]；第三種論說邏輯是將崔健視為一種「民間」立場的代表，繼而將他和他的音樂實踐視為一種以「無名」／隱形結構的「民間」挑戰和顛覆「共名」／顯形結構的「官方」的（反）文化英雄[20]。在我看來，這三種論說邏輯中都存在著以過於方便和順暢、因而也就過於簡單化的「線索」遮蔽崔健自身複雜性的危險，事實上，革命文藝傳統與崔健的音樂實踐之間的關係絕非二元對立那樣簡單。

在與周國平的訪談中，崔健曾經談到「空政歌舞團」這一成長環境給他帶來的音樂啟蒙⋯「我



們小時候受的音樂訓練全都是革命歌曲」[21]這種「革命文藝」的環境不僅賦予了崔健對於音樂的敏感和熱愛：「也許我有運氣，從小生活在那種音樂的環境中。特小的時候，我聽軍樂，聽到這個聲部那個聲部一交錯，那時候就覺得音樂真是太幸福了。」[22]而且賦予了他一種「結構」：「創造源泉絕對不是後來社會上發生了什麼事，我覺得不是這樣，是早就有了，我只是在填補這個空……我創造的動機絕對不是來源於周圍正在發生的事情，這事已經確定了，做音樂的結構已經確定了。」[23]在我看來，崔健在這裏所說的「結構」指的決不僅僅是音樂「內部」的結構，更是指一種對於「藝術」與「社會」相互關係的認知結構。對於崔健來說，藝術／搖滾樂固然不是作為政治宣傳工具的「留聲機」和「傳聲筒」，但也決不是象牙塔中的「純藝術」的自我玩賞，而是必須承擔起相應的社會責任的一種社會批判和文化批判的工具。

另一方面，《新長征路上的搖滾》專輯中對「紅色話語」的大規模運用，無疑也含有向籠罩在其上的神聖光環借取一些溫度的策略性考慮：「好像一唱毛主席誰也不敢怎麼樣我似的，是護身符一樣，對搖滾樂最早是個保護的意思。」[24]其背後的意圖是試圖緩和搖滾樂在當時被視為「西方資本主義輸入」的「洪水猛獸」的文化和政治形象，通過將其與主流話語相關聯的做法，為搖滾樂爭取更大的發展空間。只是為崔健所沒有預料到的是，在當時的政治環境和文化生態之中，不論多麼柔和的「挪用」都難免被視為一種「僭越」行為，崔健的「致敬」也因此被頗為反諷地定性為一種「大不敬」──據說台下聽眾中的某官員在震怒中曾將「崔健版」

的《南泥灣》指斥為「紅歌黃唱」，倒是偶然言中了這首歌遭致的官方「圍剿」的實質：它似乎與三〇年代對黎錦暉及其「黃色歌曲」的「圍剿」如出一轍，正如周蕾所分析的那樣，是「衛道式的」。「意在強施一種強迫性的文化記憶，在這種記憶裏面，共產主義先輩們的創業事蹟是應該受到尊敬的，而不應被作為嬉戲之用的——尤其不應嬉戲玩弄於從資本主義西方輸入的音樂之中。」㉕

除了「一塊紅布」，「一無所有」

我不得不和歷史作戰

——北島《履歷》

儘管崔健對《南泥灣》的改編有著和姜文拍攝《陽光燦爛的日子》類似的心理動因——「致敬」，然而他們在藝術創作上卻很快就分道揚鑣了。姜文一直固執地迷戀於童年／少年時期的「紅色記憶」及與之相關聯的作為「紅色遺少」的優越感，以至於喪失了對其中隱藏的權力和暴力因素的反思能力，最終拍出了《太陽照常升起》這樣充斥著對「紅色暴政」赤裸裸的歌頌的作品。與之不同的是，崔健很快就開始了對「紅色記憶」的質疑和反思，在姜文沿著

「裝作這世界唯我獨在」（《從頭再來》）的道路越走越遠之時，崔健卻已經意識到這是一條「到了頭的金光大道」（《從頭再來》）。他忽然發現「記憶成了陌生人」，發現曾經深信不疑的「兩萬五千里」原來只是自己「聽說過，沒見過」的革命神話，是使他「丟失了自己的東西」，他開始思考「怎樣說，怎樣做，才真正是自己／怎樣歌，怎樣唱，這心中才得意」，開始「埋著頭，向前走」，努力尋找新的自我認同，重塑新的歷史主體。於是，在歌曲《一塊紅布》中，一個具備了真正歷史反思能力的主體開始浮出水面。

那天是你用一塊紅布

蒙住我雙眼也蒙住了天

你問我看見了什麼

我說我看見了幸福

這個感覺真讓我舒服

它讓我忘掉我沒地兒住

你問我還要去何方

我說要上你的路

看不見你也看不見路

你問我在想什麼

我的手也被你攥住

我說我要你做主

我感覺　你不是鐵

卻像鐵一樣強和烈

我感覺　你身上有血

因為你的手是熱乎乎

這個感覺真讓我舒服

讓我忘掉我沒地兒住

你問我還要去何方

我說要上你的路

我感覺　這不是荒野

卻看不見這土地已經乾裂

我感覺　我要喝點水

可你的嘴將我的嘴堵住

我不能走我也不能哭

因為我身體已經乾枯

我要永遠這樣陪伴著你

因為我最知道你的痛苦

——《一塊紅布》

儘管崔健一再說《一塊紅布》可以做愛式的解讀，但我們不妨把將性愛與政治互喻看作是崔健最常用的表意策略之一。趙健偉曾經以「苦戀情結」概括《一塊紅布》背後的情感指向㉖。在我看來，「苦戀」指的是一種因主動追求失敗而造成痛苦的情感狀態，而美國學者Andrew Jones以「虐戀」（sadomasochism）來概括《一塊紅布》中所描述的愛情關係可能是更為準確、更有揭示性的㉗。下面我將在Jones提供的這一洞見的基礎之上對這首歌進行細讀：「蒙住雙眼」本身就是虐戀活動最常採用的形式之一。更有趣的是，在這首歌的ＭＶ當中，將「一塊紅布」蒙到崔健雙眼上的，不是別人，正是崔健自己，這一行為正暗示了「自願性」這一虐戀文化的核心價值觀，這種「自願性」還體現在「我說要上你的路」這句歌詞中。根據李銀河的定義，虐戀活動「是一種將快感與痛感聯繫在一起的性活動，或者說是一種通過痛感獲得快感的性活動。」㉘《一塊紅布》的抒情主體無疑是痛苦的，他感到了匱乏（我感覺我要喝點水）和喪失（我身體已經乾枯），但他同時又從這種關係中獲得了快感（這個感覺真讓我舒

服）和存在感（我感覺你身上有血，因為你的手是熱乎乎）。

將這種虐戀關係中「受虐者」的經驗置換為歷史中的個體經驗，其中最為關鍵的機制在於「紅色」既是象徵愛情和婚姻的傳統符號，又承載著「紅色海洋」的當代記憶。「一塊紅布」這一意象本身的含混性，對這首歌修辭效果的實現至關重要。在《一塊紅布》的ＭＶ中，天安門、報紙、黑白影像資料等帶有強烈政治色彩的圖像與一個面目模糊的女性形象不時交換著前景和背景的位置，然而，那面飄揚的紅旗已經將「一塊紅布」的指向揭示得再明顯不過。在「我說我看見了幸福」的巨大期許中，在「這個感覺真讓我舒服，它讓我忘掉我沒地兒住」的主體性的喪失中，不知不覺間「這土地已經乾裂」、「我身體已經乾枯」，一場令人憧憬而歡快的喜劇忽然變成了一場巨大的悲劇。王朔曾經說過：「我第一次聽《一塊紅布》都快哭了，寫的透！當時我感覺我們千言萬語都不如他這三言兩語的詞兒。它寫出了我們與環境之間難於割捨的，血肉相聯的關係……我們青年時代的理想和激情都和那種環境相關，它一直伴隨著你的生命。」㉙王朔說出了在這場歷史的悲喜劇中最為滑稽也最為絕望的部分：一方面個人作為歷史的同謀，很難從歷史中如此輕輕一躍地脫身而出，重獲「純潔」──正如北島所寫到的那樣「我們不是無辜的／早已同鏡子中的歷史成為／同謀」㉚；另一方面脫身而出的個人會發現自己的全部存在和生活目的都繫於過去的歷史之中，對過去的否認無異於對個體存在基礎的顛覆：「我沒有錢，也沒有地方，我只有過去」（《這兒的空間》）。這種尷尬的情境崔健顯然

是自覺地意識到了，因此他在《一塊紅布》的結尾辛酸地唱到：「我要永遠這樣陪伴著你／因為我最知道你的痛苦。」㉛從音樂的角度來看，《一塊紅布》既不屬於對這一時期的崔健影響較大的，較為強勁因而具有生理宣洩意味的Hard-Rock（硬搖滾），也不屬於崔健在這個時期已經開始嘗試的，較為直白而有政治諷刺和批判傳統的Rap（說唱樂），優美的旋律和舒緩的節奏帶有極強的抒情意味，這種抒情意味被劉元的一大段薩克斯獨奏大大強化了。準此，《一塊紅布》與其說是矛頭鮮明的政治批判，不如說是借助對歷史的反思來清理自身的思想資源。它不是冷靜、尖銳的戰鬥檄文，而是懺悔、自白的，「逆向」的「政治抒情詩」。

在將過去和維繫在過去之上的、個體存在的基礎「拆」了之後，崔健忽然發現自己真的「一無所有」了。在《一無所有》面世之初，它曾經被解讀為「一個物質生活窘迫的男人的告白」㉜，這當然是一種誤讀。有趣的是，當時一個當過兵，插過隊的「老三屆」大學教授曾經和崔健討論過《一無所有》的創作心理，當他得知崔健寫作這首歌的心態後的反應是「很失望」，他對崔健說：「弄半天你的《一無所有》是無病呻吟，實際上你沒有痛苦，你也沒吃過苦，比我們幸福。」㉝如果說這個誤讀是出於不同代際的隔膜，那麼侯德健的誤讀則是出於不同的歷史和政治環境的隔膜，在一次海峽三地電話採訪中，侯德健曾將大陸搖滾樂界定為「是被人狠狠踩了一腳後慘叫一聲」，崔健對此的回應是：「我說這不對，這是慾望的問題，我們更深的東西是別人還沒踩就叫了，因為我們的慾望比別人大，我們已經受委屈了。」㉞「委

屈」是在崔健的作品中經常出現的一種感受：「我的兩眼睜開卻充滿委屈」（《寬容》），「我的心在疼痛像童年的委屈」（《時代的晚上》）、「媽我的心中有一些委屈想要發洩」（《超越那一天》）。「委屈感」不同於「被害感」，它還有更深的一層意思：受到傷害卻無法傾訴，擁有慾望卻無法表達。在《快讓我在這雪地上撒點兒野》中，崔健把這種患病的感受說得更明白了：「因為我的病就是沒有感覺」，他在這首歌中塑造了一個「逃出醫院」的「瘋人」形象，只是這個「瘋人」的逃跑並不決絕，他還在時時反顧地企求：「給我點兒刺激大夫老爺」，還在向權力象徵（大夫老爺）索要在長期壓抑下已經「失靈」的身體和感受要件。在我看來，這句歌詞和梁小斌的那句「中國，我的鑰匙丟了」儘管表達方式不同，卻體現著同樣的精神困境，它們都是對一代人在「脫歷史」之後，在面對「一無所有」的一片荒蕪邁出主體重建的艱難第一步之前那種「懸置」狀態最具有切膚之痛的告白。

埋著頭，向前走

我要從南走到北　我還要從白走到黑

我要人們都看到我　但不知道我是誰

假如你看我有點累　就請你給我倒碗水

假如你已經愛上我　就請你吻我的嘴

我有這雙腳　我有這雙腿

我有這千山和萬水

我要這所有的所有　但不要恨和悔

要愛上我就別怕後悔

總有一天我要遠走高飛

我不想停留在一個地方

也不想有人跟隨

我只想看到你長得美　但不想知道你在受罪

我想要得到天上的水　但不是你的淚

我不願相信真的有魔鬼　也不願與任何人作對

你別想知道我到底是誰　也別想看到我的虛偽

——《假行僧》

在《假行僧》中，崔健建立起了一個「從南走到北」的行走者形象。「行走」是崔健這一

學家高爾泰做出「也許崔健和他的搖滾樂是中國惟一可以啟蒙的文化形式」的論斷。就像有論者在對「朦朧詩」的討論中所指出的那樣：「一個時代在文化史意義上說就是這個時代的創造者彼此間的相互尋找，互相呼應……北島在這裏寫，顧城在那裏寫，你又在別處寫，彼此不知道，但時代忽然就讓你們聚合在一起了。這時候你就會發現，你不是孤零零的，你屬於一個集體。你的那個抒情詩的『我』最終是你的兄弟姐妹們共同的聲音。一個時代就這樣誕生了。」[39]

在本節的最後我想討論一下在崔健作品中性愛與政治的關係。在崔健的「情歌」中，主體對於愛情的態度總是介於追求和逃離的一種中間狀態：「要愛上我就別怕後悔／總有一天我要遠走高飛／我不想停留在一個地方／也不想有人追隨」（《假行僧》），「還有你／我的姑娘／你是我永遠的憂傷／我怕你說／說你愛我」（《出走》），「你要我留在這地方／你要我和他們一樣／我看著你默默地說／噢，不能這樣／我想要回到老地方／我想要走在老路上」（《花房姑娘》）。如前所述，將性愛與政治互喻是崔健最常用的表達策略之一，在有些歌裏二者被以並置的方式放在一起同時出現。如「不管你是老頭子還是姑娘／我要剝下你的虛偽看看真的」（《像一把刀子》），「給我點兒刺激大夫老爺／姑娘總是在身旁」（《投機分子》）；「真理總是在遠方／姑娘總是在身旁／給我點兒愛我的護士姐姐」（《快讓我在這雪地上撒點兒野》），「實際上性愛只是喻體，政治作為「缺席的在場」，才是真正的本體。如「我看著你曾經看不到底／誰知進進出出才明白是無邊的空虛」（《這兒的空

間》），「我不再愛你，我也沒有恨你／雖然你還是你」（《寬容》），以及上文所分析的《一塊紅布》。必須指出的是，在崔健這裏，將性愛與政治互喻固然有以含混、曖昧的方式表達「隱晦的不同政見」以逃避審查制度的策略性考慮的因素，但對於崔健來說，性愛主題決不僅僅是一個用於「偽裝」的「安全閥」。在訪談中，當被問到如何看待「性與政治的關係」時，崔健回答：「性是一種最公平的檢驗尺度，我把性當成自己的一面鏡子……你對性徹底解讀了，你就可以讀解自己的政治，包括你自己的懼。性是一個特別清晰的界限，陰就是陰陽就是陽。如果你在性上睜眼說瞎話，就代表你在政治上的虛偽。」⑩在崔健眼中，性是一種「不可見的政治」，而聯結性愛與政治的就是二者背後同樣蘊藏著權力關係這一事實。因此我們不妨這樣解讀「追求和逃離」這一悖反狀態：被追求的是一種建立在自由和開放基礎之上的「健康」的愛情／政治模式，渴望逃離的心態則是對愛情／政治之中互相佔有、互相牽制的權力關係的自覺與警惕。

2 破殼而出

在專輯《紅旗下的蛋》發行之後，有評論者曾經認為「崔健如以往那樣猛撲過去，結果撲了個空，對手已不在那兒了」[41]，這無疑是一種流於表面，失之簡單的解讀：看到標題中的「紅旗」就認為崔健還在死死抱著「紅旗」不放，卻忽略了這已經是「最後的抱怨」。事實上，《紅旗下的蛋》是一張過渡性的專輯。在這張專輯中崔健用《紅旗下的蛋》、《寬容》、《盒子》、《最後的抱怨》四首歌表明了自己面對新的現實、新的困境時做出的選擇：將那些在時代轉換中沉入深處，暫時失去了解決的緊迫性和可能性的問題擱置起來，暫別歷史。

飛不起來了

我根本用不著那些玩藝兒

我的感覺已經暈了渾身沒勁兒

這周圍有一股人肉的味兒

它只能讓人琢磨人之間的事兒

這暈的感覺是朦朦朧朧的

不知不覺身體變得輕飄飄的

你瞧我是不是與眾不同

像這灰色中的紅點兒

人們的眼神都像是煙霧

它們四周亂轉但不讓人在乎

我分不清楚方向也看不清楚路

我開始懷疑我自己是不是糊塗

這周圍還有一股著火的味道

在無奈和憤怒之間含糊地燒著

我突然一腳踩空身體發飄

我孤獨地飛了

我好像變成一個英雄的鳥兒

在太陽和煙霧之間不停地飛著

我張開了嘴巴扯開了嗓門兒

像牛虻一樣飛——崔健

發出了從來沒有發出過的音兒

這聲音太刺激把人們嚇著了

他們一個個地站起來大聲地叫著

這到底是怎麼回事兒我也呆了

我飛得更高了

那天晚上我偷著飛回來摸著黑兒

這周圍還和以前一樣散發著味兒

我想要的東西它不在空中

它肯定不在別處就在這兒

幾天後人們終於發現了我

周圍所有人的眼神兒都看起來不對勁兒

突然間那火把空氣點著了

我飛不起來了

——《飛了》

八〇年代伴隨著一個重大歷史事件的發生落下了大幕，曾經相對寬鬆的政治環境和話語空間驟然遭到緊縮。儘管《飛了》並不是崔健被「公認」具有政治指向的歌詞，但在我看來，它卻以一種隱晦而又深刻的方式描述了這場近在咫尺的、新的創傷體驗及其造成的後果──重新出現在人群之中的政治迫害情結，以及八〇年代人文知識份子「兼濟天下」理想的破滅。在「這周圍有一種人肉的味兒」、「突然間那火把空氣點著了」、「這周圍還有一種著火的味道，在無奈和憤怒之間含糊的燒著」、「突然間那火把空氣點著了」中，儘管「人肉的味兒」、「著火的味道」往往被視為一種對九〇年代經濟重新啟動之後召喚出的含混的慾望和慾望中醞釀的張力的一種比喻性的描述，然而在我看來，將之視為對八〇年代末那場重大歷史事件的非比喻式的、白描式的表現來理解，可能是更為直接也更有闡釋力的。按照這種理解，「我張開了嘴巴扯開了嗓門兒／發出了從來沒有發出過的音兒／這聲音太刺激把人們嚇著了／他們一個個地站起來大聲地叫著」也就不再是抽象意義上的「抵抗異化的一聲叫喊」，而可以理解為崔健本人對這一歷史事件中自己的親身經歷⑫的一種非常隱晦的表現。只有放在這個語境中，我們才能理解崔健的那句「我飛不起來了」不是對現實的妥協，或泛泛而談的空洞的痛苦，而是蘊藏著多麼切近而又難以言表的失落感、挫敗感和無力感。另一個為既往研究者忽視之處是《飛了》和《狂人日記》之間的親近性。「人們的眼神就像是煙霧／它們四處亂轉著不讓人在乎」與《狂人日記》中「那趙家的狗，何以看我兩眼呢」之間，「人肉的味兒」與著名的「吃人」意象之間的關聯

言之，無論是「從南走到北」，還是「孤獨地飛了」，實際上都是以一種高蹈的姿態對「現實」的跨越，這種姿態建構出的主體更多地是一種沒有時空座標的美學主體，在很大程度上只具有審美的向度，未能真正進入到繁複的歷史和社會實踐的層面，因此也就無法提供真正有效的，解決現實問題和主體精神困境的途徑。這是植根於八〇年代知識者精神結構中的一種內在的悖論和隱藏的危機，只是隨著八〇年代意外的終結才有機會暴露出來。崔健曾經說過：「真要面對這個社會，就必須去創造，必須產生社會功能」，或者如他在《像一把刀子》中所唱到的：「手中的吉他就像一把刀子……它要牢牢地插在這塊土地」。當八〇年代曾經在共同理想的大旗下「嘯聚」的學界和思想界、文化界的風雲人物或走上了漂泊異鄉的外在的「流亡」之路，或「選擇了重返書齋、『獨善其身』的內在流亡之途」㊸之時，崔健意識到，只有通過扎根於腳下的土地並與這塊土地上的問題搏擊才能夠獲得真正有效的主體性，才能產生真正的社會後果，所以在《最後的抱怨》中他才會說：「我要尋找那憤怒的根源，那我只能迎著風向前／我要發洩我所有的感覺，那我只能迎著風向前／我要希望代替那仇恨和傷害，那我只能迎著風向前／我要結束這最後的抱怨，那我只能迎著風向前。」這是崔健那句「我飛不起來了」的另一層含義：一條「不僅為了英勇」的介入現實的新路徑。

還給父輩的紅旗

最容易讓評論者做出「崔健如以往那樣猛撲過去」的判斷的，是歌曲《盒子》。在《盒子》中，崔健按照時間的流程進行了一次逆轉的「革命歷史敘事」：「我的理想是那個／那個旗子包著的盒子／盒子裏裝的是什麼／人們從來沒見過／旗子是被鮮血染紅的／所以勝利者最愛紅顏色／盒子裏的東西變得不重要／重要的是那勝利者的驕傲／驕傲的勝利者最有力量／穩定地坐在盒子上……突然一束光照得我的眼睛疼了／我再往前走乾脆睜不開了／為了失去光明我只能站著／站著才知道我的身體是多麼虛弱」。被欺騙感（「人們從來沒見過」與「蒙住我雙眼也蒙住了天」），受困感（「可是我的理想太大了／怎麼從這個小眼出來哪」與「我不能走我也不能哭」），匱乏感（「才知道我的身體是多麼虛弱」與「我身體已經乾枯」）：一直到這裏為止，《盒子》似乎都在重複著《一塊紅布》的故事，然而當崔健終於走到了「盒子」的最深處時，他忽然發現「盒子」和「旗子」早就已經不再是理想的載體了——「突然我的理想在叫喚／它不是來自前方而是來自後面」，理想不在那個關於革命的宏大敘事之中，而是來自身後的現實。故事講到這裏，《盒子》終於顯示出了其與《一塊紅布》最大的不同：這一次，崔健終於提供了逃離和釋放的出口：「回去砸了那些破盒子／回去撕破那個爛旗子／告訴那個

勝利者他弄錯了／世界早就開始變化了」。

正如《盒子》的最後一句歌詞所說：「世界早就開始變化了」，相應的，崔健那些與歷史和政治有關的歌曲的美學風格也發生了巨大的轉變。從人聲的角度來看，與《新長征路上的搖滾》中帶有強烈抒情性的演唱風格相比，在歌曲《紅旗下的蛋》中，崔健在聲音的運用上體現出了非凡的控制能力：忽高忽低、忽輕忽重（如「紅旗下的蛋」一句在多次出現時，每次的輕重處理各有不同，其中有一次「紅旗下的」四個字被處理為唱片跳針的效果，重複了數遍）；對語詞聲調的變形處理是隨心所欲的，甚至稱得上是肆無忌憚的（如「走起來四處看看」中第一個「看」字被處理為陽平，帶有明顯的調侃意味）；同時在演唱中加入了諸多即興的元素（如在句尾隨意加入「唭」、「嘿」等感歎詞）。用這種收放自如的聲線，崔健呈現出一種自信的、滿不在乎的、調侃的姿態⑭。從音樂的角度來看，崔健在這張專輯中開始了對「拼貼音效」的嘗試。以歌曲《紅旗下的蛋》為例，崔健以嗩吶和薩克斯風這樣「中西合璧」的樂器對《國際歌》、《我愛北京天安門》、《大秧歌》、《我曾用心愛著你》、《貝多芬第五交響曲》的片段這樣一個「中西合璧」的組合進行了扭曲變形，將之處理為一種幾乎難以辨認出其「出處」的失真效果，並糅合成長達三分多鐘的即興演奏。如本章第一節所言，《南泥灣》不是「戲仿」，而是「致敬」，真正的「戲仿」從這裏才開始——拼貼和扭曲的樂句營造了一種充滿荒誕感的情感氛圍——告別了以往在政治主題歌曲中痛苦而嚴肅的受難者、懺悔者合一

的形象，人聲和音樂的變化使崔健搖身一變，成為了一個冷眼旁觀的、憤世嫉俗的嘲諷者。對

「紅旗」的解構還體現在崔健對政治話語的顛覆性運用當中。在《北京的故事》中崔健唱到：

「突然一場運動來到了我的身邊／像是一場革命把我的生活改變／一個姑娘帶著愛情來到了我

眼前／像是一場雨吹打著我的臉／愛情就是一場運動說的必須都是真的／相比之下那多少年的

運動好像全他媽是裝的……人們面帶微笑和往常一樣仍在這周圍慢慢地走著／我突然發現我被

這場運動弄得完完全全的暈了」。在這裏依然可以看到崔健慣用的將性愛與政治互喻的修辭策

略，然而本體和喻體的關係卻發生了奇妙而有趣的互換——當崔健絕口不提政治的時候，他往

往是在隱晦地談政治，而當政治話語被放到桌面上攤開之時，它們的內涵已經在不知不覺間被

偷換：「運動」和「革命」成為了喻體，「愛情」轉而成為了本體。通過對具有規定所指的、

公共性的語彙進行轉義並賦予其私人話語的性質，崔健實現了對其的解構。只有在「相比

之下那多少年的運動好像全他媽是裝的」這句歌詞中，「運動」才具有了「政治革命」這一特

定含義。崔健將之穿插在與作為上下文「愛情」的喻體的「運動」之中，在兩相對比之中實現

了對「運動」一詞的政治含義的貶抑、嘲諷和消解。

「解構」是很容易被視為一種激進的政治抵抗姿態的，但其實崔健真正想表達的是，那些

已經暫時不重要了，所以在《寬容》中他才會唱到：「我不再愛你，我也沒有恨你／雖然你還

是你」。為那些堅持認為崔健還在「舉紅旗」的評論者沒有看到的是，崔健已經將「紅旗」交

回到了父輩們的手上：「媽媽仍然活著，爸爸是個旗桿子／若問我們是什麼，紅旗下的蛋」。

後期的北島多次表示過「悔其少作」的心態：「現在如果有人向我提起《回答》，我會覺得慚愧，我對那類的詩基本持否定態度。在某種意義上，它是官方話語的一種回聲。那時候我們的寫作和革命詩歌關係密切，多是高音調的，用很大的詞，帶有語言的暴力傾向。我們是從那個時代過來的，沒法不受影響，這些年來，我一直在寫作中反省，設法擺脫那種話語的影響。對於我們這代人來說，這是一輩子的事。」㊺崔健也在自覺地反省自己既往創作的「官方話語的回聲」的性質，並決意告別「逆轉式的革命意象」，尋找一套新的表達方式，因此他在《紅旗下的蛋》的結尾這樣唱道：「我們不再是棋子兒，走著別人劃的道／自己想試著站一站，走起來四處看看。」

3 對質時代

其實心中早就明白／你我同在九〇年代

——崔健《九〇年代》

在《九〇年代》中崔健寫到：「其實心中早就明白／你我同在九〇年代」。「九〇年代」意味著一個新的巨大的事實悄然登場了。曾經熱烈呼喚過現代性到來的菁英知識份子面對價值的失落時開始忙著開展「人文精神大討論」，而這曾經無往不利無堅不摧的「人文精神」在面對新的現實時多少有些無力和不合時宜。在瓦解了關於歷史的紅色的宏大敘事，並建立起一套理想主義的價值觀念之後，還沒有來得及慶祝勝利，崔健就發現以往認定的對手早已改變──政治意識形態已經悄然引退，不知不覺間我們陷入了消費意識形態的「無物之陣」。於是與時代的對峙取代了與歷史的糾纏，成為了崔健的新姿態；「腐朽的魅力」取代了「一塊紅布」，成為了崔健反抗的新對象，而「飛不起來了」的崔健，用「看」代替了「走」，作為確立自我的新的手段。

「腐朽的魅力」── 時代觀察

「飛不起來了」的崔健選擇了「看」作為新的姿態，開始了他以搖滾樂作為透鏡的「時代觀察」──社會批判和文化批判。一向以精準透徹著稱的崔健這次依然沒有喪失水準，他找到了用來形容這個時代的一個好詞兒──腐朽的魅力。「腐朽」這個詞並不新鮮，任何一個生長在「社會主義新中國」的人都會很容易地將之與「腐朽沒落的資本主義」聯繫在一起。然而

崔健卻將「腐朽」與「魅力」做了一個頗為奇特的組合，這個詞組所指向的，正是一九九二年鄧小平南巡講話後，「社會主義本質論」、「市場經濟論」、「三個有利於」等理論的出臺使「有中國特色的社會主義」已經「接管」這片土地的這一巨大現實。在「不要糾纏姓『資』還是姓『社』」的號召下，人們開始接受了一套新的理想和信念：「發展才是硬道理」。政治穩定、物質繁榮、極度商業化、實用主義、社會和諧已經取代了對激進變革的期待和渴望，「新富裕主義」成為新的主導意識形態。這個變化所引起的最深刻的後果之一，是中國的人文知識份子在八〇年代自我想像的破滅和自我認同的失落。如陳平原所言：「他們或許從來沒有像今天這樣感覺到金錢的巨大壓力，也從來沒有像今天這樣意識到自身的無足輕重。先前那種先知先覺的悲壯情懷，在商品流通中變得一錢不值。於是，現代中國的唐·吉訶德們，最可悲的結局很可能不只是因其離經叛道而遭受政治權威的懲罰，而且因其『道德』、『理想』、『激情』而被市場所遺棄。」⑯就像崔健在《混子》中所唱到的那樣：「所有人的理想已被時代沖掉了」、「理想間的鬥爭已經不復存在了」，曾經有過共同理想的一代人早已分崩離析，或下海經商，或退守書齋，以各種各樣的方式「失陷」或「失語」於九〇年代的泥淖中。在《混子》中，崔健針對「不知不覺掙錢掙暈了把什麼都忘了」的某一典型人群做出了批判。《混子》的序曲採用了京劇丑角出場的過門音樂，暗示性地表明了崔健對「混子」的批判態度──他們早已將過去的理想拋諸腦後：「別跟我談正經的別跟我深沉了」，「你說別太較勁了你說

別太較勁了」；金錢成為了他們新的信仰和理想：「多掙點錢兒，多掙點錢兒／錢兒要是掙多了事情自然就會變了」，「如今有錢比有文化機會多多了」；他們一手牽著金錢至上的「新理念」，一手牽著鑽營人際關係的「舊傳統」，臉上掛著「無所謂的無所謂的微笑」，學會了一套虛與委蛇、左右逢源的官場哲學並勤加賣弄：「誰說生活真難，那誰就真夠笨的／其實動點兒腦子繞點兒彎子不把事情都就辦了」，「如今看透琢磨透但不能說透了」──他們正是我們在那個時代常能看到的那種典型的變了質的理想主義者，新的投機者、既得利益者和正在崛起的商業意識形態的合謀者。

九〇年代發生的另一個重要的變化是現代意義上的「都市文化」的興起。作為中國搖滾樂「重鎮」的北京在九〇年代中期基本完成了由「大農村」向現代化都市的轉變。另一方面，如有論者指出的那樣：「開始於一九九五年的雙休日制度，以及為了『拉動消費』而日漸增多的公共假日……提供了一處突然放大了的個人空間與閒暇時光」㊼，隨著都市的「形成」和都市中人們生活結構的變化，一種新的都市休閒文化悄然興起，人們的精神生活正在迅速地被時尚雜誌形塑的中產階級想像、街頭小報兜售的獵奇故事、氣功大師描繪的「終極歸宿」、言情和武俠小說提供的成人童話、情景喜劇營造的市民狂歡等文化商品「接管」，周星馳帶著他的無厘頭電影取代了崔健和他的搖滾樂，成為了大學生眼中新的（反）文化英雄。在音樂領域，聆聽非政治化的、甜美的、羅曼蒂克的音樂成為了大眾的最主要的音樂實踐。在崔健推出《紅

旗下的蛋》和《無能的力量》兩張專輯的九〇年代中後期，流行音樂領域最具代表性、產生了最大影響的「流派」當數以艾敬和李春波為代表的「城市民謠」。曾經「聽《一塊紅布》都快哭了」的王朔，在聽了艾敬《我的一九九七》之後說：「再聽崔健的，咣咣咣，你會覺得有點誇張。哪兒有那麼多有意義的痛苦⋯⋯你會覺得那種大的泛泛的痛苦很累，她（艾敬）這小問題反而很真實。」⑱有趣的是，崔健也曾為「香港回歸」這一事件寫過一首歌：《超越那一天》。在歌詞中他延續了「祖國母親」這一官方說法，將香港比喻為自己的一個「妹妹」：

「媽媽有一天你突然回來站著／盯著我半天然後跟我說／說我有一個親生的妹妹還活著／我從來不知道也沒見過」。對於「妹妹回來的那一天」，「我」抱著一種既期待又忐忑的心情⋯⋯

「她會真的尊重你嗎／她會真的看得起我嗎？⋯⋯頭幾年親熱勁兒過了後產生了矛盾／我們還會真的互相愛嗎？」崔健在這裏關注的依然是不同社會制度和意識形態之間的衝突、磨合等「嚴肅」的政治問題。但是在艾敬的歌裏，她用「戀人」關係取代了「兄妹」關係，來詮釋自己對香港回歸的政治理解：「因為我的那個他在香港（什麼時候有了香港香港人又是怎麼樣）／他可以來瀋陽我不能去香港（香港香港那個香港）」。作為世紀末中國最重要的政治事件之一的「香港回歸」已經被完全剝去其原有的莊嚴和悲情的政治和歷史色彩，成為了小兒女之情上演的故事背景。當艾敬在歌曲的結尾高唱「一九九七快些到吧八百伴究竟是什麼樣／一九九七快些到吧我就可以去hong kong／一九九七快些到吧讓我站在紅磡體育館／一九九七快些到吧和

處，就在於它是以一種溫吞的、安撫的、不疼不癢的姿態出現，並不斷對現實進行「招安」的。「城市民謠」所表現出的「浪漫」、「甜蜜」和「感傷」的情感註定了只能是「偽浪漫」和「偽詩意」，是現實的潤滑劑和緩衝地帶。對於當代流行歌曲和整個流行文化的這種「緩衝」的本質，崔健又一次準確地把握住了——在歌曲《緩衝》中他寫到：「周圍到處傳出的聲音真叫人膩味／讓我感到一種親切和無奈／周圍到處傳出的聲音真叫人膩味／軟綿綿酸溜溜卻實實在在」。「實實在在」是崔健作品中經常出現的一個詞：「我不願活得過分實實在在」（《從頭再來》）、「二十多年裏我好像只學會了忍耐／難怪姑娘們總是說我不實實在在」（《不是我不明白》），它與崔健歌詞中的「存在」相對，指的是一種循規蹈矩、注重實利、明哲保身的「中庸」生存哲學和生存狀態。於是崔健的矛頭指向了作為這種生存哲學的集大成者：「春晚」。在歌曲《春節》中，倪萍風格的晚會主持女聲（「春節這一中國人永遠擺脫不了的傳統節日」）、京劇過門，以及煙花爆竹的劈啪亂響的聲音採樣共同營造了一種喜慶祥和的氣氛，與歌曲批判性的內容形成了張力，加大了反諷的力度。崔健一上來就點明了「春晚」的本質——國家意識形態與市民意識形態的「合謀」下連袂生產出的馬爾庫塞所說的「新的順從主義」的「幸福意識」的表現者、宣傳者和形塑者：「拐彎抹角的點綴不痛不癢的感覺／這是文化的魅力這是東方的血液」。接下來的「恭喜你發財是最美好的祝願／祝你平平安安八百年都不會變」、「還剩下事情一件／就是無止境地存錢」是對消費意識形態最外化的表現商品

《像一把刀子》中的「刀子」（搖滾樂）、《讓我睡個好覺》中的「我」（盧溝橋／歷史動盪中的「普通人」）、《紅旗下的蛋》中的「紅旗」（革命意識形態）和「蛋」（正在「破殼而出」的新主體），《花房姑娘》中的「大海」（自由／理想）都是崔健以隱喻或象徵的方式對歷史和自我所做出的具有「本質」意義的概括和命名。在《無能的力量》中，我們已經無法找到這種寓言式表達方式的具有「本質」意義的痕跡，隱喻和象徵的手法被「白描」和「速寫」中的典型人物（如「混子」）開始向「敘事詩」轉變──對「時代」的把握是通過對「時代」所取代，「抒情詩」和典型事件（如「春節」）的精雕細刻來完成的。另一方面，當崔健試圖像以往那樣對「時代」做出整體性、「本質性」的把握和命名的時候，他卻陷入了某種「失語」狀態。《九〇年代》就是崔健對自己的「失語」狀態最集中的一次「自供」：「語言已經不夠準確／說不清世界世界／存在著各種不同感覺／就像這手中的音樂／語言已經不夠準確／生活中有各種感覺／其實心中早就明白／卻只能再等待等待／一天從夢中徹底醒來／回頭訴說這個年代／其實心中早就明白／你我同在九〇年代」。在專輯中另一首以「時代」為題的作品中，崔健再次表達了同樣的困境：「沒有新的語言也沒有新的方式／沒有新的力量能夠表達新的感情」（《時代的晚上》）。從根本上來說，崔健所遭遇的這種「失語」困境不是來源於「語詞」的貧乏，而是來源於「想像」的困厄。反觀崔健八〇年代的作品，我們會發現「自由」是崔健曾經樹立起的最大的正面價值和追求，它包含了崔健對「合理」的政治環境、經濟體制、文化氛圍、言論空

間、人際關係的一套想像方式。然而為崔健所未曾想像到的是，曾經有著多重能指的「自由」在時代轉換處卻遭遇了「概念偷換」，被轉義為單純的「市場經濟」的「自由」；曾經被視為「壓抑」結構表徵的，以「單位」為基本單元和結構的社會組織方式一朝解體，並沒有按照想像的路徑產生出一個高度自由的社會空間，隨之而來的是一種以冷漠、孤獨、疏離為特徵的，陌生的現代性生存體驗；曾經高度收縮的言論空間看似日趨多元化和自由化，「眾聲喧嘩」的表象背後卻是一種「譫妄式失語」的時代症候。當「盒子」第一次打開後，崔健發現裏面原來空空如也，當「盒子」第二次被打開時，它卻變成了「潘朵拉的盒子」，放出了光怪陸離、形形色色的「惡」，放出了更加深刻的又一次震驚體驗，也放出了一種在本質上被高度規定的「自由」。以普遍理性和相信「進步」為核心的現代性價值觀的失落是一種全球化的共同體驗，如有學者指出的那樣，遭遇了這一困境數十年的西方社會尚未能夠提供一種有力的中心議題和反思路徑——「似乎有一種超出我們自身的、非人性的、無形化的力量籠罩著我們，而我們沒有辦法對它進行反思，這種力量拖著大家走，而且很難對付，你無法去focus——就好像打蛇打七寸，在這個問題上這個『七寸』你是打不到的。」�52這個困境不僅體現在作為甘陽這段討論的語境的知識生產層面，也直接體現在藝術創造層面。碎片化的生存體驗和感受方式決定了當代藝術碎片化的特徵，當代藝術變得像一塊充滿了碎片的磁片，容易寫入也容易抹消。如果說現代藝術是一個不斷「做減法」的過程，拼貼、並置、穿插、摘錄、

意到了《混子》中的「混子」形象，卻忽略了其中作為觀察者的「我」這一形象，其實後者的姿態才是更值得玩味的。在《混子》中除了作為「混子」的「你」之外，還有一個「我」的存在：「我自己罵我行但別人可不成／我再怎麼沒文化也比那混子強／別看不起我就怕別人看不起我／因為我的內心深處藏有偉大的人格」──從表面上看，「我」與「混子」不同，「內心」似乎還有理想在若隱若現。對比「混子」的春風得意、志得意滿，「我」對於自己「白天出門忙活／晚上出門轉悠」、「反正不愁吃也反正不愁穿／反正實在沒地住就和我父母一起住」的生存狀態是不滿的：「我恨這種氣氛，我恨這種感覺／我恨我的生活除了湊合沒有別的目的」，「我」想要改變自身的現狀和整個社會的現狀：「我想發展自己，我又想改善環境」，但這一想法在遭遇了「混子」「撒泡猴兒尿好好看看自己」的嘲笑後，一直到整首歌結束，崔健也未能提供「我」的真正出路。在「最難受的滋味的就是猶猶豫豫／嘿來點痛快的別總磨磨唧唧的」中，崔健表現出的是一種介於自嘲和自我催眠之間的狀態，歌曲結尾處「混子」的勸誡「一直往下走吧哥們兒別再回頭瞧了／你說以後的事兒那就以後再說吧／放眼看看世界快放鬆你的下巴／你說這麼多年混過來也該混出點兒頭了」很難說沒有言中「我」內心部分的恐懼和慾望，將這句歌詞不置可否地放在結尾，正是對「我」在「猶猶豫豫」之間那種懸置狀態的外化表現。在我看來，《混子》這首歌的真正深刻之處，並不在於其表層對苟且的「混子」的批判，而是在於其深層所表現出的「我」和「混子」的那種「你中有我、我中有

誰知道忍受的極限到了會是什麼樣的結果

請摸著我的手吧我孤獨的姑娘

檢查一下我的心裏的病是否和你的一樣

不是談論政治可還是有點慌張

可能是因為過去的精神壓力如今還沒有得到釋放

別看我在微笑也別覺得我輕鬆

我回家單獨嚴肅時才會真的感到憂傷

我的心在疼痛像童年的委屈

卻不是那麼簡單也不是那麼容易

請摸著我的手吧我溫柔的姑娘

是不是我越軟弱就越像你的情人

請看著我的眼睛你不要改變方向

不要因為我太激動而要開始感到緊張

把那隻手也給我把它放在那我的心上

感覺一下我的心跳是否還有力量

你的小手冰涼像你的眼神一樣

我感到你身上也有力量卻沒有使出的地方

請摸著我的手吧我堅強的姑娘

也許你比我更敏感更有話要講

你會相信我嗎你會依靠我嗎

你是否能夠控制得住我如果我瘋了

你無所事事嗎你他媽需要震撼嗎

可是我們生活的這輩子有太多的事還不能幹哪

行為太緩慢了意識太落後了

眼前我們能夠做的事只是肉體上需要的

請摸著我的手吧我美麗的姑娘

讓我安慰你度過這時代的晚上

——《時代的晚上》

如果說崔健早期作品中典型的女性形象是健康迷人「充滿花的迷香」的「花房姑娘」，到了《時代的晚上》，他所提供的已經變成了一個「小手」和「眼神」全都「冰涼」，在肉體和精神層面雙重病態的女性形象。在《我是一個任性的孩子》中顧城曾經寫到：「我想畫下早

晨／畫下露水／所能看見的微笑／畫下所有最年輕的／沒有痛苦的愛情／她沒有見過陰雲／她的眼睛是晴空的顏色／她永遠看著我／永遠，看著／絕不會忽然掉過頭去。」�54在顧城描繪的愛情童話之中，愛情的基礎在於「她」的存在能夠以其童話般的「純潔」為主體提供「淨化」和「昇華」的資源。崔健也發出了和顧城一樣的企求：「請看著我的眼睛你不要改變方向」，然而愛情的基礎卻已經變成了「同病相憐」。「你」並不純潔，「你」的身上也帶有時代的原罪，所以崔健才會說「請檢查一下我的心裏的病是否和你一樣」，你和我都是受困於時代（有太多的事還不能幹）的「病人」，是一種互為鏡像的關係，因此「我」才會企求「你」「看著我的眼睛」，才會企求存在感的辦法。然而，在相互提供存在感的同時，在「鏡像」中被燭照出的是一種更深的孤獨。這種「你中有我、我中有你」的關係是比「同病相憐」更為深刻的「相濡以沫」——「你」和「我」就像兩條快要乾死在時代沙灘上的魚，互相往對方身上吐著吐沫，互相噁心又互相溫暖著。崔健在另一首歌中索性將這種關係說得更明白了：「你就像是一面能透視的鏡子立在我的對面／專照著我專照著我身上看不見的空虛」（《另一個空間》），卻因過於理性的表達，反而喪失了《時代的晚上》中那種蘊藏在軟弱的抒情中的「無能的力量」。

給誰一點顏色

最後我想討論一下崔健最新的一張專輯——發行於二〇〇五年的《給你一點顏色》。從表面上看，新專輯的變化是明顯的：如果說崔健以往作品中的「我」多多少少都有作者自己的影子存在，新專輯中的「我」已經化身為了「在黃河上渡過了一輩子」的船夫（《城市船夫》）；無所事事又不失真誠，在網上尋找愛情和安慰的「網路處男」和按摩女郎（《網路處男》）；努力尋找自己生活方式的「八〇後」（《藍色骨頭》）；一邊逃離，一邊歸返和留戀故鄉和舊有生活方式的小城文化青年（《小城故事V21》（上）、（中）、（下））；頂住歧視和冷眼，在大城市裏討生活的農民工群體（《農村包圍城市》）等形形色色的生活在社會底層的弱勢群體。以往崔健標誌性的、刻意含混不清的北京大院口音，也被唐山、河南、山東等各地方言口音所取代。崔健的「自我」／抒情主體似乎已經徹底隱沒。然而在這種表面的變化背後，新專輯背後的問題意識是與既往的專輯一脈相承的：如何準確地把握自身所處的時代與社會。如上文所述，在《無能的力量》中，崔健在試圖對時代做出「命名」式的「本質」把握時陷入了「失語」，而當他以「典型人物」（「混子」）和「典型事件」（春節）為切入點，以「白描」和「速寫」為藝術手段做對時代細部的呈現時，卻顯示出一如既往的準確、犀利和

游刃有餘。於是他在新專輯中有意識地順承並大大豐富了前一張專輯中牛刀小試、初戰告捷的敘事性因素，試圖以《人間喜劇》式的人物群像塑造重新找到一種能夠對時代作「整體」和「宏觀」式把握的方式。

《給你一點顏色》對《人間喜劇》的兩大基本創作手法——「分類整理法」和「人物再現法」的借鑒是顯而易見的。所謂「分類整理法」是指巴爾扎克按作品類別將《人間喜劇》分為了風俗研究、哲學研究、分析研究三大類，其中佔據了最大篇幅的風俗研究又被分為私人生活、外省生活、巴黎生活、軍事生活、鄉村生活六大場景。在《給你一點顏色》中，崔健也將他的筆觸和視野由以往單一的城市生活場景擴展為城市、農村、小城交織的多重場景；所謂「人物再現法」是指巴爾扎克讓同一個人物在其作品中多次出現，每出現一次就展現其性格的一個側面，多角度、多層次地展現人物性格，最後貫穿成人物相對完整的思想軌跡的手法。⑤

在《無能的力量》中，崔健用了《小城故事》V21（上）、（中）、（下）（以下簡稱上篇、中篇、下篇）三首歌較為完整地講述了一個小城文化青年的故事。在上篇中，「我」愛上了住在樓上的陌生少女，在戀慕和自我壓抑之間掙扎，最終選擇離開小城，到大城市發展自己、證明自己；中篇緊接著講述了「我」來到大城市之後的艱辛與失落，開始思念小城的「我」做了一個關於「死亡」的夢。夢中的小城呈現出墳墓一般的死寂，象徵著少女的白色衣服從天上墜落，最後整個夢境變成了一場荒誕的整個世界的葬禮。夢境中的「死亡」主題可以看作是對

大城市造成的擠壓和創傷體驗所引發的「我」潛意識層面的焦慮感（尚未「成功」）和罪惡感（不再「純潔」）對外的一種投射；在「下篇」中，「我」將夢境中的焦慮感和罪惡感更為坦白地表達了出來，「用不了多久，我就要牛B地回去／我要租塊地皮開個歌廳／專門請樓上的姑娘唱歌給人聽」——這裏呈現出的是「我」既無緣於社會規定的「成功」價值觀，又無法以其他方式獲取人生價值感和意義感的虛無狀態（「這麼多年過去／還是找不到自己」），這「榮歸故里」的夢想是既可笑又悲哀的。直到歌曲的最後「我」依然在「拿出新的勇氣，還是回家去／回家把青春的愛情進行到底」之間猶豫不決。

整張專輯從音樂的角度來看《給你一點顏色》這張專輯，「搖滾」色彩較前有明顯的淡化。各種音色和音效依然出入其間，卻已經不再是《紅旗下的蛋》中的嘈雜、混亂的疊加和堆積，也沒有了由此帶來的沉重感、壓迫感和荒誕感，而是以一種充滿層次感和空間感的方式結構起來。在訪談中崔健曾以「組合」來概括這種新的結構方式：「比如說顏色誰都會畫，但每個畫家用那些顏色畫出來的感覺都不一樣。實際上我還想過，這個專輯裏面還要有交響樂。」⑤⑥事實上，無論是單首歌曲的內部，還是整張專輯，「交響」的概念都貫穿其中，在《城市船夫》中崔健甚至用上了交響樂隊。「交響」既是音樂上的嘗試，又是和專輯通過「人間喜劇」式的人物群像塑造達到一種對時代的「宏觀把握」的創作主旨相一致的。

《給你一點顏色》是崔健試圖以「民間採樣」和「人物代言」的方式重新拾回對時代和

社會的整體把握能力的一次嘗試，但卻終因帶有「採樣」和「代言」的天然缺陷而沒有取得崔健預想的效果。「老子家在江頭／老婆娃子，娃子老婆／老子家有好酒／陽光老爺江水哥哥／江水流不到頭／牽繩離不開手」──《城市船夫》中的這段船夫的思鄉之情，與其說是船夫的「自述」，莫如說更像是崔健的一種「尋根」想像。歌詞與歌曲開頭來自甘肅青海地區的、力圖呈現「原生態」的「醉八仙」採樣一起，將「鄉土意識」塑造成了一種牧歌式的集體記憶，一種凝固了的鄉愁。在《農村包圍城市》中，崔健對「城鄉衝突」、「農民工進城」等若干相關聯的社會議題的表現更為耐人尋味。「城」與「鄉」之間的對立被假定為一種知識份子與農民之間的對立關係：「有什麼呀／不就是多讀過幾年兒書嗎／那沒讀過書的人就不是人嗎……這些年你們到底幹了些什麼／各種各樣運動都他媽是你們讀書人最愛變了／好話壞話都讓你們說了／世界上有兩件事最容易／一個是吹牛一個是寫字兒」。在將「讀書人」作為資本力量的「替罪羊」，並將城鄉衝突等同於「知識」與「良心」的衝突（「有知識和有良心是兩回事兒／沒有良心有知識那有啥用啊」）的同時，遮蔽了農民工所遇到的真正生存困境和造成這些困境的具體社會結構問題（如全球化問題、勞資關係問題、政黨政策問題等）。這種對於「城鄉衝突」的想像方式，若究其根源，是與崔健與「革命文藝」傳統的關係相關聯的。我們可以很容易地在「知識」與「良心」的二項對立中找到毛澤東的知識份子「思想改造」說的影子，假農民工之口說出的對「讀書人」的懷疑和質問背後其實是崔健自己多年

來對「知識份子立場」的自省和警惕。而崔健的問題，恰恰不在於其對「到民間去」立場的標舉，而在於無法真正的「到民間去」，使「民間」最後終究淪落為一種僅供使用的「創作資源」，繼而使整張專輯終因缺少「在場」和「在地」的經驗及其能夠帶出的真正的痛感和問題意識，而流於浮光掠影的「採樣」和自說自話的「代言」。

從專輯銷量、媒體反響、社會影響力各方面來看，《給你一點顏色》是曾經「戰無不勝」的崔健的一次「滑鐵盧戰役」，但這次失敗本身帶出了很多問題：不是崔健在專輯中提出的社會弱勢群體的生存狀態問題，而是音樂與「民眾」、音樂與社會的關係問題，音樂家／藝術家在形成有效的自我表達之外，如何找到一條比較踏實有效的介入現實的路徑的問題。這些問題的複雜性和本書的中心議題決定了我無法在此將之長篇大論地展開，但我想，有一個非常有借鑒性的例子是值得在此提出，並提供一些線索的。成立於一九九九年的交工樂隊是臺灣客家美濃鎮上一個土生土長的樂隊。樂隊的成立與為了反對「台灣當局」在美濃興建水庫的計畫�57的美濃當地社會運動有直接的關聯。樂隊的核心創作者林生祥與鍾永豐提出了「把年輕人唱給老人聽，把客家人唱給外地人聽，把農民唱給知識份子聽」的創作主旨。兩個月後完成的首張專輯《我等就來唱山歌》從內容到製作過程都是音樂與社運結合的範例。「反水庫」運動帶出的是城鄉衝突、文化保存、社會整合、環境保護等一系列問題。於是在《我等就來唱山歌》之後，交工樂隊又創作了回應這些問題的《菊花夜行軍》（二〇〇一年）、《種樹》（二〇〇六

年）、《野生》（二○○九年）等幾張專輯，可與《給你一點顏色》形成參照閱聽。「人物再現法」也是林生祥使用的基本創作手法之一，在《菊花夜行軍》中，他用《阿成過年》、《菊花夜行軍》、《風神一二五》、《縣道一八四》、《阿成想愛耕田歌》、《阿成下南洋》等六首歌講述了在城裏混不下去，懷著「近鄉情更怯」的心情回家務農的青年花農阿成的故事。《野生》更是以整張專輯講述了一個客家女子從出生、童年、對男性世界暴力的見證、出嫁、直到死亡的「野生」般的一生。一方面因為篇幅的原因使人物的命運能夠得到一個比較完整的展開，更重要的是，真實的「在地」體驗使交工樂隊的藝術想像能夠在故鄉的具體生活中不斷被「坐實」，並由此找到一個藝術想像與社會現實之間比較真實、完整的契合點，為音樂介入現實的路徑打開一扇可能性之門。

① 張新穎：《中國當代文化反抗的流變——從北島到崔健到王朔》，《文藝爭鳴》，1995年第3期，第34頁。

② 崔健、周國平：《自由風格》，廣西師範大學出版社2001年版，第187頁。

③ 李皖：《中國搖滾三十年》，《天涯》，2009年第2期，第162-169頁。

④ Andrew. F. Jones, Like a Knife: Ideology and Genre in Contemporary Chinese Popular Music, Cornell East Asia Series Vol.57, Cornell University, 1992.p. 137.

⑤ 崔健、周國平：《自由風格》，廣西師範大學出版社2001年版，第79頁。

⑥ 張新穎：《中國當代文化反抗的流變——從北島到崔健到王朔》，《文藝爭鳴》，1995年第3期，第35頁。

⑦ 《崔健採訪錄》。雪季編著《搖滾夢尋——中國搖滾樂實錄》，中國電影出版社1993年版，第6頁。

⑧ 李曉婷、楊擊：《挪用與戲仿：對歌曲〈南泥灣〉意義流變的符號學解讀》，《新聞大學》，2006年第2期，第113頁。

⑨ Claire Huot, China」s New Cultural Scene: A Handbook of Changes, Durham, Duke University Press, 2000.,p.160.

⑩ 《幸福在哪裡》歌詞：幸福在哪裡呀，朋友呀告訴你／它不在柳陰下，也不在溫室裏／它在辛勤的工作中，它在艱苦的勞動裏／啊幸福就在你晶瑩的汗水裏／幸福在哪裡呀，朋友呀告訴你／它不在月光下，也不在睡夢裏／它在精心的耕耘中，它在知識的寶庫裏／啊幸福就在你閃光的智慧裏。

⑪ 余甲方：〈《國際歌》不容「搖滾」〉，《人民音樂》，1993年第3期，第21頁。

⑫ 孫海：〈關於《國際歌》不容「搖滾」一文的意見〉，《人民音樂》，1993年第8期，第27-28頁。

⑬ 蒙娃：〈反叛與皈依的長征路——崔健與中國搖滾初讀〉。戴錦華主編：《書寫文化英雄：世紀之交的文化研究》，江蘇人民出版社2000年版，第237頁。

⑭ 崔健、周國平：《自由風格》，廣西師範大學出版社2001年版，第9頁。

⑮ 黃地訪談錄：〈姜文直抒胸臆〉，《電影故事》，1994年第1期，第7頁。

⑯ 崔健、周國平：《自由風格》，廣西師範大學出版社2001年版，第26頁。

⑰ 李曉婷、楊擊：《挪用與戲仿：對歌曲〈南泥灣〉意義流變的符號學解讀》，《新聞大學》，2006年第2期，第113頁。

⑱ 崔健、周國平：《自由風格》，廣西師範大學出版社2001年版，第56-57頁。

⑲ Nimrod Baranovitch, China's new Voices: Popular Music, Ethnicity, Gender, and Politics, 1978-1997, Berkeley, CA：University of California Press, 2003.,p. 32-33.

⑳ 李曉婷、楊擊：《挪用與戲仿：對歌曲〈南泥灣〉意義流變的符號學解讀》，《新聞大學》，2006年第2期，第110-115頁。

㉑ 崔健、周國平：《自由風格》，廣西師範大學出版社2001年版，第20頁。

㉒ 崔健、周國平：前引書，第24頁。

㉓ 崔健、周國平：前引書，第22頁。

㉔ 崔健、周國平：前引書，第56-57頁。

㉕ 周蕾：〈另類聆聽：迷你音樂〉。見周蕾著：《寫在家國之外》，香港牛津大學出版社1995年版，第73頁。

㉖ 趙健偉：《崔健在一無所有中吶喊——中國搖滾備忘錄》，北京師範大學出版社1992年版，第262頁。

㉗ 按照Jones的看法，在《一塊紅布》中，「崔」在蒙著眼睛的時候最幸福，捕獵者手上的鮮血讓他感到溫暖——壓抑和被壓抑的關係建立在一種相互依賴之上，崔健和捕獵者被閉鎖在一種破壞性的關係中，這種關係只能被解釋為S/M。詳見Andrew. F. Jones, Like a Knife: Ideology and Genre in Contemporary Chinese Popular Music, Cornell East Asia Series Vol.57, Cornell University, 1992. p. 140.

㉘ 李銀河：《虐戀亞文化》，內蒙古大學出版社2009年版，第1頁。

㉙ 王朔：《我是王朔》，國際文化出版公司1992年版，第55-57頁。

㉚ 北島：《同謀》。北島著：《北島詩歌集》，南海出版公司2003年版，第45頁。

㉛ 參見筆者碩士論文：《想像搖滾的方法——多樣視野中的中國搖滾》，中國社會科學院研究生院文學系，中國現當代文學專業，碩士論文，2005年，第7頁。

㉜ 崔健、周國平：《自由風格》，廣西師範大學出版社2001年版，第57頁。

㉝ 崔健、周國平：前引書，第57頁。

㉞ 崔健、周國平：前引書，第57頁。

㉟ 查建英：「八〇年代初北京處於解凍期，各個文化領域都在興奮地醞釀新東西，比如文學、戲劇、美術等等，你那時對這些很關心嗎？」崔健：「沒有，我一直在文字方面比較差，是靠著耳朵獲取知識的那種人。」查建英：「與《今天》試刊周圍那些人有交往嗎？」崔健：「沒什麼交往。」見查建英《八〇年代訪談錄》，生活・讀書・新知三聯書店2007年版，第151頁。

㊱ 吳曉東：《北島論：從政治的詩學到詩學的政治》，首都師範大學中國詩歌研究中心主辦：「現當代詩歌：中韓學者對話會論文集」，2007年，第111頁。

㊲ 吳曉東：前引文，第111頁。

㊳ 胡永芬：《後解嚴與後八九——兩岸當代美術對照》，臺北：國立臺灣美術館2007年版，第162頁。

㊴ 張旭東：《語言・詩歌・時代——關於當代中國文學的創造力的對話》。見張旭東著：《紐約書簡》，上海書店出版社2006年版，第149頁。

㊵ 金燕：《自由的崔健難敵寂寞：「我一點也沒有感覺是在復出」》，《藝術評論》，2005年第11期，第48頁。

㊶ 轉引自李皖：〈搖滾樂的失語症〉，《天涯》，1996年第1期，第101頁。

㊷ 崔健曾在1989年5月19日在天安門廣場演唱了《從頭再來》、《新長征路上的搖滾》、《像一把刀子》、《一塊紅布》等歌曲。參見紀錄片《天安門》：Richard Gordon; Carma Hinton (Director); Tiananmen: The Gate of Heavenly Peace, Long Bow

Group,1995.

㊸ 戴錦華：《隱形書寫——90年代中國文化研究》，江蘇人民出版社1999年版，第58頁。

㊹ Nimrod Baranovitch曾討論過《紅旗下的蛋》中的聲音運用。在他看來，崔健「對政黨的心理和道德權威的挑戰」，代表著崔健「終於從政黨——國家的壓抑力量中獨立出來」。筆者贊同Nimrod對崔健在這首歌中演唱風格的基本判斷，並在此基礎上對這首歌進行了細讀。但筆者認為這種風格的轉變不能簡單地以「挑戰」、「獨立」涵蓋。事實上，崔健所感受到的「壓抑」決不是簡單地來自部分西方學者所認為的「政黨-國家的壓抑力量」，而是如上文所述，來自一種「懸置」狀態，這一點可以在崔健對侯德健的回應中清楚地看出。Nimrod所說的「政黨-國家」是建立在同樣的泛政治化的視角之上進行的解讀，多少有隔靴搔癢之感。詳見Nimrod Baranovitch, China's New Voices: Popular Music, Ethnicity, Gender, and Politics, 1978-1997, University of California Press, 2003.p.246-247.

㊺ 北島、翟頔：《中文是我惟一的行李——北島訪談》，《書城》，2003年第2期，第41頁。

㊻ 陳平原：《近百年精英文化的失落》。見陳平原著：《當代中國人文觀察》，人民文學出版社2004年版，第2頁。

㊼ 梅園粿：《匿名的引導者——〈時尚〉雜誌的文化意味》。戴錦華主編：《書寫文化英雄——世紀之交的文化研究》，江蘇人民出版社2000年版，第278頁。

㊽ 王朔：《我是王朔》，國際文化出版公司1992年版，第77頁。

㊾ Nimrod Baranovitch, China's new Voices: Popular Music, Ethnicity, Gender, and Politics, 1978-1997, Berkeley, CA: University of California Press, 2003.p.162-163.

㊿ 朱大可：《零時代：大話革命與小資復興》。見朱大可著：《守望者的文化月曆》，花城出版社2005年版，第203－205頁。

51 《春天的故事》是繼《東方紅》之後，《走進新時代》之前，作為權力中心建構自身合法性工具的最有代表性的一首「頌歌」。歌詞如下：「1979年，那是一個春天，有一位老人，在中國的南海邊畫了一個圈／神話般地崛起座座城，奇跡般聚起座座金山／春雷啊喚醒了長城內外，春輝啊暖透了大江兩岸／啊，中國，你邁開了氣壯山河的新步伐／走進萬象更新的春天／1992年，又是一個春天／有一位老人在中國的南海邊寫下詩篇／天地間蕩起滾滾春潮，征途上揚起浩浩風帆／春風啊吹綠了東方神州，春雨啊滋潤了華夏故園／啊，中國，你展開了一幅百年的新畫卷／捧出萬紫千紅的春天」。

52 甘陽、王欽：《用中國的方式研究中國，用西方的方式研究西方》，《現代中文學刊》，2009年第2期，第9頁。

53 李皖：《說話的崔健》，見李皖：《我聽到了幸福》，生活·讀書·新知三聯書店2003年版，第90頁。

㊸ 顧城：《我是一個任性的孩子》。見顧城著：《顧城的詩》，人民文學出版社1998年版，第131-135頁。

㊺ 如《人間喜劇》中拉斯蒂涅這一形象，在《高老頭》中只具備了野心家的雛形，在《紐沁根銀行》中，發展為野心家的典型，在《貝姨》與《阿爾西的議員》中，則已經是個擠進貴族行列的豺狼般的金融寡頭了。

㊻ 金雪航、劉暢：《專訪「搖滾第一人」崔健：依舊堅硬的藍色骨頭》，《城市晚報》，2005年3與12日。

㊼ 1993年，臺灣「經濟部」水資會決定在美濃修建一座壩高150米的大型水庫，以提供高雄工業用水。此計畫一經出臺立刻遭到了美濃當地居民的強烈反對：水庫一旦建成，將淹過美濃的熱帶母樹林、全球唯一生態型黃蝶穀以及當地諸多文化遺址。而美濃數萬民眾將隨時面臨水庫崩塌帶來的生命危險和滅鎮之災。經過了幾年的水庫論證之後，1998年4月17日，時任「行政院」院長的蕭萬長宣佈已經把水庫建設排入1999年的預算，詳見程綺瑾：《唱起山歌反水庫》，《南方週末》，2008年4月26日，第D21版。

一九九四年是被稱為「中國新音樂的春天」的一年。這一年外來資本與本土搖滾樂的結合進入了一個短暫的「蜜月期」，並終於瓜熟蒂落——臺灣滾石唱片公司旗下子品牌魔岩文化（後頗富深意地更名為「魔岩唱片」）在這一年正式推出了他們精心打造的「魔岩三傑」：張楚、竇唯與何勇，並發行了三張後來被證明成為中國搖滾經典之作的專輯：張楚的《孤獨的人是可恥的》、竇唯的《黑夢》，以及何勇的《垃圾場》；一九九四年十二月十七日，「魔岩三傑」和作為嘉賓出場的唐朝樂隊在由滾石唱片和香港商業電臺聯合主辦的，在香港紅勘體育館舉行的「搖滾中國樂勢力」演唱會上演唱了新專輯中的作品並取得了極大的成功①，這場演唱會在日後被追認為中國搖滾歷史上最輝煌、最巔峰的一刻。然而之後的事實顛覆的不僅是搖滾

Chapter 4
孤獨的集體
——「魔岩三傑」

音樂人對「新音樂的春天」的期待（中國搖滾依然沒有真正「浮出水面」，商業化的問題依然是困擾大部分搖滾樂手的最大的問題），還有樂迷和公眾對於「魔岩三傑」再續輝煌的期待。

張楚在發行了銷量平平的第二張個人專輯《造飛機的工廠》後不久回到了西安，直到二〇〇四年賀蘭山「中國搖滾的光輝道路」音樂節才重新出現在人們的視野之中；竇唯之後的專輯越來越晦澀，最終成為「不立文字」的純音樂，在訪談中每每被問及「搖滾」總是緘口不言，甚至拋出了驚世駭俗的「搖滾誤國」說；何勇更是由於精神崩潰兩度被送進精神病院接受治療。

「復出」後的何勇在二〇〇四年接受《新京報》記者採訪的時候口出「張楚死了，我瘋了，竇唯成仙了」的驚人之語，並稱「魔岩三傑」其實是「魔岩三病人」②。於是在大眾傳媒的導引下，早已失去新聞價值的「魔岩三傑」又以「魔岩三病人」的身份重新進入了公眾的視野之中，成為了繼上世紀八九〇年代之交海子、顧城、駱一禾、蝌蚪、戈麥、阿櫓的「詩人之死」之後又一大被熱議的「文化事件」，他們的私生活（如竇唯與王菲的感情糾葛、何勇的「縱火」事件始末）取代了他們的藝術創作，成為了公眾爭相「觀看」的對象。當走出了這一事件的「名人效應」及其衍生出的話語洪流之後，我們需要開始追問的是，「魔岩三病人」這一說法究竟是否成立？在對張楚和竇唯「告別搖滾」的選擇做出「死了」和「成仙了」這樣簡單粗暴的論斷背後，是不是有著對搖滾樂與歷史、時代、社會之間相互關係的一種相當單一化和均質化的想像模式？曾經作為九〇年代（反）文化英雄的「魔岩三傑」英雄光環的褪色背後究竟

1 何勇：受傷的麒麟

反叛的孤島

我們生活的世界

就像一個垃圾場

人們就像蟲子一樣

在這裏面你爭我搶

吃的都是良心

拉的全是思想

太空船沒找到天堂

愛滋病一染上就是死亡

說是為了和平你才打仗

難道你要把這個世界炸個精光

孤獨的集體——「魔岩三傑」

一九九四年的何勇曾經發出了中國搖滾樂最激進的聲音，他將我們生活的世界比喻為一個巨大的、蠅營狗苟的垃圾場，聲嘶力竭地向世界發出了「有沒有希望」和「是誰出的題這麼

——何勇《垃圾場》

有沒有希望

有沒有希望

有沒有希望

餓死沒糧

餓死沒糧

餓死沒糧

有人餓死沒糧

有人減肥

你就不能停止幻想

只要你活著

就像一個垃圾場

我們生活的這個世界

的難，到處全都是正確答案」（《鐘鼓樓》）的質問。在赴港參加「搖滾中國樂勢力」的演

出之前，何勇曾直斥「四大天王」「除了張學友都是小丑」，引起香港娛樂界的一片譁然。

一九九六年的何勇在首都體育館的一次演出中，在演唱《姑娘漂亮》時拿當時的全國勞模李素

麗開了一個不合時宜的玩笑，一句「李素麗你漂亮嗎？」被視為對政治權威的挑釁，為他招致

了「封殺」之禍。二〇〇二年的何勇做出了中國搖滾界最為驚世駭俗的舉動，將《垃圾場》封

面上的那團火在自己的家中點燃，被短暫拘留後，由於縱火和自殺衝動被兩度送進了精神病

院接受治療，以一種極端的方式宣告了他緩解和疏導自身精神危機努力的失敗。

與張楚和竇唯相比，何勇的音樂實踐從各方面都顯得更加具有激進和破壞性的色彩。他

的音樂較之以前的搖滾音樂人具備了更多的「噪音」性質，他的舞臺表演更加具有狂躁、暴動

和神經質的風格，他的歌詞也有著更強的「純藝術」的品格——按照阿多諾和盧卡奇對藝術的

看法，「（純）藝術並不反思社會，也不與社會交流，而是反抗社會。」換言之，藝術與現實

的關係不再是一種「富有洞察力的批評」，而是「絕對的否定」，藝術是「壞日子時冬眠的媒

介」③。有趣的是，何勇一首作品的名字就叫《冬眠》：「要我冬眠閉不上眼生了鏽的琴弦也

還不斷／我要使勁彈使勁彈使勁彈呀使勁彈」，在其中藝術（「使勁彈」）正是作為個體能夠

藉以進入「冬眠」的媒介存在的。在何勇看來，自身所處的時代正是最壞不過的「壞日子」：

「孫悟空扔掉了金箍棒遠渡重洋／沙和尚駕著船要把魚打個精光／豬八戒回到了高老莊身邊是

按摩女郎／唐三藏咬著那速食麵來到了大街上給人家看個吉祥」。出國潮、環境惡化、道德淪喪、消費主義等在九〇年代初的中國輪番上演的悲喜劇都成為了他否定的對象。不僅如此，何勇還將對於目下社會現狀的否定擴展為一種對於現代性的根本否定。在他看來，工具理性和對科技進步的信仰都無法提供人類所需要的救贖（「太空船沒找到天堂」），反而導致了日漸激化的階級矛盾（「有人減肥，有人餓死沒糧」）和每況愈下的道德狀況（「愛滋病一染上就是死亡」），毀滅幾乎是個人和社會不可避免的結局。這種「絕對否定」的立場已經為主體獲得歸宿境埋下了伏筆：在將在一個很具體的語境中感受到的「壓抑感」泛化為一種無處不在的「受迫害」情結的同時，何勇將自身封閉在一個憤怒的「搖滾孤島」之中，徹底取消了主體獲得歸宿的可能性。

相比於歌詞，何勇的舞臺表演和MV提供了更多可供分析的空間。一九九三年十月，何勇曾經因為舞臺表演的「戲劇性風格」被邀請赴英參加戲劇節演出④，從一個側面說明了舞臺表演在何勇音樂實踐中的重要功能。在「搖滾中國樂勢力」演唱會上，相比於竇唯（黑色中山裝，牛仔褲）和張楚（格子襯衫，牛仔褲）著裝的平淡無奇，何勇的海魂衫加紅領巾的搭配無疑可以被視為通過記號語言和視像傳達反諷性和顛覆性情感資訊的策略選擇，因此也就構成了演出意義生成不可或缺的一個組成部分。從舞美的安排來看，整首《垃圾場》都伴隨著舞臺前景部分熊熊火焰噴薄燃燒的舞臺效果，從視覺上強化了歌曲破壞性和摧毀性的情感氛圍。此

外，相比於竇唯（絕大部分時間站在話筒前演唱，只在一首歌的間奏中即與「客串」了鍵盤手）和張楚（除了在演唱《螞蟻螞蟻》的時候站在了話筒前，剩下的時間一直坐在一把椅子上）不強調「表演」，甚至刻意強調「不表演」的舞臺風格，何勇的舞臺風格可以用「狼奔豕突」來形容，他與吉他手謳歌在舞臺上的狂奔和充滿性暗示的互動，謳歌向觀眾豎起的中指，以及作勢欲砸吉他的舉動，都極大地輔助傳達了歌曲挑釁性和充滿性暗示的意識形態意圖。如果說舞臺表演畢竟囿於相關規定的限制未能充分展現歌曲的破壞性風格，《垃圾場》的ＭＶ則將這種破壞性表達得淋漓盡致。在這個ＭＶ中，何勇被一群面目模糊的人摁到一池血水之中，被拳打腳踢，被關進鐵籠，被強行在嘴裏塞進垃圾……這些觸目驚心的鏡頭的暴力等級不僅是中國搖滾ＭＶ中前所未有的，在此後也幾乎未見。如果說《垃圾場》ＭＶ的本意在於以一種寓言式的方式，通過對顯性暴力的展現和渲染引發對日常生活中隱性暴力的反思的話，但另一方面，它不僅是對暴力的表現，而且是對暴力的再生產，而後設的歷史也似乎在證明，它不僅未能提供宣洩的出口（在演唱會的相關採訪中，何勇曾經說自己做音樂和演出的目的是為了「徹底地把垃圾、垃圾場清除掉，清光清淨」⑤），反而造成了主體在精神和人格困境中更深的陷入（「我自己就是最大的垃圾」⑥）——在《垃圾場》ＭＶ中最為驚心動魄的，莫過於何勇被幾個人按在病床上，一個表情麻木的醫生用一個粗大的針管從他的身體裏抽出了一管血液，掙扎終未成功的何勇面目扭曲地對著鏡頭反覆嘶吼著「有沒有希望」的一幕。這一鏡頭所表達

太亂」，隨之而來的是一整套舊有生活方式的迅速解體和消弭。這種文化認同感在九四年「搖滾中國樂勢力」的演唱會前後的一些附加元素中被彰顯得更為明顯。赴港演出前的「小丑論」即是一例，它既是何勇通過對音樂類型上的「他者」（流行音樂）的鄙夷態度來強調自身音樂實踐（搖滾樂）的優越性的行為，又是何勇通過對地域上的「他者」（香港和臺灣）的指認來強調自身的文化歸屬（中國傳統文化）的優越性的行為。在演出時，何勇進一步通過一些舞臺上的即興行為「表演」了自身的文化身份。對於自己的父親擔任《鐘鼓樓》三弦部分的演奏，何勇用飽含敬意和自豪感的語氣向台下的聽眾介紹：「三弦演奏，何玉生，我的父親」，隨後面向身著中式長衫的父親深深鞠了一躬，在歌曲的間奏時他還曾向台下說：「現在我要用一句北京話向你們問好，吃了嗎！」並以「作揖」的方式向「客串」笛子演奏的竇唯和台下的觀眾致敬。長衫、鞠躬、作揖和老北京的問安方式共同構成了確認自身「中國」文化身份的符指，這一切與搖滾樂這一西方「舶來」的音樂形式雜糅在一起，成為了紛紜龐雜的時代文化的一個有趣的、充滿歧義和吊詭的縮影。對於《鐘鼓樓》中所呈現的農業時代／工業時代、本土文明／外來文明之間的衝突，在張楚的《西出陽關》和竇唯的《拆》中也都有所表現，只是不同於張楚「我不能回頭望」的決絕和竇唯「這裏照樣歡天喜地，人們微笑著傳遞玫瑰」的清醒，何勇在《鐘鼓樓》的結尾用三句同義反覆的歌詞進一步強調了歌曲開端的文化認同：「我的家就在二環路的裏面／我的家就在鐘鼓樓的這邊／我的家就在這個大院的裏邊」。歌曲的環狀封閉

結構無疑是情感封閉的外化體現。

《非洲夢》是何勇另一次試圖建立文化認同的努力。「我想去那遙遠的非洲看一看那裏的天和樹／親耳聽一聽非洲的鼓聲還有那歌聲的真實傾訴」。《垃圾場》和《非洲夢》分別代表了何勇價值譜系的兩極，西方現代文明的那一極被認定為「虛幻」的，最遠離現代文明的那一極被認定為「真實」的，「鐘鼓樓」則處於兩極之間，屬於一個正在日漸被「虛幻」侵蝕的「真實」。於是非洲被剝除了其極端貧窮和苦難的現實特徵，被描繪為了一個未受文明染指的伊甸園：「那裏有一個聾啞的姑娘她和你長得一模一樣／我們就住在茅草房的裏邊我要用鮮花給你做件衣裳／小鳥兒一叫我們就起床樹上的水果是最好的乾糧／騎著那大象四處遊蕩去尋找那故事中的故事中的寶藏」。何勇似乎決心要挑戰常識，顛倒既定的價值判斷，被認為是「物質過剩」的西方現代社會呈現出的是科幻小說末日預言般的荒涼和頹敗，而被認為是「貧瘠」的非洲則不僅是精神的避難所和靈魂的棲息地，而且是鮮花盛開、鳥獸奔走、物產豐饒的真正的極樂世界。通過對非洲的浪漫化和烏托邦化的想像，何勇建構出一個可資投射自身被壓抑的慾望和幻想的「他者」形象。可以與之形成參照閱聽的是鄭鈞的《回到拉薩》，同樣發行於一九九四年的這首歌曲將在中國被視為最「落後」的西藏地區描繪為一個既可以提供精神皈依，又可以提供身體解放的人間天堂，一個終極歸宿的象徵（「闊別已經很久的家」）：「在雅魯藏布江把我的心洗清／在雪山之顛把我的魂喚醒」，「那雪山青草美麗的喇嘛廟／沒完沒

了的姑娘正沒完沒了地笑」。只是官方審查機構對這兩首在本質上相當類似的歌曲解讀方式的不同造成了何勇與鄭鈞截然相反的「下場」，何勇因其對「現代化」這一九〇年代核心議程的根本否定而被視為包藏著批評和抵抗「禍心」，並因此被借助九六年「李素麗事件」的口實予以「封殺」的「處置」，而《回到拉薩》則因為有著「西藏是中國領土神聖而不可分割的一部分」的解讀潛力，並恰逢其時地趕上了九〇年代受到官方鼓勵的「西藏熱」，得到了在BT、V和CCTV推廣的「厚待」⑦。當然事實上無論是《非洲夢》還是《回到拉薩》在一個遙遠的「他者」身上尋找主體認同的資源的做法都並不新鮮，從五〇年代的施耐德和沃倫對寒山子詩歌的翻譯引發的「寒山熱」開始，「垮掉的一代」就一直試圖在東方「他者」的哲學和文化中尋找可以為西方現代文明提供救贖的精神資源，從太極、瑜珈、密蘇非玄秘學到易經、道德經、超覺靜坐等「拓展心靈」的意志操練法都曾經風行一時。根據Harrison Pope Jr.所著《向東行：美國對東方智慧的新發現》一書的保守統計，在七〇年代向東行的追尋者至少有一百萬人。這裏蘊含的反諷是雙重的，一方面曾經作為美國「另類」反叛美國生活方式「精神家園」的中國如今成為了中國「另類」反叛的對象，另一方面，何勇為了反叛西方現代性而向「前現代」的「他者」乞靈的做法事實上也是一種西方的「舶來品」，這是歷史的「錯位」與何勇開的一個玩笑，也是全球化無遠弗屆的力量的明確昭示。

何勇主體認同的另一個重要面向是他對於「童稚化」狀態的眷戀和對於「長大成人」的拒

絕。《頭上的包》和《聊天》可以被看作顧城《我是一個任性的孩子》的「搖滾版」。在《頭上的包》中何勇唱到：「頭上的包有大也有小有的是人敲有的是自找／這許多的記號深在我心中留他們要這樣做讓我怎樣好／頭上的包有大也有小有的是人敲有的是自找／這許多的記號讓我在長高無毒不丈夫可我才知道」，「頭上的包」讓「我」「長高」／長大成人，它是主體在社會化過程中所必須經歷的「規訓與懲罰」，但何勇面對這些規訓給出的是決不妥協的「我頂著頭上的大包低頭踩著我自己的腳」和愈挫愈勇的「多麼想哪怕頭上再有許多許多的記號」的回答。《聊天》中「小朋友說唱就唱一二三五六七／小朋友說跳就跳小皮球香蕉梨／老大爺你唱京戲公園裏真神氣／老大媽您當模特別特別特別特美麗」更是典型的「兒童視角」寫作，「一二三五六七」、「小皮球香蕉梨」、「特別特別特」帶有明顯兒童語言無邏輯性的特徵，這種「童稚」狀態是對歌曲開頭「好久不見太陽心裏悶得發慌」和「還有那位姑娘總是欠下感情帳」的青春期的苦悶感和乖離感的消解和轉移，也是對初露端倪的成人世界的一種抵抗和逃避。《頭上的包》和《聊天》中對童稚狀態的依戀和對「長大成人」的拒絕，是何勇通過「青春不敗」幻象的製造來將自己從「垃圾場」般的現實世界中抽離出來的途徑之一種。

綜上所述，在何勇那些「反抗社會」的作品中，對憤怒和暴力的宣洩導致的是對其的擴大化和再生產，在他那些試圖尋找正面認同的作品中，認同的資源又都只是行將消逝，甚至從未實存的幻象，是不堪一擊的海市蜃樓。在專輯《垃圾場》內頁文案中何勇對自己的描述在今

天看來難免讓人有唏噓之感：「有時候，你覺得他像一隻受了傷的麒麟，在四處衝撞，會對天空咆哮；有時候，你又覺得，他更像哪吒，天真地踩在風火輪上，對你朗聲大笑」。「咆哮」也好，「大笑」也罷，都將何勇更深地鎖閉在他自始至終不願也無力走出的藝術的幻境和「搖滾」的孤島之中。何勇與顧城在精神結構和個人命運上的相似性，使我想以顧城在《英兒》中的這段自我描述為本節作結：「他在修一堵牆，他默默無言或高聲咒罵，都是在對自己說話……他固執地阻隔了自己、毀滅了自己。」⑧

2 張楚：飛往內心之旅

從《一顆不肯媚俗的心》、《姐姐》到《孤獨的人是可恥的》，最後是《造飛機的工廠》，儘管張楚的歌詞越來越晦澀、內心化、碎片化，到了《造飛機的工廠》，解讀已經變得如此困難，但我們依然可以辨認出貫穿張楚全部創作的線索：自我、外部世界，以及二者之間的關係⑨。在《西出陽關》、《將將將》、《bpmf》《姐姐》時期的創作中，自我/主體與外部世界/客體之間是一種劍拔弩張、勢不兩立的關係；到了《孤獨的人是可恥的》時期，「自我」與世界的關係依然緊張，但不再是你死我活，而是一種冷靜的、疏離的對峙關係——

自我「遊走」於外部世界之中，變成了這個世界的冷眼旁觀者。在這個時期，張楚被定性為「我們這個時代唯一的搖滾遊吟詩人」、當代的「那喀索斯」和「奧底休斯」[10]，他的創作被指認為「一代人精神的畫像」[11]；正當人們期待著張楚作出比「孤獨的人是可恥的」更為貼切的「獨立觀察」，用更為精準的、新的時代素描為聽者的「自我」賦能，讓他們能藉以更妥善地安置自我與外部現實的關係之時，張楚拿出了《造飛機的工廠》，卡夫卡式的內省代替了堂吉訶德式的衝鋒陷陣，《孤獨的人是可恥的》中對於漢語表達的精心錘煉被隨心所欲的、散漫的、碎片式的文字所取代，彷彿是為了拒絕聽者的進入。新的音樂文本是一場「一個人的戰爭」──戰爭轉移到了張楚的內部，張楚對自己進行存在的叩問，一個「自我」和另一個「自我」展開了一場無聲卻驚心動魄的糾纏、撕扯，最終的結果：「自我」分裂了。

一顆不肯媚俗的心

　　一九九一年，魔岩文化發行了合輯《中國火Ⅰ》，張楚第一首作品《姐姐》面世，一九九三年出版的合輯《一顆不肯媚俗的心》收錄了張楚的《西出陽關》、《將將將》、《bpmf》三首歌曲，和《姐姐》共同構成了張楚的早期創作。「長大成人」是這一時期作品的主題之一。從歌詞來看，《bpmf》和何勇的作品呈現出了很大程度上的同構性，表達的是一

種想要回到童稚狀態，拒絕「長大成人」的願望。歌詞的敘述採取了兒童視角，在「翻開語文

書第一冊請大家跟著我朗讀，ｂｐｍｆｄｔｎｌｂｐｍｆｄｔｎｌｂｐｍｆｄｔｎｌ」（《bpmf》）和何勇的

「小朋友說唱就唱一二三五六七，小朋友說跳就跳小皮球香焦梨」（何勇《聊天》）、在對

英文字母和數位的無意義列舉中獲得快樂的、孩子式的自由自在；「我智商還不到二百五」、

「答案都是些無理數」（《bpmf》）所運用的修辭方式和何勇的「老大媽您當模特兒特別特

別特美麗」（何勇《聊天》）如出一轍，透露著頑童式的狡黠。快樂是童稚化的，痛苦亦然

——「從沒搞清什麼是痛苦大概是背ａｏｅｉｕ」、「終於明白孤獨的意思就是沒人再打我屁

股」流露出對童稚狀態的依戀，而「我想得上一次感冒發發高燒有人來照顧」簡直是孩子的撒

嬌⋯⋯面對成人的世界索要呵護和關懷。此時外部世界的「隱藏的欺騙」和「陰險」⑫還沒有展

開，張楚對外部世界的拒絕也就還是「讓我用『不』字造句我只會寫出來『絕不，絕不！絕

不！！」」（《bpmf》）的孩子式的賭氣和大叫大喊。

然而與何勇近乎蠻幹的，對「長大成人」式的拒絕不同，張楚很快意識到

自己將不得不面對個體的社會化的這一事實。儘管張楚一直排斥聽者對《姐姐》做自傳式的解

讀，但《姐姐》對於他卻無疑有著成人儀式的意義。「我的爹他總在喝酒是個混球，在死之前

他不會再傷心，不再動拳頭。他坐在樓梯上面已經蒼老，已不是對手」中的伊底帕斯情結是如

此明顯，想像中的「弒父」是張楚的成人儀式中最為重要的一個步驟。「感到要被欺騙之前，

搖滾中國

160

自己總是做不偉大」——被欺騙感的浮出水面背後是切膚的成長之痛。因此，儘管張楚在歌曲

的結尾近乎絕望、撕心裂肺地喊著：「姐姐，我想回家」，但可以「牽著我的手，帶我回家」

的「姐姐」的「被侮辱」，將「想要回家」的「自我」狙擊在中途，「家」再也無法回去，其

實已經作為一個事實被張楚接受。「自我」與外部世界（「人群」）的關係開始展開：「面對

我前面的人群，我得穿過而且瀟灑。」。「自我」和外部世界的對立是尖銳的，張楚為自己設

計了一個「眾人皆醉我獨醒」的形象，就像在這首歌的MV中他的形象一樣——穿著過於寬大

的衣服，在人流中顯得如此勢單力薄而又卓爾不群，正在為是否融入人群而遊移不定。

在《將將將》中，張楚對個人的社會化這一命題進行了更深層的探索。「症候式閱讀」可

能是解讀這首歌比較有效的方法。《將將將》中的「我」，一開始是一個即將出門遠行，面對

外部世界沒有把握的少年形象。「在我第一次迷失方向的時候在那盞路燈下，你告訴我相走田

馬走日。在我第一次出門的時候在那盞路燈下，你告訴我當頭炮馬先跳。」這裏的「你」代表

的是來自外部世界的聲音，「相走田馬走日」、「當頭炮馬先跳」這些象棋規則，則代表社會

對個人的規約，是完成社會化過程的必由之路。然後這個沒有把握的少年的形象發生了轉變：

「在我第一次面對世界的時候，我告訴我拱卒啊過河啊衝啊吃啊將將將啊將將將啊」——規則

的言說者由「你」變成了「我」，規則由外部施予和強加的律令，內化為了個人的自我律令和

約束。這個由「你告訴我」到「我告訴我」的轉變，代表著社會化的完成。接下來一句「在我

回家的那天面對我自己」中，第一個「我」是已經社會化的我／超我，第二個「我」是被這個社會化的「我」壓抑下去的之前的「我」／自我。「我吃我的車我吃我的馬我吃我的炮我吃我的心啊吃啊將啊將將將將啊」就是前一個「我」對後一個「我」的侵蝕。張楚在這裏使用的「我吃我的心」的意象是如此的駭人和激烈，無法不讓我們想起《狂人日記》中「吃人」的意象，而兩重自我你死我活的撕咬和搏鬥，正是一個「狂人」精神分裂症般症候的初露端倪。

孤獨的人是可恥的

在《孤獨的人是可恥的》的文案中，張楚寫到：「這是一九九四年的春天，空氣裏有一種富裕的氣氛，每個人似乎都站在一場洪流之中，等待著來自慾望的衝擊。」⑬在這裏，張楚準確地描繪出了「自我」所要面對的那個外部世界。一九九二年鄧小平在中國共產黨第十四次全國代表大會前夕發表了南巡講話，「以經濟建設為中心」、現代化逐漸成為中國社會運作的內核。現代市民社會大繁榮表象建構出的太平盛世成為了新的烏托邦。市場經濟帶來的消費主義和大眾文化造就了蠢蠢欲動的社會氛圍。主導「人群」精神狀態的也由之前對「共同理想」的追尋和迷惘，變為了馬爾庫塞所說的「新的順從主義」的「幸福意識」，這種「幸福意識」為「人群」提供了平穩過渡到新的社會現實的潤滑劑和緩衝地帶，當八〇年代相對一體化的社會

人群在這場「洪流」的衝擊中被沖散得七零八落之後，知識份子、人文學者和藝術家也相應地感受到了空前的無力感，正如李皖所分析的那樣，當他們試圖繼續面向公眾發言之時，才發現舊有的「公眾」已然解體，已然失去了對這種發言的反應機制。⑭

張楚對於這種「新富裕主義」社會總體氛圍的把握是敏銳的：「街上依然是那麼明亮那麼富麗堂皇」（《和大夥兒去乘涼》）、「煙消雲散和平景象」（《冷暖自知》）、「前面是光明的大道」（《光明大道》）、「空氣裏都是情侶的味道」（《孤獨的人是可恥的》）；對於個體在這種總體氛圍中不知所措的「虛脫感」的描述是精準的：「被天上的太陽曬成漆黑，睜不開眼」（《和大夥兒去乘涼》），「陽光下突然被什麼親吻」的「溫暖」，「我不餓可再也吃不飽」（《蒼蠅》），「吃完了飯，有些興奮」（《上蒼保佑吃完了飯的人民》）；對於知識份子和藝術家對於公眾的言說方式、以及他們一己的「精神玩味」的失落是自覺的：「灰飛煙滅全是思想，叫或不叫都太荒唐」（《冷暖自知》），「一朵驕傲的心風中飛舞跌落人們腳下」（《孤獨的人是可恥的》）。在這種清醒認識的基礎上，他在如何處理「自我」與「外部世界」緊張關係這個問題上暫時選定一條相對折中、權宜的路線：以冷眼觀的姿態記錄下自己的生存環境和樣貌，同時保持一種若即若離的距離和未置可否的態度，或曰一種「遊走」和「懸置」的狀態。

就這樣，張楚開始了他在「人群」中的遊走，並以專輯《孤獨的人是可恥的》將這種「遊

走」過程中的疏離感、無聊感最大程度地展現了出來。王幹曾經將以朱文、韓東為代表的六〇年代的作家命名為「遊走的一代」，在我看來，這個命名對於張楚同樣有效。同為出生在六〇年代的張楚與他們在創作上很多方面都很相似，甚至可以看作他們文學文本的音樂化。在《蒼蠅》中張楚寫到：「和很多人飛舞在街上心裏空曠／他們不問我來路我們想法一樣／就是飛來停下飛走再飛一趟」。在對無目的的表現和崇高感的消解上與韓東的「有關大雁塔／我們又能知道什麼／我們爬上去／看看四周的風景／然後再下來」⑮，「你見過大海／你想像過／大海／你想像過大海／然後見到它／就是這樣／你見過了大海／……你不情願／讓海水給淹死／就是這樣／人人都是這樣」⑯可以互相參照，而想要實現對這種無聊感的突破，就只能成為「有種的往下跳／在臺階上開一朵紅花」⑰和「被拍死在飛往紗窗的路上」（張楚《蒼蠅》）的「當代英雄」。

另一個可與《孤獨的人是可恥的》形成相互參照的文本是美術界在九〇年代初期興起的「玩世現實主義」潮流，及其創造出的「面目扭曲而無聲地張大了嘴」的典型形象。這一形象的原型可以追溯到耿建翌在一九八七年創造的《第二狀態》系列作品。畫面上左右對稱的兩張面孔將嘴張到最大，呈現出一種介於吶喊和大笑之間的曖昧表情。之後，方力鈞在這個形象的基礎上，創造了《系列一》作品系列，只是取代了吶喊和大笑的，是一張帶著百無聊賴、滿不在乎的表情的，打著哈欠的面孔。這個面孔的主人，正是張楚所說的「隨時準備出賣自己」，隨

時準備感動、絕不想死也不知所終，開始感覺到撐」的「吃完了飯的人民」（《上蒼保佑吃完了飯的人民》）。有趣的是，「打哈欠」這個意象恰恰也為張楚所鍾愛：在《愛情》中他曾唱到：「我打了個哈欠，也就沒能壓抑住我的慾望」。在一九九四年「中國搖滾樂勢力」演唱會上，張楚在《上蒼保佑吃完了飯的人民》的間奏部分，兩眼望天，帶著一種無所謂的表情打了個哈欠。在搖滾樂演出中，舞臺的即興表演是歌曲意義生成不可分割的一部分，與一般流行歌曲的舞臺表演風格追求「投入」，即表演者對角色的代入感，從而訴諸喚起聽眾／觀眾的情感共鳴不同，張楚借助「哈欠」這一表演，以其對情感強度的最大淡化，讓聽眾／觀眾清醒地意識到表演者置身事外的游離態度，從而造成一種布萊希特所謂的「間離效果」，實現了對「無聊感」和「疏離感」的強化。

「疏離感」同樣體現在專輯的音樂風格上。張楚是中國民謠搖滾（folk rock）最早的實踐者。在八〇年代末期，張楚結識了此後成為「校園民謠」核心人物的老狼並由此短暫地進入了早期的「民謠圈」。在《孤獨的人是可恥的》專輯發行的同一年，此後蔚為大觀的「校園民謠」的先發之作《校園民謠I》由大地唱片公司發行。張楚與「校園民謠」，恰正代表了「民謠」的兩個不同的方向。與「校園民謠」風花雪月、青春傷懷的內容相匹配的是清新悅耳、委婉悠揚的旋律和音色單純、明淨的配器（如木吉他等）。這些精心錘煉的小品之作無一例外地非常「動聽」、「唯美」，其所刻意營造的「懷舊」和「傷逝」氛圍從本質上來說依然是「甜

蜜的憂傷主義」，它們為閱聽者提供了一種情感的撫慰力量，是很容易轉化為一種消費型的、流水線生產的商業音樂的。與之相比，張楚對民謠進行了一種「陌生化」的改造，造成的是一種多重的「疏離」效果──旋律對此民謠「常規」的疏離、旋律與歌詞之間的疏離、作者與作品之間的疏離，以及閱聽者與作品之間的疏離。無規律的、散漫的、隨心所欲的旋律與「流暢」的標準背道而馳，歌詞與樂句時常以一種「扭曲」的方式匹配在一起，換言之，無論是對演唱者自身，還是對閱聽者來說，如此「怪異」的旋律和演唱帶來的都不是一種「順暢」的接受體驗，而是一個受阻的、困難的、甚至不愉快的、需要「克服」的過程，正是在這種「克服」的過程中，審美主體（既包括創作者，也包括閱聽者）與審美對象之間得以保持了必要的距離，審美過程得以延長，反思的空間得以打開。

回到對歌詞文本的分析，若即若離的「遊走狀態」集中體現在張楚對於兩性關係的思考之中──將「愛情」視為當代烏托邦的象徵，由此對「愛情」神話和女性神話持懷疑、拆解、否定和拒斥的態度。與大部分搖滾樂中對兩性關係的安排相反，在張楚的文本中，女性是作為慾望的主體存在的，而「自我」則是慾望的客體。「趙小姐」就是一個典型的當代「都市女性」形象，「趙小姐她姓趙／是趙錢孫李的那個趙／她的名字不猜你就知道／你可以叫她趙莉，趙小莉，趙莉莉」，張楚一上來就把敘述對象符號化了──趙小姐是任何一個女性，甚至不是女性，而是平庸的日常慾望的化身：「她還和她的父母住在一起／在這裏她能吃到東西還

能休息／她找了一個男朋友／可以去對一個男人撒嬌／她有一份不長久的工作／錢不少她也不

會去做到老／在一種時候她會真的感到傷心／就是別人的裙子比她身上的好」（《趙小姐》）

——男朋友／父母／工作／裙子的價值在此實在難分高下，只是物質慾望不同形式的外化。在

對都市女性解構的基礎上張楚又進一步在《愛情》中解構了愛情。「你坐在我對面看起來那麼

端莊」，「你說這城市很髒／我覺得你挺有思想」。「挺有思想」和趙小姐「夠風韻夠女人的

脾氣」之間只有張愛玲所說的「以思想取悅於人」和「以身體取悅於人」的分野，「思想」和

「端莊」顯得都是那麼可疑和居心叵測，因此張楚在看似講述了一個愛情故事之後又隨手拆掉

了它：「我想著我們的愛情，它不朽／它上面的灰塵一定會很厚」，「不朽」的愛情像粘住了

「蒼蠅」的翅膀的「糖漿」（《蒼蠅》），在歌的末尾張楚用近乎歇斯底里的聲音義無反顧地

將前此平靜甜蜜的愛情幻境刺穿，在「離開／離開你／離開／離開你」的歌聲中《愛情》這首

歌也終於顯示出它作為「無情的情歌」的本來面目。

在張楚探討兩性關係的作品中，歌曲《孤獨的人是可恥的》是最具代表性的。對這首歌

的細讀將有助於我們進一步理解張楚對兩性關係的態度是建立在怎樣的基礎之上。「這是一個

戀愛的季節，空氣中都是情侶的味道」。正如有論者在對這首歌的分析中所指出的那樣，作為

社會文明的隱喻的「季節」，與屬於私人／個體範疇的「戀愛」形成了衝突，「戀愛的季節」

這一意象也就具有了語義上的弔詭。⑱在此，馬爾庫塞關於愛欲與文明關係的論述可以為我們

理解「戀愛的季節」這一反常規的表達提供一個平臺。在馬爾庫塞看來，當性愛已經不再是被壓抑在文明之下的潛流，而是「蔓延到先前被禁忌的領域和關係」（「空氣裏都是情侶的味道」）的同時，「個體與個體之間、個體與其環境之間的非愛欲甚至反愛欲關係」就被「愛欲化」了。這種非愛欲和反愛欲的「愛欲化」關係，並不是按照「快樂原則」重建的，恰恰相反，它是「現實原則的勢力範圍擴大到了愛欲領域」的結果，於是愛欲本身也就變成了「鞏固社會的工具」⑲——當代「愛情」被轉化為了現代文明對個體壓抑的手段和表徵，「愛情」成為了進入文明／社會的通行證。正是在這個意義上米蘭・昆德拉才會說性愛是我們這個時代最為媚俗的神話，而張楚才會說：「沒有選擇，我們必須戀愛」、「孤獨的人是可恥的」。

在《孤獨的人是可恥的》中，另一對反常規的關係是「生命」與「鮮花」之間的關係。按照常識的理解，「生命」與「鮮花」應該是等值的。然而細讀之下，我們會發現張楚在「生命」與「鮮花」之間設置了另一個對立結構。從「孤獨的人是可恥的」這句歌詞中，我們可以推斷出，「孤獨的人」與「可恥的人」之間存在著等值的關係，而且同屬於正面價值——拒絕進入壓抑性的文明結構。在這一前提下，「孤獨的人他們想像鮮花一樣美麗」與「可恥的人他們反對生命反對無聊」之間就形成了矛盾。我們可以根據語義邏輯推斷，「鮮花」作為被「想像」的對象，屬於正面價值，而「生命」作為被「反對」的對象，與「無聊」同屬於反面價值。「鮮花」與專輯中的「麥子」、「飛鳥」、「螞蟻」、「五穀」、「沙洲」等意象，

共同作為張楚對抗城市／現代文明侵蝕的資源，被賦予了正面價值，可以說是對《西出陽關》的一種延續。但將「生命」放在「鮮花」的對立面，則有些難以理解。在此，米蘭·昆德拉關於「媚俗」的思考可以為我們提供理解這一對立結構的平臺。昆德拉認為：「生命的絕對認同，把糞便被否定、每個人都視糞便為不存在的世界稱為美學的理想，這一美學理想被稱之為KITSCH（媚俗）。」換言之，「媚俗」即是「把人類生存中根本不予接受的一切都排除在視野之外」，「媚俗的根源就是對生命的絕對認同」⑳。張楚所反對的「生命」，正是這種未經反思的、具有絕對認同性質的「生命」，是「只想活下去，正確地浪費剩下的時間」，「飛來停下飛走再飛一趟」（《上蒼保佑吃完了飯的人民》）的生命。而昆德拉意義上的「媚俗」，正是張楚在這盤專輯中「懸置」起來的問題，是他的兩重「自我」的鬥爭所圍繞的核心──是否要繼續對「一顆不肯媚俗的心」的堅持。

如前所述，張楚對這一問題的處理方式是在兩極間的遊移不定和若即若離。有時候他還幻想著自己可以「回家」，可以滿足於「天底下不多不少兩畝三分地」（《螞蟻螞蟻》）的生活，但內心深處知道這不過是自欺欺人──「我沒法再像個農民那樣的善良」（《冷暖自知》）。有時候他似乎決定順應和妥協，在《光明大道》中，他以一種亢奮的語氣高唱：「沒人知道我們去哪兒，你要寂寞就來參加」、「挺起了胸膛向前走，嘿嘿嘿別害臊，前面是光明的大道」，「嘿嘿嘿別沮喪，就當我們只是去送葬」。一邊清醒地認識到生命的無目的性

（「沒人知道我們去哪兒」），一邊拋下清高（「害臊」）和痛苦（「沮喪」），「雙腿夾著

靈魂」與高采烈地加入「媚俗」的隊伍「趕路匆忙」（《冷暖自知》）。有時候，「害臊」的

感覺又捲土重來——「碰見一個富人朋友陰沈著臉，讓我很慚愧」、「碰到一個窮人朋友他也

陰沈著臉，讓我抬不起頭」，「害臊」的原因，就是自己兩邊不靠的中間狀態。結尾被以順

應、懷疑、惶惑、黯然、倦怠等不同語調反反覆覆吟唱的「和大夥兒去乘涼」的意象，正是這

樣一種未置可否的中間態度的象喻——融入人群，暫時觀望。

回到內心，左右看看

《造飛機的工廠》發行於一九九八年，專輯發行之後反響平平，部分是因為在其時中國搖

滾對公眾的整體影響力已經趨於式微，部分是因為這張專輯中的語言、意象和整體風格的晦澀

大大超越和顛覆了聽者的預期。從本質上說，《造飛機的工廠》是張楚精心打造的一個拒絕聽

者進入的文本。如果說《孤獨的人》，還能以「孤獨的人」這一旗號召喚、打造一個

小眾群體／搖滾樂受眾的身份認同（與想像中「不孤獨」的大眾群體／流行音樂受眾相對），

在《造飛機的工廠》中，張楚決定「回到內心左右看看」，徹底滑入了「自我」的最深處，失

去了對公眾發言的能力和願望。這一點可以由對張楚的訪談所印證：「我已經喪失了對一種東

西特別的熱愛。上張專輯有對現實的關注、熱愛和自我的折磨，從所謂思想性角度提供出來，而這張什麼也沒提供。因為我對現實喜歡的角度已經沒有了，只能回到自己的內心」[21]。「現實／外部世界」被從張楚的音樂文本中放逐出去，剩下的只有那些碎片化的、意識流式的、模糊而克制的私人絮語，如有論者所指出的，這些私人絮語「越來越沒有公約的性質，無法印證大眾──甚至小眾的體驗。」[22]

專輯的「私人絮語」性質在《跳》這首歌中體現得最為明顯：「忘掉手，腿上用力，使身體突然離開／離開我現在所在的地方，身體在空中停留／從含有氮和氧的空中又跳回地面，那是水她叫喊的聲音／跳，腿上用力，使身體突然離開／離開我現在所在的地方，身體在空中停留／跳進水裏兩邊耳朵要聽到一片響聲，那是水她叫喊的聲音／從含有氮和氧的空中又跳回地面，剛才我掉進了天空。」

（《跳》）。在這裏，聽者對於「情節」的預期完全沒有得到滿足，彷彿在看電影的一個慢鏡頭，一個簡單的動作被定格、拆解成了若干步驟，動作的實施者也由「我」這個單一的主體被拆解成了「手」、「腿」、「身體」、「耳朵」、「影子」等多個主體。而聽者對於「情感」的預期也完全被顛覆了⋯在對一個動作冷靜、細緻、反覆以至繁瑣的描摹之中，自我被對象化、物化了，主／客體之間的界限被模糊乃至混淆了──《跳》呈現給我們的是一個羅伯・格裏耶所謂的「零度寫作」的微型範本。

170

儘管這種不可通約的私人經驗是如此的難以進入，我們依然能夠從專輯中找到一點兒情感的蛛絲馬跡。《棉花》是專輯的第一首歌，在歌曲的末尾張楚寫到：「變得徒勞的英雄／他就是被這些給害了／別扯蛋你這卑微的習慣。」

「他就是被這些給害了」比較容易理解：這是張楚對「英雄」被「平凡而堅定」的現實世界所消解的控告，可以說是對《孤獨的人是可恥的》的一種延續，然後接下來的一句又轉過來顛覆了這一控告，這一聲「別扯蛋」是對自己前一句呼喊（他／英雄就是被這些給害了／變得徒勞）的否定。「好像意識到自己失口，而對自己說：別扯蛋了，你還這樣想，不過是過去（春天之前）養成的卑微的習慣」[23]。這種對於「卑微」的自覺貫穿了整張專輯，可以為解讀《造飛機的工廠》這一異常艱難的任務提供一條可循的線索。

實際上，在《孤獨的人是可恥的》之中，這種對於「卑微」的自覺就已經有跡可循——「害臊」、「背叛」、「撒謊」、「慚愧」、「抬不起頭」、「讓我羞心裏驚慌」——這種羞恥感到了《造飛機的工廠》中演變成了一種更為明確的「卑賤意識」：除了「別扯淡你這卑微的習慣」之外，乾脆有一首歌名就叫做《卑鄙小人》。「卑鄙小人」是誰？張楚在訪談中曾經談到：「這是首自責的歌⋯⋯他（張楚在這首歌的MV中扮演的，用樣帶從唱片公司騙錢的歌手）得了錢，但還是不高興，因為他覺得出賣了自己的純潔。」[24]「誘惑指引我發現成熟的那張臉／誘惑指引我發現他站在我旁邊」（《卑鄙小人》），卑鄙小人就是「成熟的那張臉」，

其實就是在《將將將》中已經露頭，但在上一張專輯中被壓抑下去的另一個張楚，社會化了的、「出賣了自己的純潔」的張楚。

黑格爾曾經在討論個體和外部權力的關係時提出了一對相對的概念：「高貴意識」和「卑賤意識」。「高貴意識」是指面對著稜角分明的世界，目標明確、直言不諱的姿態。它的意識不存在什麼分裂，它自成一體，是一種「自為」的存在。同樣，「卑賤意識」也是一種社會處境的表現，在拒絕順從地服務於國家權力和財富權力時，卑賤失去了自身的統一，它的自我是「分裂」的，自我與本身「異化」了。如果說《bpmf》中那個高喊「絕不、絕不、絕不」的張楚，秉承的是一種「高貴意識」的話，那麼主導這個對自己說「別扯淡」的張楚，已經轉化為了「卑賤意識」。如同葉芝在〈馴獸的逃逸〉一詩中寫到的：「既然我的梯子已丟失，我只得躺倒在所有梯子起始之處，在這心靈的污穢的廢舊物品鋪」[25]。「梯子」是通往外部世界的一座浮橋，當這座浮橋轟然倒塌，必須被面對的「污穢的」、「卑微的」自我隨之浮出水面，也就是張楚所說的「在歌聲燃燒的夜碰見自己」（《輕取》）。

張楚對與「卑賤意識」相伴生的是「自我」的分裂是有自覺的：「精神如此分裂不帶任何分裂的痛苦」（《吃蘋果》）。在訪談中他曾坦承：「我的內心一直有兩種力量在打架，完全不同的兩個方向。一種是慾望的──我應該更成功，我要怎麼怎麼樣，於是逃避、不滿足。還有一種是良知的，我特別渴望下樓的時候與周圍的鄰居保持正常的關係」[26]，「自己都覺得自己

不完美，於是放棄與自己交流，用別人的語氣來指責自己。道：「我要不要去掙到一百萬讓時間標準的停在今天」（《吃蘋果》），良知的自我在微弱地反駁：「怎麼可以這麼完整的忘記，這麼快就熟悉透了的記憶／怎麼可以這麼完整的忘記」，大家還以為會發生的奇跡」。這種分裂最明顯地體現在專輯同名歌曲《造飛機的工廠》中，完整歌詞如下：「他打出一張紅桃三／馬車運著夏天慢跑過／沒人的工廠大門／工廠在加班工作／趕製一架飛機／準備在夜裏飛往月亮／太陽還明亮地照亮四方／太陽還安靜地守著門窗／馬兒抬頭看見／從電廠送來的巨大能量／零件被碰上機油的手／按圖紙一件一件的安裝／工廠的股票不知不覺／在悄悄上漲開始被謠傳／馬兒睜開眼睛睡覺的夜裏／看見飛機飛過了工廠／在飛機出事的那天／我輸掉了我的撲克還被凳子絆倒／突然哭得像個啞巴／一瘸一拐屁顛兒屁顛兒往外跑。」在訪談中張楚提供了一些可供分析的蛛絲馬跡：「『飛向月亮』代表一種更強大更進步的夢想，但其中也會有金錢的事」[28]照此，我們可以把「飛向月亮」理解為張楚對自己的新專輯能夠較之以前有所超越的期許，而「其中也會有金錢的事」則是指專輯的製作、宣傳、發行不可避免地被納入到商業邏輯的軌道之中。「巨大的能量」指商業邏輯無比強大、吸收一切的力量，「工廠的股票在悄悄上漲」是對唱片公司與自己之間相互利用的關係的自覺，而「零件」、「機油」、「圖紙」、「安裝」，則是對在這種既存體制下，任何具有本真性的音樂，包括自己的音樂，都將被商業邏輯吸收，並最終被轉化、貶值為流水線生產的清醒認識。

牢。最早的時候，生活就像河流，人都是水，所有的痛苦、歡樂都是擦身而過的，一切都來自於浪漫，覺得音樂很浪漫很單純，沒有太多是非。這種浪漫到後來與社會不和諧，河流變成了湖泊，什麼也看不清，有特別多的假像，生活似乎有特別多的東西，其實很空，什麼也沒有。於是就開始反叛、抵抗。那個反叛居然成功了，被一個非常小的環境接受了，反叛變成了有道理的生活，變成了基礎。你在這個基礎上以這種方式構架對生活的追求，最後卻發現你在這個基礎上構建的東西違背了初衷，再也體會不到生活的趣味──只好又去拆。所以我現在想去大海，我不再要那種集體的痛苦和歡樂，我出於自己的愛去做自己喜歡做的，不會以為大家都與我想的一樣。」㉛其實，從公眾化到私人化，是九○年代中國當代藝術各領域共同經歷的最重要的「轉向」之一，是藝術家們找到的一條能夠比較踏實地在現實中安置自我的方式。由集體代言、時代肖像式的公共話語，轉向對個體不可通約的生活／藝術經驗的探索和還原，並基於這種獨特的個體感受創造出屬於自己的藝術語言，未嘗不可視為是中國搖滾／當代藝術的一種進步、一個新起點。另一方面，如黑格爾所言，「自我」的「自為」存在是一種自我的喪失，反過來說，「自我」的分裂和異化倒反是一種自我保全。與何勇做出的「張楚死了」的判斷不同，一九九九年，張楚在接受《南方週末》採訪的時候說：「我在一點點地變好。」

階段和「無歌詞」階段，認為「無歌詞」階段的竇唯音樂趣味趨於「純藝術化」，失去了對現實發言的能力，患上了「時代的失語症」。然而，現有的這些關於竇唯的階段劃分和解釋框架之中都存在著某種「斷裂」——「兩個竇唯」被建構出來，但卻無法提供彌合、續接這兩個「竇唯」的有效話語方式。在我看來，竇唯的「轉變」背後隱藏著兩條線索：如何通過音樂建構和發展「自我」，以及對於形式／媒介的探索和反思，這兩條線索的相關性在於，對於媒介的探索和反思是作為保持「自我」的獨立性的必要途徑存在的。在本節中，我想通過對這兩條線索的梳理，對上述這三元對立的概念背後的思想和文化資源作出釐清，用它們之間的互動和力量消長來解釋竇唯的音樂創作和形象建構中「轉變」的成因。

黑色白日夢

一九九一年竇唯離開「黑豹」樂隊，一九九四年作為臺灣滾石唱片魔岩文化公司在大陸打造的「魔岩三傑」之一，發表了第一張個人專輯《黑夢》。第二年十月，第二張個人專輯《豔陽天》發表。我認為這一時期可以被視為竇唯音樂創作的第一階段，從旋律、節奏等音樂語素上來看，《黑夢》和《豔陽天》依然呈現出較為鮮明的「搖滾」色彩；從表達媒介來看，「歌詞」和「人聲」依然扮演著非常重要的角色；從整體風格上來看，「夢」不僅是竇唯這一

時期使用的主意象，也是整張專輯精心營造的主意境；從對「自我」的建構和發展的角度來看，「夢」是竇唯在這一時期藉以安置自我的重要平臺，是一個從自我到現實之間的「安全地帶」。

在這一時期，竇唯對「夢」這一意象有著異乎尋常的鍾愛，一九九一年成立「做夢」樂隊，一九九四年出版專輯《黑夢》，在這張專輯中幾乎每一首歌中都反覆出現「夢」的意象，《黑色夢中》、《悲傷的夢》更是直接以「夢」作為題目。在這張專輯的文案中他寫到：「每一首歌都像是從夢中傳來，讓你看不太清楚，卻知道有許多光線顏色在變化；每一記鼓聲都像是來自心臟的正後方，你不止聽到了心跳，也聽到了它的殘響。」�於竇唯來說，《黑夢》可以看作是「遁世者」從現實中匆匆逃離的一次「夢遊」（何鯉語）記錄。在《悲傷的夢》中他唱到：「到底怎樣才算好不算壞／到底怎樣才能適應這個時代／我不明白／太多疑問太多無奈太多徘徊」。陳列了現實中的價值失落，表現了自身的無所適從之後，竇唯馬上設立了一個與現實相對立的具有安撫性的所在：「盼望有人能夠把我拯救／快到來我在等待／把我帶到安全地帶」，這個「安全地帶」就是夢境。

這種現實和夢境的對立成為《黑夢》唯一的主題：「人海茫茫不會後退／黑色夢中我去安睡」（《黑色夢中》），「懷疑那未來更懷疑我的存在／等待美麗的春天忍受冷酷的冬天……內心這衝動編織著我的美夢／美好在夢中閃動讓我擁有它」（《還有你》），「給我一線希望

那多珍貴／總是在做夢得到它」（《明天更漫長》）……同時，對於竇唯來說，愛情和夢境並不衝突，而是和夢同質的，甚至本身就是，也只是夢的組成部分。在《還有你》鋪陳的每一段現實「寒意」、「孤寂」的困境之後，都會有一句「還有你」。「我」企求著「你」「再給我一段時間去譜寫愛的詩篇／給我一點安慰我會陶醉」，而《開心電話》中「愛是我所要表達／一股洶湧的衝動／開心電話安慰我帶我入夢」更說明了愛情只是夢的另一種說法，是進入夢境的催化劑，是夢所帶來的幻境和快樂的最大化。

《黑夢》中幾乎全部曲目都只是同一個主題的延續和重複，在每一首歌中被擊敗的現實在下一首歌中又會捲土重來，於是夢境再次被召喚。竇唯在這裏玩了一個卡爾維諾《寒冬夜行人》似的遊戲——故事環環相扣地講下去似乎沒有終點，整盤專輯也因此構成一種迴環往覆的結構。現實與夢境的對立也體現在《黑夢》的音樂風格和對聲音意象（voice image）的打造之中。當竇唯在訪談中談到《黑夢》在音樂風格上對後朋克（post-punk）的選擇時，他提到自己受到英國八〇年代後朋克樂隊Bauhaus的影響：「從Bauhaus的音樂中，我感到了恐怖、死亡和神經質，我還沒有發現比Bauhaus更恐怖的音樂」。此外，竇唯用帶有典型「後朋克」色彩的、疏離、克制、冷漠的唱腔打造了《黑夢》中迷幻的、陰鬱的聲音意象。於是在聽者耳中，只有精心製作的音效和唱腔上的迷幻在蔓延。從這個意義上說，《黑夢》不只表現了竇唯對夢境的耽溺，在整體上也為聽者提供了一個遠離現實、遁入夢境的契機。

在《豔陽天》中，儘管「夢」依然作為核心意象存在，但實唯的姿態已經從逃離現實的夢遊變成了重構現實的夢囈。如果說《黑夢》最大的特點在於現實與夢境之間的緊張關係，在「夢」的背後我們能感到隱隱約約威懾著甜蜜夢境的現實，因此這夢也就多少籠罩上了憂慮和黯淡的色彩，無可避免地成為了「黑夢」，這種張力在《豔陽天》中已經被消解於無形了，現實和夢境不再是不共戴天的二元對立，而是糾纏在一起難解難分——實唯開始嘗試用夢的眼光去看待並重新編碼現實世界，於是現實不再是「滿是灰塵的環形山般的荒涼與死寂」[33]，而變成了鮮亮溫暖的「豔陽天」。

於是，「夢」從前臺走向了幕後，從抵抗現實的幻境變成了關照現實的眼光，現實在這種關照下變得無比美好。「早晨光照著豔陽天／烏隆隆像是那座翁牽／水蒙含映著沿外的青山／抬頭望向天空藍藍」（《豔陽天》），「窗外天空腦海無窮綠色原野／你燦爛的微笑我拼命的奔跑／遠處飛過無緣看到村落日落船又歸／看那天邊白雲朵朵片片／就在瞬間你出現在眼前／還看到晚風在吹還看到彩虹美」（《窗外》）。《豔陽天》可以被視為實唯嘗試對中國傳統文化資源進行挪用的開端，他試圖建構一個「春去春來春不敗」（《春去春來》）的桃花源，山色湖光構成的化外之境中體現出山水田園詩般的意境，而這一意境的背後正是作為中國傳統文人精神指歸的隱逸主題。「穿越時空萬物萬事無蹤」（《春去春來》）、「我早已忘懷是從哪裡來」（《窗外》）的歌聲與「結廬在人境，而無車馬喧，問君何能爾，心遠地自偏」[34]的述懷

表現了何其相似的逍遙與閒適。而竇唯對傳統資源的借用還不止於此。整個《豔陽天》在混同夢境與現實，將現實轉化為一個無所不能的白日夢上所作的努力無疑是從莊周夢蝶的故事中得到了啟發。

需要指出的是，在《豔陽天》中，竇唯對「媒介」的自覺探索已經開始，在這一階段，竇唯所處理的「媒介」主要是指語言／文字，他試圖最大限度地挖掘、試探語言／文字的潛在可能性，因此《豔陽天》的歌詞體現出了以往和此後都未有過的精緻和玩味。《豔陽天》中的這種對於字句的錘煉，已經不是出於「意見表達」、「意境表達」的需要，因此也就成為了「不可或缺的一部分。在歌曲《黃昏》中這種語言玩味體現得最為明顯：「晚來聲香／臉霧雲床／晨慌河光／目作風／空藍性忘／紅無酒傷／時進話跑／笑飄廣唱／雨吻追望／躲亮惑撞／桌搖／放／湖春痛開／煙／哭／床／想／你／噓」。

與專輯中其他歌曲的歌詞不同，這首歌中的歌詞呈現出的是一種介於有意義與無意義之間的狀態。「晚來聲香」、「空藍性忘」並不是有明確含義的、嚴格意義上的「短語」，但用來並陳的四個漢字並非是彼此之間毫無關聯的、可以隨意替換的，而無疑是竇唯精心挑選的結果。一方面，對於文字的挑選體現了竇唯對音樂曲調與中文聲調之間「咬合」關係的探索，盡量追求漢字的聲調（平、上、去、入）與音樂曲調的一致性㉟。另一方面，作者對這些漢字的「編碼」和聽者對其的「解碼」是基於一個共同的平臺——漢語文字的「語感」。使用同一種語言

的群體可以感知到每個漢字上所附加的色彩值和情感值，比如，比起「黃無酒傷」，「紅無酒傷」無疑更有助於「意境」和「語感」的傳達，因為它可以喚起聽者潛意識層面、甚或「集體無意識」層面的「綠蟻新醅酒、紅泥小火爐」、「葡萄美酒夜光杯」的傳統文化積澱。

音樂士大夫

一九九八年，專輯《山河水》由上海聲像出版社發行，二〇〇〇年，竇唯和譯樂隊合作，推出專輯《幻聽》。從音樂上來看，這兩張專輯中都運用了大量的電子音樂語素；從表達媒介上來看，「歌詞」和「人聲」的作用已經在逐漸減弱。在專輯《豔陽天》，尤其是歌曲《黃昏》中初露端倪的、對於「媒介」的自覺探索在繼續並深入，探索的結果是，音樂的邏輯逐漸壓倒了語言／文字和思維的邏輯；從核心意象上來看，「夢」已經失去了其之前壓倒性的位置，取而代之的是一派「蕩空山」、「灘江水」、「臨江仙」（均為《山河水》和《幻聽》中的歌名）式的湖光山色；從對「自我」的建構和發展的角度來看，不再耽溺於夢境的竇唯成為了「音樂士大夫」，傳統文化資源的影響力進一步凸顯出來，「山」與「水」、「酒」（《竹葉青》）與「遊」（《出遊》）共同渲染出一片逍遙遊的出世情懷。

在專輯《山河水》的十一首作品中，第一首《山河水》和最後一首《晚霞》是完全沒有歌

詞的，《風景》、《熔化》、《消失的影像》三首作品都只有一兩句歌詞；專輯《幻聽》的九首作品中，《序·玉樓春·雨·臨江仙》、《覺是》、《蕩空山》、《灕江水》四首作品都沒有歌詞。在有歌詞的作品中，竇唯使用了一種模糊的、呢喃般的、與音樂融為一體的唱腔。這種曾被樂評人稱為「成熟的竇唯式發聲學」的唱腔使聽者在大部分時候很難判斷他是否在使用普通話演唱，甚至懷疑這裏的人聲是否是有意義的字詞，而不是一些無意義的語音流，而只能捕捉到一些時斷時續的、片段式的悅耳音節。在這裏「人聲」所起到的作用與其說是「演唱」和「表意」，莫如說是作為一件樂器，起著與其他的樂器一起烘雲托月，營造意境的作用。

如果說《豔陽天》歌詞的句句斟酌、字字珠璣帶有非常明顯的刻意和營造的痕跡，《山河水》和《幻聽》的歌詞則顯得隨意得多。《黃昏》結尾的「煙／哭／床／想／你／噓」是表面玄虛，我們稍加體味，便可以清晰地把握到作者意識的線索。到了《山河水》和《幻聽》時期，竇唯的歌詞真正呈現出了一種隨手拈來、信筆寫去的效果。「這裏堆放著病變的木製稜角接收天線上面還有反駁嗎書騎在了反駁的上面」（《哪兒的事》）、「查詢班機請按，哪忍看長平自刎／王昭君滿腔悲憤，母親節愈來愈近」（《幻聽》）、「這麼多的竹葉青沒貼門神鞋子濕了邀請商人來修我的家門」（《竹葉青》）是意識流，是對介於清醒與不清醒之間的「出神」狀態的記錄，是對忽忽一閃念的意識碎片的羅致。或者借用李皖的評價：「這簡直類同於為夢境錄影、將幻覺化為實相，但竇唯竟將此達成了十之六七──以比張楚更散漫、更零碎、

更無跡可尋的方式」㊱，其造成的效果則頗像張愛玲筆下的「雞初叫，席子嫌涼時一個遙遠的夢」的恍惚體驗。

在竇唯這一時期的作品中，有幾首歌的歌詞只有數句甚至一句，如歌曲《消失的影像》，總長一分二十二秒中有一分鐘左右都沒有歌詞。我認為這其實是竇唯有意對傳統繪畫「留白」手法的借鑒。竇唯的繪畫作品以水墨山水為主，還曾創作武俠連環畫《三家》。其連環畫頗似豐子愷為周作人《兒童雜事詩箋》所作的插畫，用筆疏拓質樸，意境雋永含蓄。竇唯這一時期音樂中歌詞比重的下降、歌詞隨意性的增強，以及對「人聲」的大大淡化，都可以視為是「留白」手法的音樂化。傳統繪畫講求「蕭散簡遠，妙在筆墨之外」，「筆墨」是營造畫境／意境的手段，歌詞和人聲也是這樣，只是營造樂境／意境的工具，語言／文字與實在之間不存在一一對應的關係，或者像莊子所說的——得魚忘筌，得意忘言。傳統資源中「道」的一脈對竇唯的影響不僅體現在美學觀念的層面，更體現在人格建構、精神養成的層面。「漫遊」、「溪水」、「樹林」、「山雨」、「雲舞」、「暮春」、「秋色」、「清池」、「山邐」、「湖光」、「九霄雲外」……從這一時期竇唯所頻繁使用的意象來看，道家的「山水漫遊」情懷已經取代了陰鬱的「黑夢」和鮮豔的「白日夢」，提供了新的安置自我的方式，成為了新的精神指歸。

要落進去？我對此提出的解釋是，在《雨吁》當中，語言雖然已經被取消了作為「媒介」的意義，但它作為「語言」本身的自律性和自足性也就因此最大限度地凸顯出來。在此我想借用海德格爾在討論語言的時候提出的一系列觀點作為闡釋的平臺。按照西方哲學的傳統看法，語言是對客觀實在的描述，對思想的表達，這是一種「認識論的語言觀」。海德格爾首先質疑了將語言作為表達工具這一觀念。他指出：「把語言定義為交流資訊促進理解的工具……只不過指點出了語言本質的一種效用。語言不僅僅是一種工具」[37]並基於此提出「讓語言回到語言自身」[38]的看法，表達了一種「存在論的語言觀」。如果說作為工具的語言是一種將主體和客體分離、割裂進行觀照的產物，那麼「去工具化」的語言就可以幫助我們找到一種主體和客體尚未分離的本源和本真狀態。照此，我們可以對《雨吁》的歌詞做出這樣的理解：在最大限度地遠離了日常語言、理論語言等表意性的語言狀態之後，《雨吁》中的文字也就得以呈現出了其自身，成為了被觀照的對象，實唯在這裏的身份就由語言的使用者，變為了「漢語的手工藝人」，在看似荒謬的行為中尋求一種對於存在的體悟，通過一種工匠式的勞作（對字音的認知、對字形的揣摩、對抑揚頓挫、間架結構之美的耽溺），達到一種「靜觀」的心理狀態。同時，由於語言／文字本身成為了對象，原本應該借助語言／文字／「媒介」被認知的外部世界／客體的對象化狀態就被取消了，從而尋求甚或抵達一種主體和客體之間渾然一體、物我不分的存在狀態。在這裏我想借用創造了同樣被驚呼為「天書」的《析世鑒》的當代藝術家徐冰對

自己作品的闡述來結束我對《雨吁》歌詞的分析：「從對一點無休止的體驗中獲得本心的頓悟

及與大自然的契合，行為的純度及無功利使心靈坦然澄澈，獨處鬧市塵俗而超然。」[39]

在《雨吁》之後，竇唯的音樂創作進入了「不立文字」的「純音樂」階段，「歌詞」被徹

底取消了，但他對「媒介」的探索還遠未停止。二〇〇一年開始，竇唯離開「譯」樂隊，開始

與「不一定」樂隊合作，進入了一個非常高產的時期，迅速推出《一舉兩得》（二〇〇一）、

《三國四記》（二〇〇四）、《五鵲六雁》（二〇〇四）、《期過聖誕》（二〇〇四）、

《八和》（二〇〇五）、《九生》（二〇〇五）、《東遊記》（二〇〇六）等十幾張專輯。

隨著竇唯的「失語」，媒體和樂評的反應也有些「失語」，在如何為竇唯的音樂「貼

標籤」上遇到了前所未有的困境。無論是「後搖滾」（Post-Rock）、酷爵士（Cool-Jazz），還

是爵士搖滾（Jazz-Rock Fusion）的概括，都有斷章取義、言不及義之嫌，只能籠統以「實驗音

樂」（Experimental）和即興（Improvisation）名之。「不一定」的「即興」主要體現在以下幾

個方面：

1 對傳統樂隊格局的顛覆。樂隊在演出時實行樂器的輪換制，每個樂手都是全能的，比

如竇唯既可以打鼓，也可以玩鋼琴和吉他；

2 在音樂結構方面的創新。自《雨吁》開始，竇唯徹底拋棄了流行音樂二～五分鐘左右的

格式，作品的時長都在十五～二十分鐘左右。在訪談中竇唯也曾表示「一定要放棄那些

模式化的東西：前奏、第一段、高潮、反覆、結尾。我覺得到了不破不立的時候」[40]；

3 即興的演出形式。在「幸福大街」樂隊前主唱吳虹飛對竇唯的採訪中，竇唯曾說：「我就按我的想法去做。我們大家上來就和，排什麼練啊，不排練，排練就是一個痛苦的過程，到了演出的時候特緊張，演完了每個人都如釋重負。這完全不對，在臺上的時候應該是最放鬆的、最享受的。那我們就胡掄胡來，在臺上掄得特興奮，演完了還覺得怎麼這麼快就完了，要不要再來一節？那會我覺得，這樣才在這裏面找到樂趣，而不是在臺上我要表現給你看，這也是『不一定』一發不可收拾、做到現在最重要的因素。」[41]

4 對既定的表演者與聽者關係的顛覆。竇唯曾經在訪談中表示過對傳統搖滾樂演出中，表演者和聽者／觀者關係的反思：「臺上的人為台下的人服務，台下的人來享受臺上的人帶給他們的熟悉的音樂。其實已經是一種麻木的習慣的享受了，而臺上的人大多數又都是樂此不疲的，總願意享受掌聲和人們的認同」[42]竇唯和「不一定」樂隊曾經嘗試過在自己面前設置擋板，阻隔聽者／觀者視線的演出形式。

無論是將竇唯和「不一定」樂隊的音樂創作視為一種具有「先鋒」品格的音樂-藝術實踐，或將其格調和旨趣歸為對現實持超然態度的「純藝術」的皈依，都是只有部分有效性的闡釋方式。在我看來，對於「即興」的強調，背後是對既有的音樂生產方式的反思和抵抗，並藉

由這種「即興」的形式充分展開對「自我」的尋求。在竇唯描述「臺上的人為台下的人服務」的搖滾樂既定演出形式時，涉及的決不僅僅是是否「媚俗」的問題，而是通過將「搖滾樂」與流行音樂視為本質上同一的音樂類型，對中國搖滾樂的神話進行反思。當搖滾樂已經形成一套固定的生產方式和生產關係、培養出固定的母題（如反抗壓抑、死亡衝動、追求自由）、積累了固定的音樂語彙（如許多樂隊越來越趨同的和絃走向）和非音樂語彙（如在歌詞中對一些意象和辭彙的高頻使用），它就面臨著與自己的初衷——對「真實」、「原創」的追求——背道而馳的危機。而當搖滾樂內部建制日趨僵化之時，它就會反過來成為新的、結構性的壓抑力量，阻礙真正的「自我」的建構和生成。九〇年代中期以後，越來越多的樂隊在這種壓抑力量下呈現出一種「貌似真實的虛幻」（吳虹飛語），同時，也有很多搖滾音樂人在以不同的方式尋求新的可能性。竇唯對「即興」音樂形式的選擇是諸多音樂實踐中的一種，是他經由對「媒介」的不斷反思和探索，找到的一種對自己來說比較有效的音樂實踐形式。無論是在《雨吁》中經由對「語言」的靜觀，達到一種對於「自我」的靜觀，還是藉由「即興」的音樂形式，隨著音樂的自由展開，達到一種「自我」的展開，我們都可以看到，竇唯已經徹底放棄了搖滾樂中「表達性」的自我，找到了一種新的自我建構的方式：「生成性」的自我。

作為中國當代搖滾音樂最為重要的評論家之一，李皖曾經嘗試對竇唯的「失語」做出這樣的解釋：「張楚、竇唯這批人，也就是六〇年代出生的這一些人，在九〇年代中後期之後普

遍陷入了無語的狀態。這時中國發生了翻天覆地的巨變，中國人的精神世界發生了翻天覆地的巨變，巨變瘋狂湧入，這批人是經歷者、見證人、感受器，但因為太多複雜的矛盾，歷史本身的各種衝突沒辦法化解，千頭萬緒的內心交戰化為一片啞默，終至使他們失去了表達的能力。」[43]李皖對「魔岩」一代搖滾音樂人的解釋有其部分有效性，如他從代際文化角度對出生於六〇年代的一批音樂人成長歷程、精神結構和音樂創作之間互動關係的分析，可謂十分精準[44]。但我依然懷疑這種分析帶有代際文化研究的天然缺陷——對個體差異的遮蔽。在我看來，儘管對於竇唯和張楚來說，搖滾樂都經歷了一個從崔健式的「公共話語」蛻變為一種「個人話語」的過程，成為了自我的寄戀和吟詠。但在這種以「撤退」為特徵的表面相似性之下，張楚的「自我」的邊界在不斷地內縮，而竇唯的「自我」的邊界則是不斷浸漫的、外擴的。將竇唯的後期音樂創作指認為「失去了表達的能力」也就因此是外在的、不夠有效的。在我看來，竇唯全部的音樂創作都貫穿著如何保持主體的能動性和獨立性的這一線索，而這種對於能動性和獨立性的追求又是通過對媒介的不斷探索和反思來實現的，當「搖滾」甚至「語言」被視為妨礙自身獨立性的羈絆之時，所謂「失語」只是竇唯觀照世界和建構自我的方式之一種。

① 作為「新音樂的春天」重要推手之一的張培仁在〈搖滾中國樂勢力〉燃燒香港〉一文中曾這樣記述:「在沒有人能預料到的狀況下,這場長達三個半小時的演唱會,幾乎全程陷入了不可思議的狀態。紅磡體育館歷來嚴格的規定站起來的觀眾,他們用雙手和喉嚨舞動、嘶吼,他們用雙足頓地、跳躍,連向來見慣演出場面的媒體和保安人員也陷入了激動的情緒中,在香港,幾乎沒有一場演唱會像這樣瘋狂⋯⋯隔天的港臺報紙大都以空前顯著的版面報導這場演出的盛況,〈搖滾靈魂,震爆香江〉,《中國搖滾,襲卷香港》,〈紅磡,很中國〉,媒體的激烈反映至今未衰」,見《搖滾中國樂勢力:中國搖滾史重要現場實錄》,上海聲像出版社1994年出版,後記部分。

② 何勇、張映光:〈十年磨一劍〉,《新京報》,2004年12月15日。

③【德】彼得‧比格爾爾著:《先鋒派理論》,高建平譯,商務印書館2002年版,第15頁。

④ 汪繼芳:《最後的浪漫——北京自由藝術家生活實錄》,北方文藝出版社1999年版,第83頁。

⑤ 見《搖滾中國樂勢力:中國搖滾史重要現場實錄》,上海聲像出版社1994年出版。

⑥ 見《搖滾中國樂勢力:中國搖滾史重要現場實錄》,上海聲像出版社1994年出版。

⑦ 關於對鄭鈞《回到拉薩》的分析,見Nimrod Baranovitch, China's new Voices: Popular Music, Ethnicity, Gender, and Politics, 1978-1997, Berkeley, CA: University of California Press, 2003,p. 104-105.

⑧ 顧城、雷米:《英兒》,臺北:圓神出版社1993年版,第439-440頁。

⑨ 參見李皖:〈自己碰見自己〉——碎片張楚和《造飛機的工廠》。見李皖著:《我聽到了幸福》,生活‧讀書‧新知三聯書店2003年版,第73頁:「早先張楚的歌裏一直有兩個世界,一個是自己的世界,兩個世界呈對峙之勢。」

⑩ 何鯉:〈搖滾「孤兒」〉——後崔健群描述〉。王蒙主編:《今日先鋒》第5輯,生活‧讀書‧新知三聯書店1997年版,第76頁、第78頁。

⑪ 張新穎:〈張楚與一代人的精神畫像〉。見張新穎著:〈打開我們的文學理解〉,山東文藝出版社2005年版,第230頁。

⑫「隱藏的欺騙變得很陰險」,見張楚:〈卑鄙小人〉,收入《造飛機的工廠》,上海聲像出版社1997年發行。

⑬ 張楚:《孤獨的人是可恥的》,封面文案,魔岩/滾石公司1994年發行。

⑭ 李皖:《張楚和他外部的世界》。見李皖著:《傾聽就是歌唱:COOL評流行樂》,四川文藝出版社2001年版,第102頁。

⑮ 韓東:〈有關大雁塔〉,《詩刊》,2000年第8期,第58頁。

⑯ 韓東:〈你見過大海〉。梁曉明、南野、劉翔主編:《中國先鋒詩歌檔案》,浙江文藝出版社2004版,第34頁。

⑰ 韓東:〈有關大雁塔〉,《詩刊》,2000年第8期,第58頁。

⑱ 何鯉在〈「搖滾孤兒」──後崔健群描述〉一文中曾經以佛洛伊德在《一個幻覺的未來》中提出的愛欲的私人性與文明的公共性之間的衝突理論將《孤獨的人是可恥的》中的「戀愛的季節」概括為愛欲與文明的衝突。並用羅蘭・巴特在《戀人絮語》中提出的「無類」戀人理論對之加以闡釋。本文關於《孤獨的人是可恥的》這一作品的分析是基於何鯉這一論斷之上進行的。

⑲【美】赫伯特・馬爾庫塞著：《愛欲與文明：對佛洛德思想的哲學探討》，黃勇、薛民譯，上海譯文出版社1987年版，1961年標準版序言，第15-16頁。

⑳【捷克】米蘭・昆德拉著：《不能承受的生命之輕》，許鈞譯，上海譯文出版社2003年版，第295-306頁。

㉑ 胡凌雲：〈《造飛機的工廠》──張楚訪談錄〉，《音像世界》，1998年第1期，第20頁。

㉒ 李皖：《張楚和他外部的世界》。見李皖著：《傾聽就是歌唱：COOL評流行樂》，四川文藝出版社2001年版，第102頁。

㉓ 李皖：〈自己碰見自己──碎片張楚和《造飛機的工廠》〉。見李皖著：《我聽到了幸福》，生活・讀書・新知三聯書店2003年版，第65頁。

㉔ 胡凌雲：〈《造飛機的工廠》──張楚訪談錄〉，《音像世界》，1998年第1期，第20頁。

㉕ 葉芝：《馴獸的逃逸》。見葉芝著：《葉芝詩集》（下），傅浩譯，河北教育出版社，第850頁。

㉖ 胡小鹿：《張楚：我在一點點地變好》，《南方週末》，1999年8月13日。

㉗ 胡凌雲：〈《造飛機的工廠》──張楚訪談錄〉，《音像世界》，1998年第1期・第21頁。

㉘ 胡凌雲：《什麼樣的智慧──張楚訪談錄完整手稿》，2010年2月見於http://www.douban.com/group/topic/3843076/。

㉙ 張楚在訪談中對自己所屬的唱片公司在新專輯的製作中「粗製濫造」的傾向曾經表達過不滿「特別輕鬆地取得了一個特沒意義的東西（指自己新專輯中的歌曲《輕取》），生活在唱片公司就是這樣……為什麼會有那麼多垃圾音樂？這種體制會產生象《輕取》這樣的歌，而唱片公司會出它。」見胡凌雲：《什麼樣的智慧──張楚訪談錄完整手稿》，2010年2月見於http://www.douban.com/group/topic/3843076/。

㉚ 胡凌雲：《什麼樣的智慧──張楚訪談錄完整手稿》，2010年2月見於http://www.douban.com/group/topic/3843076/。

㉛ 胡小鹿：《張楚：我在一點點地變好》，《南方週末》，1999年8月13日。

㉜ 竇唯：《黑夢》，滾石唱片1994年發行。

㉝ 何鯉：〈搖滾「孤兒」──後崔健群描述〉。王蒙主編：《今日先鋒》第5輯，生活・讀書・新知三聯書店1997年版，第78頁。

㉞ 陶淵明：《飲酒其五》。見〔晉〕陶淵明著，唐滿先選注《陶淵明詩文選注》，上海古籍出版社1981年版，第33頁。

㉟ 竇唯曾經在訪談中曾經談到過中文聲調與歌曲曲調之間配合的問題，他以「今兒個老百姓啊，真呀真高興。」這句歌詞為例，

批評演唱者為了配合曲調和樂風，將「興」（去聲）唱成了「形」（陽平）的做法，間接地表明了自己的態度。

㊱ 李皖：〈《鏡花緣記》，脫離思維飛去〉。見李皖著：《五年順流而下》，南京大學出版社2007年版，第179頁。

㊲ 轉引自陳嘉映：《海德格爾哲學概論》，生活‧讀書‧新知三聯書店1995年版，第316頁。

㊳ 張賢根：《存在‧真理‧語言──海德格爾美學思想研究》，武漢大學出版社2004年版，第202頁。

㊴ 張曉凌：《觀念藝術──解構與重建的美學》，吉林美術出版社1999年版，第123頁。

㊵ 吳虹飛：〈竇唯：我總希望結善緣得善果〉，《南方人物週刊》，2008年第34期，第74頁。

㊶ 吳虹飛：前引文，第74頁。

㊷ 沉睡：《智識的絕響：徘徊在空間、時間與創造之間》，社會科學文獻出版社2001年版，第164頁。

㊸ 李皖：〈《鏡花緣記》，脫離思維飛去〉。見李皖著：《五年順流而下》，南京大學出版社2007年版，第179頁。

㊹ 李皖：〈這麼早就回憶了〉。見李皖著：《我聽到了幸福》，生活‧讀書‧新知三聯書店2003年版，第16-26頁。

1 從魔岩到散沙：中國搖滾樂的分流

在「魔岩三傑」之後，中國搖滾的發展趨勢呈現出一種頗為吊詭的圖景。一方面，新的樂隊以越來越令人瞠目結舌的速度成立，在音樂風格上越來越多元化，並漸漸「與國際接軌」。

另一方面，曾經作為一個「整體」，產生了巨大社會影響力的中國搖滾對於公眾的影響力卻日趨式微——即中國搖滾的研究者所謂的「危機說」。對於中國搖滾在九〇年代中期之後陷入的「危機」的原因，現有的研究主要提供了如下的這些觀點：

Chapter 5
新聲喧嘩
——「後魔岩時期」的
中國搖滾

(1)「國際化」轉向使中國搖滾喪失了自己的本土根源

經由「北京新聲」運動的推動，新一代的搖滾人將思想和感受整合到整個的『聲音』概念之中。比之老一代搖滾音樂人對「有中國特色的搖滾樂」的追求，他們更為關注技術和音樂上的試驗，更加樂於去學習和吸收西方音樂的風格。同時，中國搖滾樂的生產重心在九〇年代末從港臺唱片公司轉移到了北京唱片公司（最有代表性的是「摩登天空」）。比之港臺唱片公司試圖將中國搖滾地方化、本土化，北京的唱片公司更致力於推動中國搖滾的「全球化」。這種觀點的代表人物有德國海德堡大學的學者Andreas Steen①和美國學者Joroen De Kloet②。

(2) 批判性的喪失使中國搖滾失去了力量

這種觀點的持有者將中國早期的搖滾樂實踐（如崔健、「呼吸」樂隊）與美國和英國在六、七〇年代的搖滾實踐關聯起來。在他們的敘述中，是這些西方經驗刺激了中國搖滾人和樂迷的「政治良知」，讓他們意識到搖滾可以成為一種意識形態武器，在他們看來，中國搖滾樂主要是作為一種「對立面的藝術」存在的。九〇年代後期政治意識形態在中國社會中的「退

場」和缺席，割裂了搖滾與受眾之間的關聯，中國搖滾喪失了其批判精神，也就無法再喚起受眾的認同感。這種觀點的代表人物主要是早期研究中國搖滾樂的西方學者，如Andrew F. Jones③和Nimrod Baranovitch④，以及中國搖滾的重要評論家李皖⑤。

(3) 搖滾樂發展初期所積累的受眾群體的解體

英國利物浦大學的一篇以九〇年代中國搖滾的「危機」為研究對象的博士論文指出，無論是六〇年代的美國搖滾樂，還是七〇年代的英國搖滾樂，都有著固定的、帶有鮮明階層特徵的受眾群體（前者的受眾是「中產階級的孩子」，後者的受眾是「工人階級的青少年」）。而中國搖滾樂發展初期的受眾主要包括大學生、知識份子和個體戶三部分人群，這三個群體之間有天然的區隔性，因此他們的搖滾熱情就註定了是短暫的、容易消散的。九〇年代初期開始的第二次經濟改革改變了中國的社會，分散和重組了原有的社會階層，也使中國搖滾樂原有的受眾基礎被分散和重組。⑥

上述的三種觀點分別從中國搖滾的藝術形式、現實干預和歷史反思、以及受眾群體三個方面所發生的變化進行考察，並互有交叉，得出的是中國搖滾初期在以上三個方面所積累出的歷史勢能和可能性已經基本耗盡這一共同的結論。這三觀點都有一定的闡釋力，但也都存在著

一個共同的問題——它們都將九〇年代中期以前，即以崔健、唐朝樂隊、「魔岩三傑」為代表的，產生了較大社會影響力的中國搖滾視為一種中國搖滾的「成功」模式，繼而將九〇年代中期後的中國搖滾未能產生之前那樣的社會影響力的事實歸為一種「失敗」或「危機」。然而在我看來，「危機說」本身即是一個偽問題，是研究者從一種歷史後設的角度將搖滾樂視為一種「職能」相對單一的、知識菁英式（社會批判、思想啟蒙、現實干預、歷史反思）的文化形式；將搖滾樂在八、九〇年代之交這一特殊歷史語境中（文化資源極端匱乏和精神極端饑渴的雙重作用下產生的「文化熱」）曾經產生的社會轟動效應歸為搖滾樂與社會公共領域相關聯的一種必然模式。因此，比之帶有價值判斷色彩的「危機」，我在本章中選擇用一個中性色彩的詞語來界定九〇年代中後期中國搖滾發生的最重要的變化。

　　中國搖滾在九〇年代中後期發生的最為重要的變化是搖滾音樂人的分流。如果說九〇年代中期以前的中國搖滾音樂人共同組成了一個具有強烈社群意識和相互之間認同感的相對整合的群體（「搖滾圈」）的話，這個「大圈子」在九〇年代中後期開始（被）分散為一個一個彼此獨立、相互認同感較少而區隔感較多的「小圈子」。「分流」的一個重要原因是對搖滾「使用」方式或曰「想像」方式的多元化。隨著九〇年代末「打口帶」的大規模出現，中國搖滾音樂人此前較為單一、同質的西方「音樂營養」來源被「打口帶」攜入的、在音樂意識、風格、流派諸方面更為多樣化的西方音樂極大豐富並迅速開花結果，其造成的結果是西方搖滾的各

種流派都有他們的「中國傳人」在實踐，從音樂的角度來看，他們較多對「西方範本」的認同感，而較少對「中國同行」的認同感。另一方面，當「老一代」（如崔健、王迪等）和「中青代」（如「魔岩三傑」、唐朝樂隊等）搖滾音樂人相繼或由於「先行者」的「天時地利」，或由於外來資本的扶持在藝術和商業上取得「成功」之時，「新一代」的搖滾音樂人開始了有意無意的與這些中國搖滾「先驅者」的「斷裂」運動。盤古樂隊一九九八年發行的專輯《欲火中燒》中收錄了歌曲《豬三部曲之圈》，歌曲開篇借助漢字「圈」的一字多音，將曾經被奉為當代「獨立精神」、「自由人格」象徵的中國「搖滾圈（quan）」貶損為一個蠅營狗苟的「搖滾圈（juan）」：「我以為只有豬才住在圈（juan）裏，突然間很多東西都往圈（juan）裏擠／娛樂圈（juan）、文化圈（juan）、音樂圈（juan）、演藝圈（juan）／今天我們重點來談談什麼呢？搖滾圈（juan）！」接下來，歌曲影射和戲仿了崔健、《中國火I》、《中國火II》、單行道樂隊、張楚、鄭鈞、竇唯、何勇、唐朝樂隊、臧天朔、黑豹樂隊等諸多中國搖滾的「經典」人物和作品。有趣的是，就在同一年，中國「文壇」上也發生了一次著名的「晚生代」向「經典」的挑釁和顛覆行為：《斷裂》問卷及其引發的一場文壇風波⑦。在我看來，二者不僅有著時間上的一致性，其背後的指向也是相當類似的：通過挑戰自身所在文化場域內既有的文化秩序，來爭奪對於此一文化形式的闡釋權、話語權和想像方式。在盤古樂隊看來，既往的中國搖滾或由於語境的變遷已經喪失了其菁英式啟蒙立場的有效性（如崔健），或已經與商業意

識合謀淪為了新的文化商品（如唐朝樂隊、黑豹樂隊、臧天朔），或已經流於「學院趣味」的自我玩賞（如賣唯），而此一切既有的對搖滾樂的使用方式或曰「搖滾想像」都被他們視為對自身「搖滾想像」——底層的、草根的生存吶喊與政治抗議的載體——的壓抑力量。盤古樂隊採取了一種激進、極端的自覺「斷裂」姿態，而其他「晚生代」的搖滾音樂人也多少曾以不同的方式表達過明確的代際意識。如蒼蠅樂隊的主唱豐江舟曾說：「我們雖經歷過文革，但那已是過去時態；今天的年輕人與崔健他們不同，我們對政治、社會什麼的都覺得無所謂，我們沒有什麼悲劇色彩，我們的苦惱全是假的。」[8] 對於蒼蠅樂隊來說，他們的音樂實踐帶有更多「先鋒」「文化表演」的色彩：「我選擇做英國的Punk與西雅圖的Grunge相結合的這種頹廢的藝術是因為中國沒有這樣的文化，而潑皮的東西有多種可能性，特別吸引人。」[9]

除了搖滾音樂人之外，中國搖滾的受眾在九〇年代中後期也發生了明顯的「分流」。隨著資訊渠道的日漸開放和多元化，曾經作為幾乎是唯一能夠提供一種與「主流」抗衡的、邊緣／「另類」的文化消費和生活想像資源的中國搖滾樂受到了來自其他各種「小眾藝術」的衝擊和挑戰。在資訊渠道相對單一的九〇年代中期之前，自國外傳入的搖滾唱片及其催生出的中國搖滾樂是為數不多的能夠為潛在受眾提供一種既有別於「官方」規定的「主流」，又有別於商業行銷的「主流」的邊緣／「另類」的文化消費和生活想像的「資源」。無論是發表於《青年文學》上的劉毅然的小說〈搖滾青年〉（一九八七年）、田壯壯根據小說改編的同名電影

（一九八八年）、張元導演的電影《北京雜種》（一九九三年），還是路學長導演的電影《長大成人》（又名《鋼鐵是怎樣煉成的》，一九九五年），「搖滾」在其中都是作為一種象徵了邊緣／「另類」的生活方式的文化符號被挪用的。自九〇年代中後期開始，這一之前相對整合的受眾群體開始被「口袋電影」、「小劇場話劇」等新出現的「先鋒」藝術形式分流。另一方面，隨著國際互聯網在中國興起並逐漸成為國人最重要的資訊獲取和資訊共用的渠道，「分眾閱讀」、「分眾閱聽」逐漸成為了文化消費的主要趨勢。創辦於二〇〇四年的文化資訊交流共用平臺「豆瓣網」以「發現最適合你的書籍、電影、音樂、活動、博客，以及未知的一切」和「結識同好」⑩為主旨，既順應了這一趨勢，又極大加快了將此「趨勢」坐實為「格局」的進程。通過「喜歡讀／看／聽XXX的人也喜歡去XXX（小組）」、「喜歡這本書／這部電影／這張唱片的人常去的小組／關注的活動」、「這個小組的成員也喜歡去XXX（小組）」等關聯方式培養、引導用戶的資訊獲取方式和文化消費習慣，使之前更多根據藝術形式選擇文化產品的「愛搖人」、「觀影人」、「讀書人」的文化群體被分散並基於「品位」、「趣味」等新的分類方式被細分、重組為新的「圈子」／社群，並在此新的「圈子」／社群的基礎上建構出既不同於「官方」、「商業」，又彼此區隔的文化消費習慣和「另類」的生活方式想像⑪。如在豆瓣網搜索「搖滾」這一關鍵字，搜索結果竟達一千多個小組之多。進一步以音樂類型作為關鍵字搜索，在「金屬」這一關鍵字下，除了「Metal 4 Ever」（永遠的金屬樂）這一人數最多

的小組（二千七百多人）之外，尚有按照更細緻的音樂風格劃分的「維京金屬」、「死亡金屬」、「工業金屬」、「新金屬」、「流行金屬」等一百九十多個小組，人數從上千人到幾十人不等。

九〇年代中後期中國搖滾音樂人和搖滾樂受眾的「分流」，直接反映著這一新的歷史時期中國青年群體主體狀態、精神構造方式和文化認同方面的變化。在下文中，我想從這一時期豐富多元，甚而紛亂蕪雜的搖滾圖景中擷取在主體狀態和文化認同方面最富有代表性的幾種搖滾群體／流派／立場，通過對他們的音樂實踐和他們對搖滾的使用方式的考察來折射中國搖滾在九〇年代中期之後發生的變化，及其與新的社會現實之間的關聯。

2　青春的烏托邦：「北京新聲」一代的搖滾實踐

美國文化研究學者L.Grossberg在其以六〇年代美國搖滾樂為對象的研究中指出，搖滾樂不僅是戰後美國青年用以接續其矛盾的歷史感知、構建新的情感認同的一種藝術形式，亦反過來形塑了美國當代流行文化的面貌和脈絡。基於這種判斷，他認為美國的搖滾樂經歷了從過渡文化（a transitional culture，在這裏指青少年文化、青春期文化）向整個文化的過渡轉變（a

culture of transitions）的轉型⑫。在我看來，當搖滾樂遠渡重洋從西方進入中國之後，作為一次「文化移入」的結果，經歷的恰好是一種相反的歷史走向。在中國搖滾樂誕生初期，它在很大程度上都是「整個文化的過渡轉變」的結果，其作為「時代文化」的特徵，要遠遠大於其作為「代際文化」的特徵。而進入九〇年代中後期之後，由成立於一九九七年的摩登天空唱片公司和同一年舉辦的「北京新聲」運動共同催生出的、以「新褲子」、「地下嬰兒」、「麥田守望者」、「花兒」、「超級市場」等樂隊為代表的「北京新聲下的蛋」，以及在一九六～一九九七年間以「嚎叫俱樂部」酒吧為「大本營」的「無聊軍隊」⑬的出現，中國搖滾才真正具備了 Grossberg 所說的「過渡文化」（青春期的文化）的這一面向。

儘管從崔健到張楚、竇唯，中國搖滾的自我表達經歷了從「公共話語」到「私人話語」的蛻變，我們卻依然可以在他們之間看到一種延續和承傳的關係。他們所建構出的主體，基本上還是一個男性的、成年人的、知識份子式的或文人式的主體。這是一個具備現實反思的能力和意願、標舉精神的獨立性、強調精神玩味的價值，並不斷為自我尋找存在依據的主體。與之相比，「北京新聲」這一批搖滾音樂人建構出的是一個沒有能力也沒有意願對歷史和現實進行反思、徹底拒絕「崇高」和一己的精神玩味、以抵抗「成人世界」為其主要特徵的主體。在他們那裏，搖滾真正變成了一場丹尼爾・貝爾所說的「孩子們發動的十字軍遠征。其目的無非是要打破幻想與現實的界線，在解放的旗幟下發洩自己生命的衝動。」⑭

在〈這麼早就回憶了〉一文中，李皖曾經以「城鄉結合部」概括了「生於六〇年代」一代人精神特質的一個面向，在他看來，這代人「棲身的童年和少年，因為抓革命促生產家長無暇，和教育要革命的學制鬆散，而成了無人過問的野孩子，在樹林、廢墟、野地、田間留下了他一生都不會磨滅的自由自在的好日子，像是城鎮，又像是農村的日子」。⑮與之形成鮮明對照的是，「北京新聲」一代的搖滾音樂人大部分出生於七〇年代末、八〇年代初，他們的精神特質是徹頭徹尾「城市化」的。「城市化」造成的一個重要後果是對時間的觀感的改變。如果說西安人張楚曾經擁有過由「麥子」、「飛鳥」、「螞蟻」、「五穀」、「沙洲」組成的童年和少年世界；「破敗的北京胡同族」竇唯（張釗維語）也曾感受過屬於老北京市井小民的，悠然自得的生活方式，新一代的搖滾音樂人則從一開始面對的就是一個世界已經徹底加速度的時代。他們沒有出生於六〇年代末的搖滾音樂人如張楚和竇唯所感受到的掙扎於「農業時代／工業時代」，本土文明／外來文明、個人體驗／社會規範」⑯兩種向度之間的斷裂感，不會為舊的生活方式的消逝而唱「又拆了連同過去全部都被拆了」（竇唯《拆》）的輓歌，他們對於自身和世界的理解是現在時的、城市化的、單向度的。他們歡迎變化：「你倒是來呀，你倒是快呀／讓一切都去吧／來一個比閃更快吧」（麥田守望者樂隊《頂嘴》），或至少是帶著一種無所謂的態度：「讓一切都來吧／讓一切都去吧／給我個比火更狂吧」（麥田守望者樂隊《犧牲》）。對於自己身處的時代和這個時代賦予自己的感受，他們曾經這樣描述：「瘋狂的

整個社會的結構方式日益以資本主義的方式被重新組織起來的年代，現代文明對個體的壓抑和異化達到了前所未有的程度。他們從沒有過「無人過問」的「自由自在的好日子」，從童年時代就沿著幼稚園—小學—中學—大學的「人生軌道」被納入了既定社會秩序，並被要求相應地承擔起既定的社會角色，「你別無選擇」是這一代人最深切的痛感和苦悶感。他們處於成人世界無時無刻的監督（surveillance）之中，又深切地感受到一種與成人世界的疏離關係。對他們來說，成人世界即意味著純真的喪失和對現有社會秩序的認同。「長大成人」也因此成為了一個被馴化的過程，馴化的結果則往往是躬行起「先前所憎惡、所反對的一切」，而拒斥「先前所信仰、所主張的一切」。因此拒絕成人也就成為了青年的一種普遍心理特徵，儘管往往發生在潛意識層面。「反抗成人世界」的方法之一是建構起一個無憂無慮的純真世界，一個由巨龍和小男孩（《puff, the magic dragon》⑱）、小鳥、白雲、小花貓和藍天白雲（香港 AMK 演唱組）、以及「陽光沙灘海浪仙人掌，還有一位老船長」（《外婆的澎湖灣》）構成的世界。這些世界各地的民謠歌曲的一個共同特徵是，創作者並非歌曲中的主體——一塵不染的兒童，而是即將進入成人世界的年輕人。換言之，這些青春文學／歌曲隱含的都是對純真喪失的懼怕、焦慮和傷感，像村上春樹《舞舞舞》的結尾，主人公結束尋找（成人儀式）之後在一個清晨醒來突然放聲大哭，「為所有已經失去的而哭，為所有尚未失去的而哭」⑲，AMK 在《逝水如斯》中也表達了同樣的焦慮：「但我始終不知道，我失去的總數，我真的不知道，我失去的總

數。」正如Grossberg在對美國青年文化的分析中所指出的，搖滾樂為這些「無處可逃」的青年人提供了一個「轉換」的機制⑳，使他們得以「創造青少年的專屬空間，或在房間裏由音樂圍繞出自己的一片天地」㉑逃離高度組織化的社會肌體，表達他們對成人世界的抵抗和拒絕。

出於這種對未來的焦慮和不信任，他們在拒絕過去／歷史的同時也拒絕了未來：「我們要為明天去做點兒什麼？／我們要為明天去留點兒什麼？／我們要為明天去想些什麼？／可明天明天到底有點兒什麼？／有點兒什麼？」（無聊軍隊・69《明天》）。他們希望時間永遠停留在此時此刻：「樓下前臺的鐘／早已停止了轉動／東京，倫敦，巴黎，New York／世界為我而凝固」（新褲子樂隊《傷心招待所》），永遠不會長大（「我們又回到了18歲／我想就這樣／永遠不再走」（新褲子樂隊《18歲》），於是他們用音樂建構出一個擺脫了過去也抽離了未來的現在時的「真空」世界，一個「青春的烏托邦」。

在「北京新聲」這一批樂隊中，麥田守望者樂隊在建構「青春的烏托邦」上表現出了最大的自覺。這種自覺首先在樂隊的名字中體現出來，樂隊的名字來自於 J.D. 塞林格的同名小說。塞林格在小說中寫到：「我老是在想像，有那麼一群小孩子在一大塊麥田裏做遊戲。幾千幾萬個小孩子，附近沒有一個人——沒有一個大人，我是說——除了我。我呢，就站在那混帳的懸崖邊。我的職務是在那兒守望，要是有哪個孩子往懸崖邊奔來，我就把他捉住——我是說孩子們都在狂奔，也不知道自己是在往哪兒跑，我得從什麼地方出來，把他們捉住。我整天就幹這

樣的事。我只想當個麥田裏的守望者。」㉒塞林格「守望麥田」的目的，就是維持一個未受成人世界污染的、純淨的孩子的世界。除了樂隊的名字以外，另一個對「垮掉的一代」致敬之處是歌曲《在路上》，與標榜「永遠年輕、永遠熱淚盈眶」的美國垮掉派代表作家傑克‧凱魯亞克的代表作同名。於是，借助從英國舶來的音樂形式（朋克樂），和從美國舶來的的意識形態（「垮掉的一代」），麥田守望者在歌曲《綠野仙蹤》中開宗明義地表明了建構「烏托邦」的意圖：「嘿！你來吧來吧來參加，我們的烏托邦／我們穿過大街走小巷，直到一片金黃／哦我們迎著太陽，一邊走一邊唱／我們沒呀沒主張，也不需要新衣裳／森林田野和海洋，任由我們徜徉／哦我們的隊伍，不需要武裝／神彩飛揚我們唱，走過每一片陽光／我們有張張笑臉龐／哦，快樂咦喲嘿／我們的隊伍向太陽／來吧分享這一份無恙／嘿！我們啦啦！我們嘿嘿嘿／我們形而上，我們向太陽，我們的烏托邦。」

「我們沒主張」、「我們形而上」、「不需要武裝」——麥田守望者在這裏宣稱，這個「烏托邦」是以最大限度地遠離一切意識形態為其特徵的。不過事實上，如同任何一個烏托邦一樣，「青春的烏托邦」也有其自身的意識形態，「自我」成為了新的旗幟「我們就是旗幟，我們熱血沸騰映紅天空」（麥田守望者樂隊《我是……》），「身體」也就隨之成為了新的神話。當君特‧格拉斯在《鐵皮鼓》中賦予了他的主人公以身體停止生長的超能力時，他用這個著名的文學形象揭示出了「身體」在對成人世界的抵抗中的關鍵作用。福柯在

《規訓與懲罰》中揭示了肉體成為權力馴順的對象和目標的過程，儘管福柯在此的論述對象是十八世紀「馴順的肉體」，但他同時指出「在任何一個社會裏，人體都受到極其嚴厲的權力的控制。那些權力強加給它各種壓力、限制或義務」㉓。對身體的壓抑從來都是一種銘刻方式，一種將社會規範加諸個體的方式。這些「青春的烏托邦」的構建者，要從社會的馴化中解放出一個無拘無束的的身體，「無聊軍隊」的歌詞就是一個典型的例子：

終於有一天　我們不再這樣下去

不想逃避

於是快抓緊時間　準備一切

享受無聊　快來吧！

參加這個無聊軍隊

這裏會使你很愉快

一起來！參加這個無聊軍隊

——《無聊軍隊》

我總要去一個開心的地方　它的名字是嚎叫俱樂部

在每次晚上演出的時候　總有一些漂亮的色果

你可以和她們隨便聊天　想要帶走要靠你自己

也可以玩的非常高興　聽聽自己喜歡的音樂

一起到這裏來　沒有人不痛快

一起到這裏來　沒有人被冷落

大家來

唱吧　跳吧　笑吧　鬧吧

有人在說　饒了我吧

——《嚎叫俱樂部》

這兩首歌最有趣的地方是它們的歌名，因為事實上聽眾此時已經身處嚎叫俱樂部觀看無聊軍隊的演出（無聊軍隊是在嚎叫唱片公司旗下四支朋克樂隊的總稱，他們演出的固定場所是「嚎叫俱樂部」酒吧），因此這兩首歌也就帶有了強烈的「自我指涉」和「詢喚」的意味。「色果」（一種搖滾樂中的「切口」，它譯自英文groopie，指那些迷戀搖滾樂並願意與搖滾樂手發生性關係的漂亮女孩）與「唱吧、跳吧、笑吧、鬧吧」所構成的是一個身體狂歡的美妙圖

景，身體本身成為了意識形態，並對受眾的主體進行了詢喚。「你的一切意識和想像都被匯集到你的身體上，你只有這個身體，你屬於（就是！）這個身體……在這裏，青春就意味著身體擺脫了禁忌和意識之後的自我沉醉。」㉔

身體成為新的意識形態，它既是目的也是手段。它用以對抗的是現存話語體系背後蘊含的權力關係。出於對這種話語體系的懷疑，「北京新聲」一代在很多歌曲中表達了對表達本身的不信任和拒絕，以及在表達過程中的無能感：

我們總有一些好的想法，在我臨睡之前它才出現
好了不要再想其他的事情，只要我們覺得真的想笑
我需要更快樂，請再多一些，我需要更快樂
稀里糊塗之間我想到了什麼，總在為些事情做些掙扎
好了不要再想其他的事情，只要我們覺得真的想笑

我真的有一個小秘密，這個秘密誰都別想知道
不知不覺新的想法又來了，所以我現在開始說著說著就飛了

——《更快樂》

飛，我們一起飛，還要繼續飛，我們一起飛

我每天都在聽著這些歌，可是我根本不懂的它的意思

我每天都在想兩件事，這樣我可以每天待著待著混到兩千年

飛，我們一起飛，還要繼續飛，我們一起飛

——《讓我的小秘密混到二千年》

在這兩首歌中思考、表達和解讀都被懸置和延宕了，在提到「我們總有一些好的想法」「稀里糊塗之間我想到了什麼」之後，「想到」的內容順理成章應該是接下來敘述的對象，然而接下來的竟是「好了不要再想其他的事情」，這裏表達的是對「思考」的懸置；「我真的有一個小秘密」，作為流行歌曲中常用的橋段，下面的內容應該是把「秘密」公之於眾，而接下來的「這個秘密誰都別想知道」不啻為對「表達」的拒絕和狠狠嘲笑；「我每天都在聽著這些歌／可是我根本不懂它的意思」既表現了對「解讀」的拒絕和無能感，又暗含著拒絕聽眾對自己的歌詞作出解讀的要求。意義的生成一次次地被中斷、被阻隔，在這裏受眾們無法獲得完整的敘事和有意義的文本，只能在「我需要快樂，請再多一些，我需要更快樂」和「飛，我們一起飛，還要繼續飛，我們一起飛」的召喚聲中陷入到對身體感覺的追求中。

本應訴諸意識的歌詞並沒有停留在意識層面，它很快轉換成一種對身體的刺激，並以身體動

作的形式表現出來。腦濁樂隊一首名為《我不廢話你也別廢話》的歌只有一句歌詞：「我不廢話你也別廢話」，在此，它無疑可以作為拒絕言說，拒絕現存話語系統的一個絕佳例證。

作為「北京新聲」運動的重要策劃人和推手之一的樂評人顏峻，曾經在〈北京新聲，新的肉體和感情〉一文中這樣寫道：「這時代不會給你機會奢談理想，那將是殘酷的，就連理想本身，也因為它的神話色彩而變得難以信任。」在他看來，「北京新聲」所代表的一代搖滾音樂人「沒有背叛理想，他們長大的生活中原本就沒有鬥爭，新朋克、英式搖滾和電子樂的愛人們並不用社會的眼光看待事物，他們擁有自我，擁有個人的眼光」㉕，因此他們「不再崇高，但卻無比真實」㉖。在這裏，顏峻無疑是在試圖為「北京新聲」一代所建構出的這個「自我」進行合法性論證，而這一論證是建立在對「真實」的強調之上的。但是在我看來，這個提法最大的問題是將「真實」看作一種不言自明的、超驗的概念，忽略了這一概念自身隱藏的複雜性和弔詭。美國學者萊昂內爾・特里林在其《誠與真》一書中曾經對「真誠」這一為人們習焉不察的提法進行辨析，將之劃分為「真」（authenticity）與「誠」（sincerity）兩個彼此有別的概念。在特里林看來，「誠」主要是指「公開表示的感情和實際的感情之間的一致性」㉗，或者說，就是「讓社會中的『我』與內在的『自我』相一致」㉘。相比之下，「真」是一個複雜得多的概念，特里林意識到了這種複雜性，因此他在書中並沒有對何為「真」給出一個明確的定義，而是通過與「誠」的比較對之做出了一個相對模糊的界定：「相比於『真誠』，『真

3 市井之聲：子曰樂隊與二手玫瑰樂隊

如果說經由摩登天空唱片公司和「北京新聲」運動推出的一批「新生代」搖滾音樂人代表了九〇年代中後期中國搖滾樂的「國際化」轉向的一面，子曰樂隊和二手玫瑰樂隊則是中國搖滾「本土化」一脈在「後魔岩時期」的領軍人物。這兩支曾被中國「搖滾教父」崔健大力稱讚並推助的樂隊在很多方面有著相似之處。從音樂的角度看，他們都在作為一種西方「舶來品」的搖滾音樂中滲入了濃厚的中國傳統民間音樂（尤其是民間曲藝）的語素：子曰樂隊的音樂中京韻大鼓、河北梆子和天津小調等音樂元素的使用，使他們的音樂被樂評人稱為「有著奇異京味風格的相聲說唱搖滾」、「具有剪紙風格的現代音樂」、「中國的戲劇藝術搖滾」等，二手玫瑰樂隊的音樂中大量東北二人轉的旋律、嗩吶與鑼鼓等器樂元素的運用，為他們贏得了「二人轉搖滾」的稱號；除了音樂上的「民間性」之外，這兩支樂隊在歌詞上都體現出一種強烈的「市井」意識和對「民間」身份的自覺認同。他們的歌詞不再有崔健八〇年代知識份子式的社會責任感和對正面價值的訴求，也不再有張楚、竇唯充滿著文化菁英色彩的自省意識和由此而來的在時代海洋中掙扎的苦悶感。同時，他們又與「北京新聲」一代完全去歷史化、脫社會化

的自我認同有著明顯的不同——歷史和社會現實依然在他們的音樂關懷中佔據著重要的位置，

但他們在處理這些題材的時候選取的卻是一種「小民看戲」㉝的「底層」姿態，充滿了「嬉笑

怒罵」卻往往一針見血的民間智慧。在「大俗」的表象下，他們的音樂又呈現出「雅」的一

面，他們對「民間」和「市井」是既有眷戀和認同，又有批判和省思的。這種介於雅與俗之間

的文化立場，決定了他們的姿態常常游移在迎合與顛覆、撫慰與批判之間，時而陷入尷尬，時

而又難免流露出兩面討巧之嫌。

　　子曰樂隊成立於一九九四年，一九九六年錄製了首張專輯《第一冊》，第二張專輯《第

二冊》於二○○二年發行，在商業上取得成功的同時，兩張專輯也獲得了評論界的眾口交贊，

他們的音樂創作被推舉為「人文搖滾」的先驅和代表者，這裏的「人文」有別於更具現代和西

方意味的「人文精神」，而更多是「歷史人文」的「人文」，指的是子曰樂隊對民間文化的自

覺吸收和借鑒，繼承與轉化。在「子曰」這一含混不清的命名背後，樂隊想從傳統文化那裏召

喚和復生的精神資源究竟是什麼？我的解讀是「禮失求諸野」——在上層社會「禮樂崩壞」之

際，在西方現代性成為一個落實的巨大失望，而以借諸於西方的「人文精神」為旗幟的菁英話

語大舉潰敗的語境下，到民間去尋求精神資源和話語方式，以「江湖」對抗／補闕「廟堂」，

以「野史」顛覆／豐富「正史」。讓長久以來被「文」壓抑的「野」，被「雅」馴化的「俗」，

浮出水面，並藉此提供一種別樣的歷史想像，呈現一派別樣的現實圖景。子曰樂隊的「民間

言。在處理歷史這一題材時他們不是在依循「螺旋式上升」、「曲折中演進」的現代進化論史觀作憂國憂民的批判和省思，而是站在「天下大事，分久必合，合久必分」式的傳統民間歷史觀立場上，將中國現當代歷史的變遷視為一種「改朝換代」和「新舊鼎革」的政權更迭，並力圖呈現出在政治變革和社會動盪中市井小民的生存狀態。在被普遍認為含有隱晦的政治含義的歌曲《大樹》中，「大樹」這一意象明顯是對權力象徵的隱喻：「小時候記得院子中央，有一棵巨大的槐樹／附著無數的刀痕在它斑駁脫表的底部／冬去春來新葉舊枝伴隨三代人樹共處／總以為它一直在支撐著天卻毫不在乎」。在這裏，個人與政黨意志之間的關係不再是如《一塊紅布》中「我感覺你身上有血／因為你的手是熱乎乎」的緊密糾纏，政黨意志（大樹）只是作為市井小民的生活背景存在著，直到歷史的突然轉彎處，「大樹」才真正成為了被「觀看」的對象，才驟然與大樹籠罩下的芸芸眾生發生了關係：「有一天望雲頭錯裂迅速移動不敢想像／閃現著耀眼光頻頻發射可怕的能量／露出了槐樹極端又一棵大樹在枝頂懸掛／歪歪斜斜被雷電擊得搖搖欲墜左右晃蕩」。一種被欺騙感此時才浮出水面：「現在才看到它竟隱含著異端且如此的恐怖」，但值得注意的是，這裏的被欺騙感依然與崔健作品中的被欺騙感不同。在《一塊紅布》和《盒子》中，被欺騙感的產生是出於曾經被信仰的關於自由平等、社會進步等菁英知識份子政治理想的落空，而在《大樹》中，被欺騙感的產生則是由於曾經被許諾的「太平盛世」、「安居樂業」等市井小民的生活理想的落空……「這

個院子的周圍住的都是我至親的家屬／生存到今日全仰仗這株可靠的大樹／、「很多次想知道並記錄它給帶來的安全係數」——院子的居住者／普通民眾曾經仰賴於「大樹」的，是在於它能夠提供的擋風遮雨的蔭庇，一種日常生活的「安全係數」。

出於這種視角，國事、天下事在子曰樂隊的作品中紛紛化為了「門前事兒」。歌曲《門前事兒》講述了一個圍繞著「我家門前的電線桿」發生的故事。電線桿上有五條高壓線，「我」「很早就聽說那兒很危險」，忽然有一天「看到個奇怪」：幾隻麻雀停在了這幾根危險的高壓線上面。在與麻雀的對話中，「我」了解到，麻雀是為了躲避日漸惡化的生存環境（「那兒的空氣已變壞吃什麼都不香」）和潛在的迫害（「莫非莫非是誰在打槍」）來到了這裏，卻對這裏也有潛在的危險（高壓線）茫然不知。在這裏似乎有模糊的政治影射和批判等待明朗，然而接下來麻雀的自述被打斷了：「這時候有個人拍拍我的肩膀／回頭望原來是隔壁的街坊」，於是關於麻雀的故事被擱置了，「它們又唱著跳著」作為一個頗富深意的開放性結尾，將潛在的危險和潛在的政治批判一起從歌曲文本中排除了出去，成為了一個曖昧含混的潛文本。批判的終未成形是由「我」的發言位置決定的：「我」和「隔壁的街坊」一起扮演了純粹旁觀者的角色，這種「作壁上觀」的立場中有著濃厚的北京市民文化的色彩：作為帝輦之下的皇城子民，數百年的政治風雲和權力更迭造就了北京人獨特的見怪不怪、處變不驚的「集體無意識」。這種文化立場決定了子曰的作品的基本格局：嬉笑怒罵，綿裏藏針，在戲謔和諧趣之下總藏著隱

路子很對，我覺得這就是我們要追求的東西」，只是他們走得比子曰更遠，將子曰發乎自然的「民俗」風格演變為了一種更加有策略性的「豔俗」風格。他們非常有意識地吸取了中國當代豔俗藝術的藝術策略和基本語彙。豔俗藝術是在當代藝術領域對世紀之交中國的大眾文化、消費文化和商業文化做出最為及時而直接的回應的藝術流派。他們的基本藝術策略是以對消費主義意識形態的「豔俗」表徵進行模仿、堆疊、誇張、變形的藝術處理達致對其的暗諷。梁龍在訪談中曾經說過：「什麼東西都必須達到極致，俗你也給我俗到極致」，「惡俗的東西搞穿、搞臭，真正的概念才會出現，蒙昧的東西也會少很多。就像享盡浮華之後才能真正看破紅塵，讓心理真正健康。」㉞這種自覺以「俗到極致」的豔俗來對抗惡俗和媚俗的做法在相當程度上是借鑒自豔俗藝術的藝術策略的。可以作為一個佐證的是樂隊首張專輯《二手玫瑰》的封面，畫面的背景鋪滿了玫瑰花，這些玫瑰花的顏色都經過了誇張強化的處理，濃烈刺目的色彩具有強烈的、觸目驚心的衝擊力，花朵的形狀經過變形扭曲，變得像顯微鏡下的連綿不絕的細胞，造成了一種吞噬性的視覺效果。在畫面的上部的五個人物形象更為怪誕：五張一無二致的兒童的臉上卻呈現出與年齡絕不相符的成人表情，他們身著中山裝，面前擺著茶杯、紙筆和會議發言專用的麥克風，位於畫面最左端的兒童臉上一派亢奮，彷彿正在慷慨陳詞。各種相互衝突的元素的並置和混用，使畫面具有了一種極端荒誕、充滿張力的不協調感。這張封面畫本身即可視為豔俗藝術的一個範本。玫瑰花是豔俗藝術最為常用的藝術語彙之一，在羅氏兄弟的《歡迎

的關係這一問題上，二手玫瑰的立場是非常明確的，梁龍曾經這樣評價商業化程度最低的樹村搖滾音樂人：「氣氛都是一樣的，每天見面就是『你吃了嗎？我這都快揭不開鍋了』，太無聊了」㊴。在他看來，商業運作是可以與「藝術良知」並行不悖的：「不管如何包裝、炒作，臺上怎麼玩，寫東西的剎那必須嚴肅、認真，憑著良心去寫」㊵，然而在面對二手玫瑰一部分作品的時候，我們不禁要質疑他們是否真的能把握好「豔俗」與「媚俗」、「商業」與「藝術」之間的平衡。「兩隻小蜜蜂飛在花叢中／飛來又飛去啊愛情一場空／人在江湖飄哪能不挨刀／一刀砍死你啊我砍完砍自己」、「人要是想出名啊／勸你風流別往下流／百姓的眼睛它亮啊／管你跟誰誰搞」（《娛樂江湖》）油滑依舊，潑皮依舊，卻已經很難找到《允許部分藝術家先富起來》、《火車快開》中油滑和潑皮背後的嚴肅和悲哀，而是已經非常符合理查·漢密爾頓對大眾文化部分特徵的界定——「詼諧的、色情的、機智而有魅力的恢宏壯舉」㊶。而「歲月一年年收穫的比醋還酸，幸福像在天上磨磨唧唧不下凡／我說命運吶啊哈／生存吶！啊哈／命運吶！啊哈」（《命運》）「人是那盤中的餐吶／真的是好辛苦啊／萬一是親情吶／萬一是朋友吶／萬一是愛人吶／萬一是自己呢」（《娛樂江湖》）「人生感悟」並不比《劉老根》、《鄉村愛情》等東北題材電視劇借由對「酸甜苦辣人生百味」的呈現所傳達出的市民意識形態更為高明。有趣的是，這首《生存》居然成了二手玫瑰現場點唱率最高的歌曲之一。他們在拍攝歌曲《采花》㊷的ＭＶ的時候，曾經在街上找到「遛彎的大爺、扭秧歌的大媽、小飯店的服

務員」，並告知：「想請你們一起拍個賀歲片，春節的時候電視上要播的」㊸，於是在這首歌的MV中，幾十個「群眾演員」面帶幸福滿足的笑容一起唱著「我願為你唱一首歌／上哪兒找天生的一對兒啊」，梁龍就站在他們中央。拍攝的過程和MV本身呈現出的畫面不禁使我們疑惑這一音樂文本究竟是對庸常人生的誇張和暗諷，還是對庸常人生的讚美；究竟是「利用」了這些群眾演員，還是「代言」了他們；疑惑二手玫瑰究竟是在如他們所說的那樣「把惡俗的東西搞穿、搞臭」，以「豔俗」為武器批判大眾文化，抑或「豔俗」已經成為了他們迎合大眾文化的「新的賣弄」？他們究竟是要「把庸俗和噁心一個勁往下推」，然後在聽眾「笑得最開心的時候送上一記耳光」㊹，還是在商業機制和大眾文化的弄潮中已經初露了對商業和大眾的媚態，以「豔俗藝術」的名義反打了藝術一記耳光呢？

4 兩種表演者：蒼蠅樂隊與頂樓的馬戲團樂隊

蒼蠅樂隊和頂樓的馬戲團樂隊可以被視為對從八〇年代中期到九〇年代中期中國搖滾樂建構出的「搖滾想像」最為自覺，也最為成功的顛覆者和改寫者。如果說崔健、張楚和竇唯都或多或少地讓自身的音樂實踐承擔了一種社會批判、文化批判的職能，其目的是通過這種批判

與自我省思的結合來促成和達致一個更健康、更良好的社會肌體，並使主體在面對外部世界的時候能夠獲得一種更具有能動性、生成性的反應機制，在表面的「解構」背後有相當的建構性和對正面價值的訴求的話，「蒼蠅」和「頂馬」的音樂實踐則是一種純粹的「解構」行為。他們已經不滿足於韓東的《大雁塔》和張楚的《蒼蠅》中通過對日常生活的無目的性的揭示達到對「崇高」的消解和規避的做法，開始著手實踐一種以骯髒、粗俗的人類禁忌語和對猥褻、淫亂的禁忌行為不厭其詳的描寫來達到對「崇高」大肆踐踏和褻瀆目的的「解構」路徑。在「骯髒」這一表面特徵之下，他們的音樂實踐與此前的中國搖滾最大的區別在於，如果說此前的中國搖滾最為重要的意識形態之一是對「真實」——的外部世界——的強調，「蒼蠅」和「頂馬」則從他們的音樂文本中徹底將「真實」放逐出去：他們的作品既非是對「現實真實」的再現，亦非是對「內心真實」的傳達，搖滾樂「自我表達」和「現實表現」的功能被縮減到了最小化，取而代之的是一種能夠提供解構和宣洩快感的「文化表演」。

蒼蠅樂隊對自身所扮演的文化身份有著非常明確的自覺意識，他們音樂的「髒、亂、差」的性質與其說是一種感性認知的表達，不如說是一種帶有明確策略意識的理性選擇。樂隊初組時的成員豐江舟、宋永紅、王勁松和顏磊都畢業於浙江美術學院，宋永紅和顏磊在短暫的「搖滾生涯」之後成為了中國知名的前衛藝術家。他們將當代前衛藝術所具有的觀念藝術和策

他們已經不願也無力再擔負起喚醒社會良知的文化先知或身體力行的垃圾清道夫的角色，他們

聲稱：「這是一個垃圾社會，我們要在垃圾上大肆傾倒垃圾。」他們不想再如何勇那樣「在難

以改變的既定現實中做痛苦的文化碰壁者」㊼，最終由於一種活生生被撕裂的痛苦進入精神病

院，成為了真正的「北京病人」，而是自認為「蒼蠅」一樣的文化帶菌者，忙著在「糞堆耕耘

忙碌」（《蒼蠅》），在荒誕和污穢的現實上增磚添瓦。在我看來，「在垃圾上大肆傾倒垃

坂」與何勇的「垃圾場」之間的意象關聯並非是偶然的巧合，前者是對後者一種有意識的回應

／解構，是主唱豐江舟要通過對已成為中國搖滾「經典之作」的《垃圾場》的挪用和改寫達

到為自身的文化立場大張旗鼓，甚至為中國搖滾「改旗易幟」的文化策略。可以為此一看法提

供佐證的是，與何勇同為「魔岩三傑」之一的張楚的歌曲《蒼蠅》亦是中國搖滾的經典作品

之一，而蒼蠅樂隊在他們的專輯《The Fly I》中也收錄了一首題名《蒼蠅》的歌曲，在這裏我

們可以對這兩首同名歌曲進行以下對比：二者的「蒼蠅」都是對人類生存狀態的象喻性描繪。

張楚的「我不餓可再也吃不飽／腐朽的很容易消化掉／新鮮的又沒什麼味道」背後的邏輯與卡

夫卡《變形記》中通過人變成甲蟲表現異化的生存狀態是一致的，是典型的現代主義文本，彌

漫其中的是深刻的懷疑、失落和焦慮。與之相比，蒼蠅樂隊的文本則是在興高采烈自我陶醉地

大肆解構：「人說事業必須兢兢業業／就像蒼蠅在茅房飛來飛去／人說愛情需要經常調理／就

像蛤蟆在田間蹦來蹦去／人說人生必須奮鬥努力／就像蒼蠅在糞堆耕耘忙碌」。對於無意義的

揭示已變為新的「無意義」的生產。而張楚結尾處的「我在飛的被拍死在飛往紗窗的路上」不乏英勇的悲壯感更是被「我們高呼愛情哇哇／我們歌唱人生嗡嗡」的後現代讚美詩式的狂歡和自娛自樂所取代。因此在我看來，歌曲《蒼蠅》和「在垃圾上大肆傾倒垃圾」的宣言是蒼蠅樂隊向此前的中國搖滾發起的另一次「斷裂」行為，只是比盤古樂隊的《豬三部曲之圈》要更為隱晦，更有策略性。豐江舟曾經提出要「打破規則」、「製造新的美學觀念」，《豬三部曲之圈》只做到了前者，蒼蠅走得更遠，他們在「斷裂」／解構的基礎上，將「髒、亂、差」發展為一種「污穢美學」的美學風格。

法拉奇的名言：「人類尊嚴最美好的時刻依然是我在伯羅奔尼薩斯山上所見到的情景。這不是一座雕像，不是一面旗幟，而是三個希臘字ΟΧΙ，意思是『不』。」曾經被詩人伊沙在《法拉奇如是說》中篡改為：「人類尊嚴最美好的時刻／自然是我所見到最簡單的情景／這不是一座雕像／不是一面旗幟／是我高高撅起的臀部／製造的聲音──／意思是『不』。」㊽蒼蠅樂隊的「污穢美學」使用的是與伊沙大致相似的修辭方式：他們試圖扯掉人類文明的「遮羞布」，把那些被文明社會的語言有意規避或轉換成文雅化的表達方式的日常行為和對象用粗鄙、俚俗的字眼（如「糞堆、茅房、屁、大便、便紙、屁股、肛門、蛆、褲衩、餿的肉」等）擺上桌面，並將這些粗鄙、俚俗的語彙和意象與在既有的文化建構中被認定為「崇高的」、「神聖的」、「形而上」的價值符號關聯起來，從而實現對後者的解構。「有那麼一天我對你

講／我用屁唱了一首情歌／我著實地讓我滿臉通紅／我足足地唱了有五分鐘」（《唱首情歌給你聽》）、「我真希望／笑的不是嘴／而是肛門／我真希望／發硬的／不是屍體／而是拐棍（男性生殖器）」《興奮的不是你》中，愛情、歡笑和死亡這些「神聖能指」被「屁」、「肛門」、「拐棍」紛紛拖下神壇，成為了被肆意嘲弄和戲仿的對象。在《涅槃》中他們走得更遠。「涅槃」不僅是代表「生死輪迴」的佛教用語，更是已經成為「搖滾神話」的nirvana樂隊的中文譯名，而nirvana的音樂風格grunge（「髒搖滾」／「車庫搖滾」）正是蒼蠅樂隊所雜糅的幾種西方搖滾樂風格之一。「蒼蠅」沒有在「涅槃」一詞所關聯的任何一層公共象徵上使用它，而是用「我的屁股下閃出一片曙光／我要帶著滿屋子的大便的芬芳／我涅槃涅槃」的狂言叫囂顛覆了「涅槃」所喚起的讀者的各種期待視野⑲。這是一場放肆的遊戲，更是一次「文化表演」，其背後的心理動因就像他們在《玩火自焚》中唱到的那樣：「如果你還說什麼都無所謂，那就讓我們玩火自焚。」

在「髒」的「造詣」上，蒼蠅樂隊的音樂毫不遜色於他們的歌詞。專輯的封面文案將他們的音樂稱為一種帶有「山崩土解之氣」的「泥石流之音」，專輯的音樂糅合了Punk、Grunge、No-Wave（無浪潮）、Noise（噪音）等諸種帶有強烈顛覆性、破壞性的西方另類搖滾流派。《唱首情歌給你聽》中豐江舟充滿潑皮腔的演唱方式明顯帶有Punk樂隊Sex Pistol（性手槍）主唱Johnny Rotten的痕跡，《做隻禿頭的鳥》貫穿了工業噪音的轟鳴，《The Fly 2》的《引子》

中的嘔吐聲更是直接借鑒自No-Wave樂隊Mars的《78+》。從整體上呈現出一種以嘈雜、混亂、

不協調、失真、噪音為特徵的美學風格。

蒼蠅的「藝術策略」是成功的，在一九九五年前後，他們成為了國內最具爭議性的樂隊，

英國媒體稱他們是「中國第一支最髒最垃圾的超級蒼蠅人」，他們獲得了「繼崔健後獲得海外

媒體主動報導及青睞最多的團體」的「殊榮」，這是他們「前衛藝術家」的理念背景和文化資

本為他們帶來的「收益」。然而他們的音樂實踐也帶有「策略藝術」、「急功近利」的天然缺

陷[50]：如豐江舟自述的那樣，他們的音樂「形式上的東西可能多於內容上的東西」，形式上的

新鮮感過去之後他們並沒有走得很遠（而實際上這「形式」也並不新鮮，相比於杜尚送到美國

獨立藝術家展覽上的那只署名為《泉》的馬桶，蒼蠅樂隊對中國搖滾和當代中國文化的「闖

入」並沒有提出什麼新的理念），樂隊在第二張專輯推出不久後即告解散。另一方面，「蒼

蠅」的音樂實踐也與繪畫、裝置、行為領域的國內其他前衛藝術家面臨著同樣的困境。誠如戴

錦華在對國內的行為和裝置藝術的分析時所指出的：「當中國的先鋒藝術家們的『先鋒』，

『必須』參照西方的『先鋒』邏輯來指認並命名之時，它便必然是一種超越中國社會與藝術現

實的；一種中國視野中不無曖昧感的藝術實踐……它預期中的觀眾並不在近旁，而千真萬確地

遠在『他方』。」[51]「蒼蠅」的「短命」，與其說是因為他們的「先鋒性」過於「超前」，使

他們難以被藝術觀念「落後」的大眾接受，不如說是因為這「先鋒性」脫離了本土的社會現實

和藝術現實的本質規定了他們無法在本土市場扎根結果的宿命。

相比於「蒼蠅」，「頂馬」的「骯髒」和「解構」造詣更為登峰造極。被「蒼蠅」擺上桌面的充其量不過是一些難以啟齒的、被文明社會禁忌的「語詞」，在「頂馬」的文本中卻充斥著被文明社會放逐的行為——亂倫（《婚姻法》）、雞姦（《速食麵》）、獸姦（《陸晨》）、強姦（《想像》）、性虐（《想像》）、瀆神（《陳波切》）……他們在音樂中建構了一個如薩德／帕索里尼的《索多瑪的一二〇天》般充滿性與暴力、猥褻與淫亂，以敗德為美德的世界。另一方面，「頂馬」的「戲仿」功夫也做得比「蒼蠅」更足，如果說蒼蠅的「戲仿」背後還時有「闖入」和「顛覆」的意圖在隱現，「頂馬」的「戲仿」則變成了純粹的「惡搞」——如伊哈布·哈桑所說：「反諷成為激進的、自我消耗的遊戲。黑的畫布或黑的書頁。」靜默，還有黑色幽默，荒誕喜劇，瘋狂戲擬⑤。於是在《你上海了我，還一笑而過》中他們惡搞了那英的《你傷害了我，還一笑而過》；在《嗯巴之歌》中他們惡搞了姜文的《陽光燦爛的日子》；在《陳波切》中他們惡搞了佛教音樂；在《攻佔上海馬戲團》中他們惡搞了電影《董存瑞》；他們不僅惡搞大眾文化和官方文化，還惡搞菁英文化和搖滾本身，《速食麵》中「你不讓我方便」是對盤古樂隊「你不讓我搖滾」的惡搞，他們甚至用「點燃根火柴它最方便，扔到了身上，轟的一下。喔，喔，好方便啊」惡搞了蒼蠅樂隊的《涅槃》。他們的第二張專輯的題名——《蒂米重訪零陵路93號》則一口氣惡搞了Bob Dylan的《重訪61號高速公

路》，于堅的「尚義街5號」和鮑家街43號樂隊。他們甚至惡搞自己，在專輯《蒂米重訪零陵

路93號》中收錄的歌曲《撒旦啊，撒旦》中，他們用「衲（你們）永遠年輕／衲（你們）永遠

倔強（你們）永遠純潔／麼（沒）人好（可以）消滅衲（你們）／衲（你們）咯（這）幫

戀卵（白癡、蠢人）」惡搞了他們曾讓很多人感動落淚的早期作品《向著橘紅色的天空吶喊》

（「我們永遠的年輕／我們永遠的倔強／我們永遠的純潔／沒有人能消滅我們／沒有人能消滅

我們」）。

　　「頂馬」「解構」的徹底性還體現在對文本深度模式的完全消解之中。無論是伊沙的〈法

拉奇如是說〉還是「蒼蠅」的《唱首情歌給你聽》，都是通過顛覆能指和所指之間的固有意義

／公共意義來達到「解構」的效果，而能指和所指之間意義生成的機制本身並沒有遭到破壞。

另一方面，在藝瀆神聖、解構崇高的同時，「蒼蠅」的幾乎全部歌詞又都吊詭地具有強烈的抒

情詩風格：「屋外的涼風正在徐徐的吹過　徐徐的吹過／這兒的一切都顯得如此的安靜」「火

柴帶著便紙慢慢地在燒／一切都顯得如此的安靜」——在（形式的）抒情與（內容的）反抒

情、詩意與污穢的交織中，存在著一種非常微妙的張力，並因此獲得了一種（也許是事與願違

的）文本深度。與之相比，「頂馬」的歌詞則呈現出一種大雜燴般的「馬戲團雜耍」風格——

或弗里德里克・詹姆遜所謂的「精神分裂式的文化語言」風格。在他們的文本中，能指與所指

之間意義生成的機制遭到了徹底的破壞，他們的歌詞是一場能指的狂轟濫炸：「我在方便」、

「我打開我的方便法門」、「真的太方便了」中「方便」這個能指分別有三個所指，而在「拉出來最方便」中「方便」一詞既可以做「排泄」，也可以做「容易」來解讀。在這裏試圖為每個能指找到其匹配的所指無異於刻舟求劍。在「強姦也方便／誘姦也方便／生煎也方便／小籠也方便」中因著「煎」與「姦」的諧音進行著一種峰迴路轉的腦筋急轉彎式的文字遊戲。而「方呀方的便，圓呀圓也便／長呀長的便，短呀短也便」則更是徹底的不知所云。在語言自身的無限繁衍中，文本的轉喻世界消失了，文本的深度模式也從而被徹底地消解。比之歌詞，更能體現「頂馬」的「馬戲團雜耍」風格的是他們的現場演出：手鼓、手鈴、豎笛、木魚、電喇叭、皮帶等「樂器」輪番上陣。在舞臺上他們時而扮演中年女性街道幹部，時而扮演號召聽眾一起跟唱的流行歌手，時而扮演甩頭砸吉他的金屬樂隊，時而唱到一半突然開始播放迪斯可舞曲，並扔下話筒跑到台下跳舞。他們樂不可支地在舞臺上扮演一切，除了自己。

也許「頂馬」患上的是馬林內斯庫所說的「頹廢欣快症」——通過「理智上的遊戲態度，搗毀偶像，對不嚴肅性的膜拜，神秘化，不雅的惡作劇，故意顯得愚蠢的幽默」[53]，他們獲得了一種「搗亂」和「攪局」的快感。但我認為，在這種表面的「欣快症」背後的，是一種對現代文明的極端不滿和絕望，以及對現代文明之中主體處境極端悲觀的認識。在一次訪談中，樂隊主唱陸晨曾透露樂隊名稱「頂樓的馬戲團」來自於卡夫卡的短篇小說《在馬戲場頂層樓座上》。《在馬戲場頂層樓座上》和伯格曼的電影《第七封印》。《在馬戲場頂層樓座上》是卡夫卡最短的一篇小說，其中

並沒有提供太多可供解讀的線索，但我們可以從《一份致某科學院的報告》中管窺「馬戲團」這一意象在卡夫卡的文學世界中的象徵意義，在這篇寓言體的小說中，卡夫卡模擬一隻猴子的口吻寫下如下的句子：「……我馬上意識到在我面前只有兩種可能性：要麼去動物園，要麼去雜耍劇院。我沒有猶豫。我對自己說，竭盡全力去雜耍劇院；這是出路；動物園不過是一個新籠子；你一進那兒，就算完了。」

回答：「要知道，《第七封印》中的夫妻馬戲團是唯一沒有在最後被死神帶走的人物，你說我們會結束嗎？」[55]——在「頂馬」看來，在現代文明壓倒一切的異化力量面前，主體的選擇其實是非常有限的：其下者，被關進動物園／被死神帶走，連表面的、形式上的自由都被剝奪，其上者，則能夠以「馬戲團」的雜耍表演獲取一種「無處不在桎梏之中」的自由。在訪談中陸晨曾說：「我看到太多的人被自己折磨著，消耗著，卻不知兇手為誰。這是最讓人難過的——自己被自己消滅，而自己卻束手無策」[56]，「馬戲團」的表演，正是為了避免「自己被自己消滅」的結局的一種「向死而生」的選擇。也正是出於這種悲觀的認識，他們才會在音樂中將現代社會人類生存狀況的「卑瑣」本質放大到一種荒誕和瘋狂的程度，用「搖滾版」的《索多瑪的一二〇天》不斷挑戰和冒犯文明社會的底限，而這種冒犯既非單純的反思批判，亦非單純的沉瀣一氣，而是呈現出一種二者兼而有之的曖昧狀態。《索多瑪的一二〇天》的原作者薩德是一個真實世界中的愉虐戀者和穢行的實踐者，他對妓女和女僕的性虐、群交和雞姦行為曾把他

[54] 在訪談中被問及樂隊是否會一直繼續下去的問題時，陸晨

送進了巴士底獄，如卡爾維諾指出的，在小說中薩德所表現出的情感基調是「極度的欣悅」[57]。而《索多瑪的一二〇天》的電影所表現出的情感基調則是徹骨的絕望和厭憎，導演帕索里尼的意圖是通過對「性」之中蘊含的權力關係的反思來「控訴整個世界的腐化和墮落」[58]。「頂馬」所傳達出的情感則是二者兼有的，是極度的欣快與亢奮和極度的絕望與厭憎的混合體，是一種末日的嘉年華情緒。他們曾在一首亂倫主題的歌中嘯叫著「我真的歡喜那娘啊！／我歡喜死特伊了！／那娘我真的老歡喜啊！／真的老歡喜啊！／可是那些B樣子太讓我難過啦／太讓我難過啦」的絕望侵蝕的「虛張聲勢的狂喜」。在這種「末日的嘉年華」之中，主體呈現出的是一種破碎的、分裂的精神狀態。

另一方面，「頂馬」對於「藝術」和「藝術家」處境也持一種悲觀的認識。在他們「不分高低貴賤」的戲擬之中彌漫著一種強烈的反菁英主義的傾向，是對現代主義／菁英主義「純粹的」、「自律的」藝術觀念的反動。對「藝術自律」的否定的另一面是對「藝術家」身份的反省和不信任。在吳文光拍攝於一九八八年的紀錄片《流浪北京》中，五位受訪藝術家都認為藝術的「自律性」可以賦予「藝術家」一種游離於主流體制之外，保持精神獨立性和人格完整性的可能性，因此他們紛紛辭去了自己「體制內」的，可以帶來穩定的收入來源和生活基本保障的工作，選擇了「自由藝術家」的身份和一種「波西米亞」式的生活方式。而如本書前幾章所分析的，這一看法也被部分「早期」搖滾音樂人所持有和實踐。但「自由藝術家」身份

的選擇並不意味著「自由」的真正獲得。《流浪北京》中的受訪者之一張夏平（女）曾表達過「寧可賣身也不賣畫」的決絕，但之後因精神崩潰被送進安定醫院，並於一九九○年嫁給了一個奧地利人，定居也納。事實上，除牟森和高波之外，紀錄片中的另外三個人都以與外國人結婚的方式定居海外，而高波也於一九九○年二月接受法國「觀察」圖片社邀請去法國訪問並定居巴黎。對此，導演吳文光曾說：「也許某種東西要結束了，就想把它拍下來。沒想到，過了一兩年真的結束了，隨之而來的九○年代是嶄新的一個年代。」——五個受訪者多多少少被現實「招安」的結局，不僅是部分中國當代青年在「自由藝術家」這一身份上所寄予的精神獨立性和人格完整性夢想的破產，也象徵著八○年代理想主義泡沫的破碎。在《流浪北京》拍攝的十餘年之後，今天的「自由藝術家」早已不再在「賣身」或「賣畫」之間作哈姆雷特式的痛苦抉擇，「藝術」在很大程度上變成了一種能夠幫助他們躋身於全球藝術市場的文化象徵資本。中國搖滾也面臨著同樣的處境。同為八○年代「自由藝術家」的劉索拉曾經在訪談中講述了這樣一段經歷：「我那時以為搖滾樂是反叛，寫了那麼多搖滾樂，到了英國，電視臺採訪時問我：我們英國人都不玩兒搖滾樂了，因為它不過是娛樂音樂，你怎麼還拿搖滾樂當文化？我們當時真可憐，應該大聲疾呼：我是他媽的中國人！別對我要求太苛刻！」[59]今天，劉索拉所描述的這種「文化移入」時的「錯位」在很大程度上已經隨著全球化的進程被消弭，被填平。

中國當代的很多搖滾音樂人已經或如「蒼蠅」那樣寄希望於海外市場，或如「二手玫瑰」那樣

① Andreas Steen, 「Sound, Protest and Business: Modern Sky Cp, And the New Ideology of Chinese rock」, in *Berliner China-Hefte*, No.19, Oct. 2000,p.40-64.

② Joroen De Kloet, 「Rock in a Hard Place: Commercial Fantasies in China」s Music Industry」, in Stephanie Hemelyrk Donald, Michael Keane, and Yin Hong (ed.) *Media in China: Consumption, Content, and Crisis*, RoutledgeCurzon,2002. p.93-104.

③ Andrew F. Jones, *Like a Knife: Ideology and Genre in Contemporary Chinese Popular Music*, Cornell East Asia Series Vol.57, Cornell University, 1992.

④ Nimrod Baranovitch, *China's new Voices: Popular Music, Ethnicity, Gender, and Politics, 1978-1997*, University of California Press.

⑤ 李皖：〈中國搖滾三十年〉，《天涯》，2009年第2期，第162-169頁；〈搖滾樂的失語症〉，《天涯》，1996年第1期，第101-103頁。

⑥ Qian Wang, *The Crisis of Chinese Rock in the mid-1990s: Weakness in Form or Weakness in Content?* University of Liverpool,2007.

⑦ 1998年夏天，南京作家朱文做了一份名為〈斷裂〉的問卷，並寄給了70位約同年齡段的作家。這一問卷及其答案以〈斷裂：一份問卷與五十六份答案〉為名在1998年9月的《北京文學》上發表。同時發表的還有韓東的〈備忘〉。

⑧ 何鯉：〈搖滾「孤兒」——後崔健群描述〉。王蒙主編：《今日先鋒》第5輯，生活·讀書·新知三聯書店1997年版，第84頁。

⑨ 何鯉：前引文，第84頁。

⑩ 以上資訊來自豆瓣網首頁。www.douban.com。

⑪ 如近年來作為一種社會現象和生活方式的「宅文化」的興起，「宅人」賴以獲取其「另類」生活方式想像的資源是日本動漫、繪本、電玩遊戲、桌面遊戲（boardgame）等。

⑫ L.Grossberg, *We Gotta Get Out of This Place: Popular Conservatism and Postmodern Culture*,NY & London: Rougledge.1992.p. 179.

⑬ 「無聊軍隊」包括了69、反光鏡、腦濁、和Anarchy Boys幾支樂隊，他們曾以北京語言文化大學意籍留學生Tina於97年初自行印發的一本地下朋克雜誌的刊名「無聊軍隊」自稱，並於1999年出版同名合輯。「無聊軍隊」與經由「北京新聲」運動直接推出的一批樂隊都以朋克樂為主要音樂形式，他們在代際、地域、開始音樂活動的時間、音樂風格和主體意識等方面顯示出

⑭〔美〕丹尼爾·貝爾著：《資本主義文化矛盾》，趙一凡、蒲隆、任曉晉譯，生活·讀書·新知三聯書店1989年版，第37頁。

⑮李皖：《這麼早就回憶了》。見李皖著：《我聽到了幸福》，生活·讀書·新知三聯書店2003年版，第22頁。

⑯李皖：前引文，第23頁。

⑰許暉：《東方藝術》，1996年第3期，第32頁。

⑱60年代演唱組合Peter·Paul and Mary的代表作，描寫一個小男孩和一條巨龍的友誼以及巨龍離去，小男孩在失落中長大成人的故事。三個作者在吸食迷幻藥後共同創作了這首歌並傳唱一時，而這個故事中最傷感的部分是三個作者在多年以後為這首歌的版權問題發生爭執，成為對抗拒成人的一個無奈的反諷。

⑲〔日〕村上春樹著：《舞舞舞》，林少華譯，上海譯文出版社2003年版，第501頁。

⑳L.Grossberg, We Gotta Get Out of This Place: Popular Conservatism and Postmodern Culture,NY & London: Rougledge.1992.p. 179

㉑L.Grossberg, ibid. p. 179.

㉒〔美〕J.D.塞林格著：《麥田裏的守望者》，施咸榮譯，譯林出版社2007年版，第161頁。

㉓〔法〕蜜雪兒·福柯著：《規訓與懲罰》，劉北成、楊遠嬰譯，三聯·生活·新知三聯書店2003年版，第155頁。

㉔肖鷹：《青春亞文化論》，《藝苑》，2006年第5期，第8頁。肖鷹在此的論述對象是迪斯可舞廳，但我認為它對於搖滾樂現場演出同樣適用。

㉕顏峻：《北京新聲，新的肉體和感情》。見顏峻著：《内心的噪音》，外文出版社2001年版，第208頁。

㉖顏峻：前引文，第207頁。

㉗〔美〕萊昂内爾·特里林著：《誠與真──諾頓演講集·1969-1970年》，劉佳林譯，鳳凰出版傳媒集團有限公司2006年版，第4頁。

㉘〔美〕萊昂内爾·特里林著：前引書，代譯序，第2頁。

㉙〔美〕萊昂内爾·特里林著：前引書，第12頁。

㉚這種「自身的鏡像神話」性質在麥田的守望者的《覺醒》中體現得最為明顯，歌詞如下：讓我徹底安靜／好像社會離我已遠／不再有語言／也不再有人煙／我要對著大自然微笑／對著山去呼喚／使我只能聽得見風聲／和我的回聲。

㉛剛出道時的花兒樂隊平均年齡只有16歲左右，是中國内地第一個未成年樂隊。主唱兼吉他手大張偉只有14歲，鼓手王文博15

歲，年齡最大的貝斯手郭陽當時也不過19歲。

32 崔健、周國平著：《自由風格》，廣西師範大學出版社2001年版，第39頁。

33 李皖：《中國搖滾三十年》，《天涯》，2009年第2期，第165頁。

34 二手玫瑰樂隊訪談：《二手玫瑰：豔俗是我們的哲學》，新浪網 二手玫瑰演唱會專題，2010年2月見於http://ent.sina.com.cn/ p/ii/2003-04-10/21139144222.html。

35 李皖：《男或女，二人轉或搖滾》。見李皖著：《五年順流而下》，南京大學出版社2007年版，第76頁。

36 李皖在《男或女，二人轉或搖滾》一文中曾將二手玫瑰的「音樂表情」概括為「戲諷」和「譏諷」，但在筆者看來，用「暗諷」來概括二手玫瑰的音樂氣質可能是更為恰切的。

37 有趣的是，中國當代豔俗藝術本身就經歷了一個「偷樑換柱」的過程，豔俗藝術在西方的代表藝術家傑夫‧昆恩斯（Jeff Koons）的反諷對象是美國中產階級的生活方式與審美趣味，而中國當代豔俗藝術家則討巧地借用了這種方式並轉換為對中國「農民式的暴發趣味」的反諷。這種「移植」中的「概念偷換」曾為他們招致了不少批評。

38 李皖：《中國搖滾三十年》，《天涯》，2009年第2期，第164頁。

39 二手玫瑰樂隊訪談：《二手玫瑰：豔俗是我們的哲學》，新浪網 二手玫瑰演唱會專題，2010年2月見於http://ent.sina.com.cn/ p/ii/2003-04-10/21139144222.html。

40 二手玫瑰樂隊訪談：前引文，前引網址。

41 【美】丹尼爾‧貝爾著：《資本主義文化矛盾》，三聯書店1989年版，第120頁。

42 《採花》歌詞如下：有一位姑娘像朵花啊／有一個爺們兒說你不必害怕／一不小心他們成了家／生了個惠子一起掙扎／從前的理想看來挺可怕的／愛情能當飯吃會更偉大呢／為了能有個新鮮的明天／我再也聽不懂你說的是啥／我說呀姑娘你別害怕／有誰會總像一隻花啊／我願為你唱一首歌／上哪兒趕天生的一對兒啊。

43 二手玫瑰樂隊訪談：《二手玫瑰：豔俗是我們的哲學》，新浪網 二手玫瑰演唱會專題，2010年2月見於http://ent.sina.com.cn/ p/ii/2003-04-10/21139144222.html

44 一手玫瑰樂隊訪談：前引文，前引網址。

45 蒼蠅樂隊紀錄片：Beijing Underground Sound: The Fly，未正式發行。2010年3月見於http://v.youku.com/v_show/id_XMjgxMTQwMzI=.html。

46 蒼蠅樂隊紀錄片：前引視頻，前引網址。

㊼ 何鯉：〈搖滾「孤兒」──後崔健群描述〉。王蒙主編：《今日先鋒》第5輯，生活・讀書・新知三聯書店1997年版，第87頁。

㊽ 伊沙：〈法拉奇如是說〉。見伊沙著：《伊沙詩選》，青海人民出版社2003版，第169頁。

㊾ 何鯉：〈搖滾「孤兒」──後崔健群描述〉。王蒙主編：《今日先鋒》第5輯，生活・讀書・新知三聯書店1997年版，第85頁。

㊿ 參見李皖：〈蒼蠅・預謀・闖入・文化策略〉，《我聽到了幸福》，生活・讀書・新知三聯書店2003年版，第129-135頁。

�51 戴錦華：〈隱形書寫：90年代中國文化研究〉，江蘇人民出版社1999年版，第245頁。

52 轉引自【美】馬泰・馬林內斯庫著：《現代性的五幅面孔》，顧愛彬、李瑞華譯，商務印書館2002年版，第154頁。

53 【美】馬泰・馬林內斯庫著：《現代性的五幅面孔》，顧愛彬、李瑞華譯，商務印書館2002年版，第134-135頁。

54 轉引自楊波：〈超級畜生〉，2010年3月見於http://blog.sina.com.cn/s/blog_485ba200010005rg.html。

55 許平柯：〈做作得很自然──上海音樂人陸晨訪談〉，2010年3月見於http://www.douban.com/group/topic/5943186/。

56 許平柯：前引文，前引網址。

57 【義大利】伊塔洛・卡爾維諾：《薩德在我們體內》，《世界電影》，1999年第3期，第216頁。

58 【義大利】伊塔洛・卡爾維諾：前引文，第216頁。

59 查建英：《八〇年代訪談錄》，生活・讀書・新知三聯書店2007年版，第382頁。

60 【英】特里・伊格爾頓著：《後現代主義的幻象》，華明譯，商務印書館2000年版，作者序，第1頁。

搖滾中國

以一蹴而就的狀態，「主體」也並非是一種不言自明的自為存在，其達成都是要通過在一個自我、歷史、現實相互交織的坐標系中確立位置而實現的。另一方面，崔健並不將搖滾視為一種「自律」的「純藝術」，而是在自身的音樂實踐之上寄託了一種理想主義的信念，一種對於民族、國家、歷史、社會的強烈責任感。因此對於崔健來說，「反抗」從來不是目的，而既是展開「自我」，從而達致「真實」、「自由」的自我狀態的一種手段，也是通過社會批判和文化批判為整個社會重建正當理性、樹立正面價值的手段。在這個意義上，崔健的全部音樂創作確實可以被視為一種「對立面的藝術」，只不過崔健反抗的對象並不僅僅是主流意識形態和官方話語，而是有的放矢，隨著時代不斷生產出的新的情境和問題，以及相應的，藝術家不斷陷入的新的苦悶感和精神困境而發生變化的。

相比於崔健，在「魔岩三傑」的搖滾實踐中無論是歷史反思的向度，還是公共參與的熱情，都已經大大減弱。前者主要緣於「魔岩」所屬的一代人歷史感的邊緣化和碎片化，使他們缺少了如崔健那樣清理歷史的迫切需要；後者則是由九〇年代初期社會轉型之交精神與物質的較量中，人文知識份子和藝術家的社會參與能量顯示出空前的孱弱和失落的時代困境所決定的。對於「魔岩」一代的搖滾音樂人來說，最為真切的苦悶感是：作為時代中的普通個體，如何處理農業時代與工業時代、本土文明與外來文明、個人體驗與社會規範兩種向度之間的衝突所生產出的斷裂感，並通過音樂實踐為自我「賦能」；以及作為藝術家，如何在搖滾樂迅

速商業化的行業環境中處理搖滾樂「藝術品格」與「商業品格」之間的關係。在「魔岩三傑」中，何勇的音樂實踐是最為激進的。他在其極具破壞性和顛覆性的美學風格之上，發展出一種以「反抗」作為基調的搖滾意識，並開啟了中國搖滾以憤怒、破壞、對抗為核心意識形態的一脈，此後的盤古樂隊、痛苦的信仰樂隊、以及腰樂隊等相當一部分「地下搖滾」的創作都沿著這一路徑展開，並更多地加入了政治對抗的因素，其結果是「反抗」被剝除了正面建構的訴求，成為了目的本身，流於另一種形式的「假大空」，而主體則被閉鎖在一個「反抗的孤島」之中，喪失了獲得歸宿的可能性。張楚和竇唯的音樂實踐中較多的「反抗」的色彩，較多的是自省和與之伴生的懷疑主義的基調。這裏的「自省」既包括對作為時代普通個體的自我的反省，也包括對作為一種公共話語的「搖滾神話」的反省和懷疑。他們的創作逐漸由集體代言、時代肖像式的公共話語，轉向對個體不可通約的生活／藝術經驗的探索和還原，由社會批判和文化批判轉向一己的空間打造和精神玩味。崔健所開啟的搖滾樂的「啟蒙」面向，在「魔岩三傑」這裏已經失落，但對於「真實」和「自由」的自我表達的追求這一「搖滾意識」依然佔據主導，經過與「藝術自律」這一信念的結合，在主體建構的過程中依然擔任著重要的角色。

儘管從崔健到張楚、竇唯，中國搖滾的自我表達經歷了從「公共話語」到「私人話語」的蛻變，我們卻依然可以在他們之間看到一種延續和承傳的關係。他們所建構出的主體，基本上還是一個男性的、成年人的、知識份子式的或文人式的主體。這是一個具備現實反思的能

一 單篇論文

【美】賽門・佛瑞茲著：兩本大書厚葬搖滾先生，張釗維譯，《島嶼邊緣》，第3卷第3期。

楚深：「現代民歌會死亡嗎——『現代民歌』座談會，《時報雜誌》（臺北），第82期。

何鯉：搖滾「孤兒」——後崔健群描述。王蒙主編：《今日先鋒》第5輯，生活・讀書・新知三聯書店1997年版。

李皖：兩本大書厚葬搖滾先生，《讀書》，2002年第8期。

李曉婷；楊擊：挪用與戲仿：對歌曲《南泥灣》意義流變的符號學解讀，《新聞大學》，2006年第2期。

梁融：移位的敘述，世界末的迷思——從敘述學角度看大陸搖滾樂歌詞特色一種，《青年研究》，1997年第11期。

劉承雲：中國搖滾「行走者」形象分析，《渝西學院學報》，2002年第3期。

石首：對搖滾的傲慢與偏見，《中國青年研究》，1995年第4期。

唐文明：搖滾，知識份子病與炸彈，《北京大學研究生學志》，1998年第12期。

吳虹飛：中國搖滾：大眾和個人的想像，《海峽》，2003年第12期。

蕭鷹：青春亞文化論，《藝苑》，2006年第5期。

許暉：疏離，《東方藝術》，1996年第3期。

許暉：「孤獨地飛了」：崔健從啟蒙向個人體驗的轉變，《東方藝術》，1999年第9期。

易蓉：遊戲與威脅：對中國搖滾樂的雙重誤解，《青年研究》，2007年第1期。

張閎：現代國家的聲音神話及其沒落。朱大可、張閎主編：《21世紀中國文化地圖‧2005卷》，上海大學出版社2006年版。

張曉舟：崔健：全球化時代的中國雜種。朱大可、張閎主編：《21世紀中國文化地圖‧2005卷》，上海大學出版社2006年版。

張新穎：中國當代文化反抗的流變：從北島到崔健到王朔，《文藝爭鳴》，1995年第3期

張旭東：語言‧詩歌‧時代──關於當代中國文學的創造力的對話。見張旭東著：《紐約書簡》，上海書店出版社2006年版。

趙勇：崔健的搖滾樂與反抗的流變史，《書屋》，2003年第1期。

二　學位論文

傅菠益：宣洩的儀式：中國大陸搖滾樂的音樂人類學研究，中國藝術研究院音樂學：民族音樂學專業，博士論文，2008年。

【臺灣】徐楓惠：從九〇年代地下搖滾樂看臺灣另翼搖滾主體性的指涉，臺灣南華大學美學與藝術管理專業，碩士論文，2006年。

易蓉：亞文化的本土化研究──以「有中國特色」的搖滾樂為例，首都師範大學文藝學專業，碩士論文，2008年。

趙民：「歌唱」背後的歌唱──當代「兩岸三地」流行歌曲簡史與意義解讀，復旦大學新聞學院新聞學專業，博士論文，2008年。

三 中文研究著作及譯者

【美】安德魯‧鐘斯著：《留聲中國——摩登音樂文化的形成》，宋偉航譯，臺灣商務印書館股份有限公司2004年版。

【美】查理‧布朗著：《搖滾樂的藝術》，林芳如譯，臺北：萬象圖書公司1993年版。

【美】丹尼爾‧貝爾著：《資本主義文化矛盾》，趙一凡、蒲隆、任曉晉譯，生活‧讀書‧新知三聯書店1989年版。

【美】迪克‧赫伯迪格著：《亞文化：風格的意義》，陸道夫、胡疆鋒譯，北京大學出版社2009年版。

【美】赫伯特‧馬爾庫塞著：《愛欲與文明：對佛洛德思想的哲學探討》，黃勇、薛民譯，上海譯文出版社1987年版。

【美】萊昂納爾‧特里林著：《誠與真：諾頓演講集，1969-1970年》，劉佳林譯，江蘇教育出版社2006年版。

【美】馬泰‧卡林內斯庫著：《現代性的五副面孔》，顧愛彬、李瑞華譯，商務印書館2002年版。

【美】莫里斯‧迪克斯坦著：《伊甸園之門——六〇年代的美國文化》，萬曉光譯，鳳凰傳媒出版集團、譯林出版社2007年版。

【美】賽門‧佛瑞茲著：《搖滾樂社會學》，彭倩文譯，臺北：萬象圖書股份有限公司1993年版。

【美】約翰‧菲斯克著：《理解大眾文化》，王曉鈺、宋偉傑譯，中央編譯出版社2001年版。

【法】亨利・斯科夫・托爾格著：《流行音樂》，管震湖譯，商務印書館1997年版。

【法】賈克・阿達利著：《噪音：音樂的政治經濟學》，上海人民出版社2000年版。

【法】蜜雪兒・福柯著：《規訓與懲罰》，劉北成、楊遠嬰譯，北京三聯書店2003年版。

【法】皮埃爾・吉羅著：《符號學概論》，懷宇譯，四川人民出版社1988年版。

【英】阿蘭・斯威德伍德著：《大眾文化的神話》，馮建三譯，北京三聯書店2003年版。

【英】安吉拉・默克羅比著：《後現代主義與大眾文化》，田曉菲譯，中央編譯出版社2001年版。

【英】邁克・費瑟斯通著：《消費文化與後現代主義》，劉精明譯，譯林出版社2000年版。

【英】特里・伊格爾頓著：《後現代主義的幻象》，華明譯，商務印書館2000年版。

【英】約翰・斯道雷著：《文化理論與通俗文化導論》，楊竹山、郭發勇、周輝譯，南京大學出版社2001版。

【德】彼得・比格爾著：《先鋒派理論》，高建平譯，商務印書館2002年版。

【德】彼得・維克爾著：《搖滾樂的再思考》，郭政倫譯，臺北：揚智文化事業公司2000年版。

陳嘉映：《海德格爾哲學概論》，生活・讀書・新知三聯書店1995年版。

陳平原：《當代中國人文觀察》，人民文學出版社2004年版。

沉睡：《智識的絕響：徘徊在空間、時間與創造之間》，社會科學文獻出版社2001年版。

赤潮編：《流火：1979-2005最有價值樂評》，敦煌文藝出版社2006年版。

戴錦華：《隱形書寫：九〇年代中國文化研究》，江蘇人民出版社1999年版。

戴錦華：《書寫文化英雄：世紀之交的文化研究》，江蘇人民出版社2000年版。

方可行：《泥石流本紀：北京搖滾見聞錄》，臺北：萬象圖書公司1996年版。

甘陽選編：《八〇年代文化意識》，上海人民出版社2006年版。

郝舫：《傷花怒放：搖滾的被縛與抗爭》（修訂本），江蘇人民出版社2003年10月版。

郝舫：《將你的靈魂接在我的線路上：大眾文化中的流行音樂》，中國人民大學出版社1993年版。

賀照田：《當代中國的知識感覺與觀念感覺》，廣西師範大學出版社2006年版。

胡永芬：《後解嚴與後八九：兩岸當代美術對照》，臺北：國立臺灣美術館2007年版。

李皖：《聽者有心》，生活・讀書・新知三聯書店1997年版。

李皖：《李皖的耳朵：觸摸流行音樂隱秘的脈絡》，外文出版社2001年版。

李皖：《傾聽就是歌唱》，四川文藝出版社2001年版。

李皖：《五年順流而下》，南京大學出版社2007年版。

李皖：《民謠流域》，江蘇人民出版社2008年版。

李皖：《回到歌唱》，南京大學出版社2009年版。

劉岩：《後現代語境中的文化身份研究》，鳳凰出版傳媒集團2008年版。

陸淩濤；李洋編著：《呐喊：為了中國曾經的搖滾》，廣西師範大學出版社2003年版。

羅鋼；劉象愚（編）：《文化研究讀本》，中國社會科學出版社2000年版。

羅鋼；王中忱（編）：《消費文化讀本》，中國社會科學出版社2003年版。

孟繁華：《眾神狂歡：世紀之交的中國文化現象（修訂版）》，中央編譯出版社2003年版。

王逢振（主編）：《搖滾與文化》，天津社會科學院出版社2000年版。

王嶽川（主編）：九〇年代文化研究》，北京：中央編譯出版社2001年版。

謝少波；王逢振（主編）：《文化研究訪談錄》，中國社會科學出版社2003年版。

顏峻：《內心的噪音》，外文出版社2001年版。

顏峻：《地地下：新音樂潛行記》，文化藝術出版社2002年版。

顏峻：《燃燒的噪音》，江蘇人民出版社2004年版。

顏峻：《灰飛煙滅：一個人的搖滾樂觀察》，花城出版社2006年版。

楊雄；陸新和：《搖滾樂浪潮與中國新生代》；山西人民出版社1994年版。

【臺灣】張鐵志：《聲音與憤怒：搖滾樂可能改變世界嗎?》，廣西師範大學出版社2008年版。

【臺灣】張釗維：《誰在那邊唱自己的歌：臺灣現代民歌運動史》，臺北：滾石文化股份有限公司2003年版。

趙健偉：《崔健：在一無所有中吶喊》，北京師範大學出版社1992年版。

周蕾：《寫在家國之外》，香港牛津大學出版社1995年版。

朱大可：《守望者的文化月曆》，花城出版社2005年版。

四　英文研究論文及著作

Andreas Steen,「Sound, Protest and Business: Modern Sky Co. and the New Ideology of Chinese Rock」, in *Berliner China-Hefte*, No.19.p.40-64.2000.

Andrew F. Jones, *Like a Knife : Ideology and Genre in Contemporary Chinese Popular Music*, Cornell East Asia Series, Vol.57, Cornell University, 1992.

Joroen De Kloet,「Rock in a Hard Place: Commercial Fantasies in China's Music Industry」, in Stephanie

Hemelryk Donald, Michael Keane, and Yin Hong (ed.) Media in China: Consumption, Content, and Crisis, RoutledgeCurzon,2002.

L.Grossberg, *We Gotta Get Out of This Place: Popular Conservatism and Postmodern Culture*, NY & London: Rougledge, 1992.

Nimrod Baranovitch, *China's New Voices: Popular Music, Ethnicity, Gender, and Politics, 1978-1997*, University of California Press,2003.

Qian Wang, *The Crisis of Chinese Rock in the mid-1990s: Weakness in Form or Weakness in Content?* University of Liverpool for the Degree of Doctor in Philosophy, 2007.

Timothy Lane Brace, *Modernization and music in contemporary China[microform] :crisis, identity, and the politics of style* Ann Arbor, Mich. : UMI, 1992.

五 對話、訪談、傳記、資料彙編

北京漢唐文化公司編著：《十年：1986-1996中國流行音樂紀事》，北京：中國電影出版社，1997年版。

崔健；毛丹青：〈飛躍搖滾的「孤島」〉，《文藝理論研究》，1998年第2期。

崔健；周國平：《自由風格》，廣西師範大學出版社2001年版。

崔健口述，朱子峽整理：〈崔健：搖滾十三年——新長征路上的搖滾（之三）〉，載《當代電視》，2000年

崔健、何東：「崔健《非常道》」系列，鳳凰網娛樂頻道，網址如下：
http://ent.ifeng.com/feichangdao/detail_2009_12/20/208143_0.shtml。

第9期。

何勇、張映光：〈十年磨一劍：新京報訪復出後的何勇〉，《新京報》，2004年12月15日。

胡凌雲：〈《造飛機的工廠》——張楚訪談錄〉，《音像世界》，1998年第1期。

胡小鹿：〈張楚：我在一點點地變好〉，《南方週末》，1999年8月13日。

江熙；張英：〈搖滾革命根本就沒有開始過——崔健訪談錄〉，《北京文學》1999年第6期。

金雪航；劉暢：〈專訪「搖滾第一人」崔健：依舊堅硬的藍色骨頭〉，《城市晚報》2005年3與12日。

羅雪瑩：《向你敞開心扉：影壇名人訪談錄》，知識出版社1993年版。

汪繼芳：《最後的浪漫——北京自由藝術家生活實錄》，北方文藝出版社1999年版。

王朔：《我是王朔》，國際文化出版公司1992年版。

王彥祺：韓小蕙主編：《當代歌王》，華夏出版社1989年版。

雪季編著：《搖滾夢尋：中國搖滾實錄》，中國電影出版社1993年版。

吳虹飛：〈寶唯：我總希望結善緣得善果〉，《南方人物週刊》，2008年第34期。

查建英：《八〇年代訪談錄》，生活‧讀書‧新知三聯書店2006年版。

「崔健專訪」，中央電視臺CCTV10台《重訪》欄目，2010年1月17日播出。

「王勇專訪」，中央電視臺CCTV10台《人物》欄目，2006年5月18日播出。

六 音像、影像資料：

（一）音像資料

1 專輯

白天使樂隊：《過去的搖滾》，北京東方影聲公司，1989年。

鮑家街43號：《鮑家街43號》，京文唱片，1997年。

鮑家街43號：《風暴來臨》，京文唱片，1998年。

蒼蠅樂隊：《The Fly > i》，直接流行，1997年。

蒼蠅樂隊：《The Fly > z》，京文唱片，2000年。

豐江舟：《戀愛中的蒼蠅》，直接流行，1998年。

豐江舟：《516份子》，直接流行，2000年。

豐江舟：《黃貨》，盲聾啞學校，2003年。

豐江舟：《七星子》，盲聾啞學校，2006年。

豐江舟：《噪音有害健康》，盲聾啞學校，2006年。

豐江舟：《四分律》，盲聾啞學校，2006年。

豐江舟：《什麼是現代？革命？樣板？》，盲聾啞學校，2006年。

陳勁：《紅頭繩》，大地唱片，1993年。

陳勁：《霧氣裏的昆蟲》，大地唱片，1995年。

崔健：《當代歐美流行爵士DISCO》，中國錄音錄影，1984年。

崔健&七合板樂隊：《同名專輯》，中國旅遊音像，1985年。

崔健：《浪子歸》，滾石唱片，1986年。

崔健：《新長征路上的搖滾》，京文唱片，1989年。

崔健：《一無所有》，可登唱片，1989年。

崔健：《解決》，京文唱片，1992年。

崔健：《85回顧》，中國唱片，1993年。

崔健：《紅旗下的蛋》，京文唱片，1994年。

崔健：《無能的力量》，中國唱片，1998年。

崔健：《給你一點顏色》，滾石唱片，2005年。

崔健：《崔健1986-1996》，京文唱片，1999年。

地下嬰兒樂隊：《覺醒》，京文唱片，1998年。

頂樓的馬戲團樂隊：《頂樓的馬戲團EP》，觀音唱片，2002年。

頂樓的馬戲團樂隊：《最低級的小市民趣味》，Mule唱片，2003年。

頂樓的馬戲團樂隊：《蒂米重訪零陵路93號》，Mule唱片，2006年。

頂樓的馬戲團樂隊：《騎騾仙》，小聲唱片，2008年。

寶唯：《黑夢》，魔岩唱片，1994年。

寶唯：《豔陽天》，魔岩唱片，1995年。

寶唯：《山河水》，滾石唱片，1998年。

寶唯：《希望之光精選集》，滾石唱片，1999年。

寶唯&譯樂隊：《幻聽》，滾石唱片，1999年。

寶唯：《暮良文王》，上海音像，2003年。

寶唯&不一定…《一舉兩得》，北京電視藝術中心音像出版社，2003年。

寶唯：《八段錦》，上海音像，2004年。

寶唯&FM3：《鏡花緣記》，上海音像，2004年。

寶唯：《暮良文王──相相聲》，上海音像，2004年。

寶唯&不一定樂隊：《三國四記》，上海音像，2004年。

寶唯&不一定樂隊：《五鵲六雁》，上海音像，2004年。

寶唯&不一定樂隊：《期過聖誕》，上海音像，2004年。

寶唯&不一定樂隊：《八和》，上海音像，2005年。

寶唯&不一定樂隊：《九生》，上海音像，2005年。

寶唯：《暮良文王──山豆幾石頁》，上海音像，2005年。

寶唯：《暮良文王──祭然品氣國》，上海音像，2005年。

寶唯&FM3：《後觀音》，Lona Records，2006年。

寶唯&不一定樂隊：《水先後古清風樂》，上海音像，2006年。

寶唯&不一定樂隊：《東遊記》（上，下），上海音像，2006年。

寶唯&譯樂隊：《雨吁》，上海音像，2006年。

寶唯&不一定樂隊：《佐羅在中國》，九洲音像，2007年。

寶唯&不一定樂隊：《松阿珠阿吉》，九洲音像，2007年。

寶唯&不一定樂隊：《35651》（EP），非賣品，2007年。

寶唯&不一定&不一樣樂隊：《五音環樂》，樹音樂，2008年。

二手玫瑰樂隊：《二手玫瑰》，藝之棧，2003年。

二手玫瑰樂隊：《玫開二度》，大國文化，2005年。

二手玫瑰樂隊：《娛樂江湖》，大國文化，2006年。

二手玫瑰樂隊：《情兒》，大國文化，2009年。

反光鏡樂隊：《反光鏡》，嚎叫唱片，2002年。

反光鏡樂隊：《成長瞬間》，飛行者唱片，2007年。

反光鏡樂隊：《長大》，飛行者唱片，2009年。

何勇：《垃圾場》，魔岩唱片，1994年。

呼吸樂隊：《呼吸》，Cn Music，1991年。

花兒樂隊：《幸福的旁邊》，魔岩唱片，1999年。

花兒樂隊：《幸福的旁邊 II》，新蜂音樂，1999年。

花兒樂隊：《放學了》，魔岩唱片，1999年。

花兒樂隊：《草莓聲明》，新蜂音樂，2001年。

花兒樂隊：《我是你的羅密歐》，EMI百代，2004年。

花兒樂隊：《Flower Show》，EMI百代，2004年。

花兒樂隊：《花季王朝》，上海步升，2005年。

花兒樂隊：《花天囍世》，EMI百代，2006年。

花兒樂隊：《花齡盛會》，EMI百代，2007年。

麥田守望者樂隊：《麥田守望者》，紅星生產社，1997年。

麥田守望者樂隊：《Save As...》，紅星生產社，2000年。

麥田守望者樂隊：《我們的世界》，太和麥田，2006年。

麥田守望者樂隊：《所有你想要的》，太和麥田，2007年。

麥田守望者樂隊：《Green》，太和麥田，2007年。

唐朝樂隊：《夢回唐朝》，魔岩唱片，1992年。

唐朝樂隊：《演義》，京文唱片，1998年。

唐朝樂隊：《浪漫騎士》，世紀星碟，2008年。

王勇：《往生》，魔岩唱片，1995年。

王勇：《藍調古箏》，有待唱片，1997年。

王勇：《Free Touching》，Noise Asia，2002年。

新褲子樂隊：《新褲子》，摩登天空，1999年。

新褲子樂隊：《Disco Girl》，摩登天空，2000年。

新褲子樂隊：《我們是自動的》，摩登天空，2002年。

新褲子樂隊：《龍虎人丹》，摩登天空，2006年。

新褲子樂隊：《野人也有愛》，摩登天空，2008年。

新褲子樂隊：《Go East》，摩登天空，2009年。

張楚：《孤獨的人是可恥的》，魔岩唱片，1994年。

張楚：《造飛機的工廠》，魔岩唱片，1996年。

周韌：《榨取》，中國火（魔岩授權），1996年。

子曰樂隊：《第二冊》，京文唱片，2002年。

子曰樂隊：《第一冊》，京文唱片，1997年。

左小祖咒＆NO樂隊：《走失的主人》，摩登天空，1999年。

左小祖咒：《左小祖咒在地安門》，嚎叫唱片，2001年。

左小祖咒：《廟會之旅》，摩登天空，2004年。

左小祖咒：《我不能悲傷地坐在你身旁》，Banana獨立發行，2005年。

左小祖咒：《美國》，Banana獨立發行，2006年。

左小祖咒：《你知道東方在哪一邊》（上、下），Banana獨立發行，2008年。

左小祖咒：《走失的主人》（正式版），Banana獨立發行，2009年。

2 合輯

唐朝樂隊、呼吸樂隊等：《90現代音樂會》，上海聲像，1990年。

張楚、唐朝樂隊等：《中國火I》，中國音樂家音像，1991年。

（二）影像資料

1 MV

陸晨、孫孟晉等：《A Hippo Wildly Grinds Its Teeth Bank Side》，Mule唱片，2008年。

侯牧人、張楚等：《紅色搖滾》，北京電影學院音像，2004年。

無聊軍隊：《無聊軍隊》，京文唱片，1999年。

新褲子樂隊、花兒樂隊等：《摩登天空2》，國際文化交流音像，1998。

新褲子樂隊、清醒樂隊等：《摩登天空1》，摩登天空・上海聲像，1998年。

張淺潛、麥田守望者樂隊等：《紅星4號》，上海聲像，1997年。

驤梓、艾斯卡等：《紅星3號》，上海聲像，1997年。

竇唯等：《中國火II》，中國音樂家音像，1996年。

驤梓、許巍等：《紅星2號》，上海聲像，1996年。

驤梓、眼鏡蛇樂隊等：《紅星1號》，中唱廣州，1995年。

張楚、張嶺等：《一顆不肯媚俗的心》，中國錄音錄影，1993年。

輪迴樂隊、呼吸樂隊等：《搖滾北京》，揚子江，1992年。

艾敬：《我的一九九七》（導演：張元）。

二手玫瑰樂隊：《采花》（導演：李虹）。

二手玫瑰樂隊：《夜深了》（導演：袁德強）。

崔健：《快讓我在雪地上撒點野》（導演：張元）。

崔健：《飛了》（導演：張元）。

崔健：《一塊紅布》（導演：張元）。

崔健：《最後一槍》（導演：張元）。

竇唯：《上帝保佑》（導演：吳晧璋）。

竇唯：《高級動物》。

竇唯：《黑色夢中》。

竇唯：《窗外》（導演：老錢）。

竇唯&譯樂隊：《幻聽》。

反光鏡樂隊：《嚎叫俱樂部》

何勇：《冬眠》（導演：施潤玖）。

何勇：《垃圾場》（導演：施潤玖）。

何勇：《鐘鼓樓》（導演：張揚）。

麥田守望者樂隊：《綠野仙蹤》（導演：老錢）。

麥田守望者樂隊：《電子祝福》。

張楚：《姐姐》。

張楚：《相對》。

演唱會實錄：《搖滾中國樂勢力：中國搖滾史重要現場實錄》，上海聲像，1994年。

子曰樂隊：《相對》。

2 電影及紀錄片

【德】George Lindt、Susanne Messmer導演：《北京浪花》（紀錄片），2005年。

管虎導演：《頭髮亂了》，1994年。

劉峰導演：《愛噪音》（紀錄片），2008年。

米家山導演：《頑主》，1988年。

路學長導演：《長大成人》，1995年。

盛志民導演：《再見，烏托邦》（紀錄片），2009年。

孫志強導演：《自由邊緣》（紀錄片），2000年。

孫志強導演：《自由邊緣之鑒證》（紀錄片），2002年。

田壯壯導演：《搖滾青年》，1988年。

吳文光導演：《流浪北京》（紀錄片），1990年。

【香港】張婉婷導演：《北京樂與路》，2001年。

張揚導演：《昨天》，2001年。

張揚導演：《後革命時代》（紀錄片），2005年。

張元導演：《北京雜種》，1993年。

七 網路資源

中國搖滾資料庫 http://www.yaogun.com/

豆瓣網 http://www.douban.com/

《我愛搖滾樂》有聲雜誌官方網站 http://www.sorock.com/

《搖滾時代》有聲雜誌官方網站 http://rocktime.rockbj.com/

搖滾北京音樂網 http://www.rockbj.com/

摩登天空 http://www.modernsky.com/

崔健主站點 http://www.cuijian.com/

張楚網站 http://www.zhangchu.com/

美國《時代》週刊官網 http://www.time.com/time/

新浪網搖滾頻道 http://ent.sina.com.cn/rock/

附錄一　中國早期搖滾音樂人相關狀況

搖滾音樂人（出生年）	何時加入何樂隊	接觸國外搖滾樂的經歷	來自家庭的音樂影響	接觸搖滾前的音樂基礎	原供職單位，是否離職
曹鈞（1964）	1989年加入呼吸樂隊	在暨南大學求學期間（80年代初）由外國同學介紹接觸西方搖滾樂	無	幼年開始學習笛子、口琴、小提琴、鋼琴等樂器	絲綢進出口公司任會計，1989年2月辭職
曹平（1961）	1987年加入DaDaDa樂隊 1988年加入時效樂隊	1980年在部隊收聽澳洲廣播電臺，開始接觸搖滾樂	不詳	1968年開始學習笛子 1975年開始學習吉他	高中畢業後在某工藝美術品廠的磨石膏車間工作，86年大學畢業後從事英文導遊工作，後由旅遊局出資組建時效樂隊

姓名（出生年）	加入樂隊	音樂影響	家庭背景	音樂教育	職業
常寬（1968）	1989年加入寶貝兄弟樂隊	不祥	父親是作曲家，雙簧管演奏家，軍區歌舞團團長，母親是八一電影製片廠演員	從小接受嚴格的音樂教育，學習鋼琴，雙簧管演奏和音樂理論。14歲開始學習吉他，15歲開始自己作詞、作曲，16歲登臺表演	無
陳勁（1967）	1988年加入寶貝兄弟樂隊	1987年開始接觸Beatles及一些日本搖滾音樂、美國鄉村音樂	不詳	幼年開始學習二胡，中學開始自學吉他、口琴、貝斯、爵士鼓等樂器	無
程進（不詳）	1987年加入白天使樂隊	不詳	母親為音樂學院教師	幼年曾學習鋼琴，1981年開始學習打擊樂	在中國兒童藝術劇院任打擊樂器演奏員
崔健（1961）	1984年加入七合板樂隊 1987年加入ADO樂隊	1983年聽到外國旅遊者和美院學生帶進中國的磁帶，開始迷戀搖滾樂	父親為空政歌舞團小號演奏員	14歲開始學習小號	北京愛和管弦樂團任小號演奏員 1988年被迫離職

丁武（1962）	馮滿天（1963）	高旗（1968）
1984年加入不倒翁樂隊 1987年加入黑豹樂隊 1989年加入唐朝樂隊	1984年加入白天使樂隊	1989年加入呼吸樂隊
1982年前後開始接觸以Beatles為主的西方搖滾	不詳	中學時在母親的影響下接觸了大量西洋音樂，1985年前後開始接觸西方搖滾樂
無	父親馮少先是中國著名月琴演奏家、月琴改革家、國家一級演員、中國音樂家協會會員	父親畢業於中央音樂學院指揮系，後任合唱團指揮，母親畢業於中央音樂學院音樂系，現任職於美國國家影藝學院
1970年左右開始學唱樣板戲 1976開始學習吉他	自幼師從於其父馮少先學習月琴	初二時開始學習吉他
北京132中任職美術老師，1983年辭職	1978年考入中央民族樂團，擔任月琴獨奏演員兼中阮演奏員	無

龔鳴（1960）	1988年加入螢火蟲樂隊	不詳	父親在海政文工團工作	4歲時開始隨父親練習小提琴 1986年開始學習吉他	1976（一說1986）年進入中國鐵路歌舞團
郭傳林（1959）	1987年加入黑豹樂隊	不詳	不詳	高中畢業開始學吉他	1981年從北京公共汽車四廠辭職
何勇（1969）	1987年加入派樂隊 1988年加入五月天樂隊 1990年加入報童樂隊	初中時受港臺流行音樂和英國威猛樂隊（Wham）來華演出的影響，開始學習吉他 16歲接觸搖滾樂，開始寫歌	父親何玉笙是中央歌舞團成員	6歲隨父親學習柳琴 11歲加入中央電視臺銀河少兒藝術團任演奏員	八○年代中曾先後在中央歌舞團、東方歌舞團、中央輕音樂團，北京電影樂團和中央芭蕾舞團任演奏員
蔣溫華（驊梓）（1966）	1987年加入五月天樂隊 1989年加入1989樂隊 1989年加入TOTO樂隊	1985年受英國威猛樂隊（Wham）來華演出的影響，開始接觸西方搖滾樂	全總話劇團子弟	不詳	無
李季（1963）	1984年加入不倒翁樂隊	不詳	不詳	不詳	曾在工藝美術廠工作，工作內容是畫廣告牌 1984年離開美術廠加入北原公司

李力（1959或1960）	1981年加入阿里斯樂隊 1984年加入不倒翁樂隊 一九九二年加入1989樂隊	不詳	不詳	幼年時曾學習小提琴演奏	服役4年 復員後在紡織品公司做了2年推銷員
李士超（不詳）	1979年加入萬李馬王樂隊	在北京第二外國語學院學習時接受西方搖滾樂影響	不詳	不詳	不詳
李彤（1964）	1987年加入黑豹樂隊	80年代初開始接觸親戚從海外帶回的Beatles、Eagles等國外搖滾樂磁帶	無	無	西苑飯店服務員，組建樂隊後辭職
劉君利（不詳）	1987年加入白天使樂隊 1989年加入樂隊 1989樂隊 1990年加入崔健樂隊	不詳	不詳	1974年開始學習古典吉他	不詳

劉效松（1962）	1989年加入呼吸樂隊	不詳	不詳	1974年考入中國戲曲學院學習民族打擊樂 1986年赴西班牙系統學習西方打擊樂	海政歌舞團，1987年辭職
劉義軍（1963）	1987年加入白天使樂隊 1989年加入唐朝樂隊	70年代末開始接觸國外現代音樂及搖滾樂	無	自幼學習民族樂器	無
劉元（1960）	1984年加入七合板樂隊 1987年加入ADO樂隊	不詳	父親劉鳳桐是在民間相當有名氣的嗩吶藝人	自幼接觸各類樂器。1984年開始自學薩克斯管	1979年進入北京歌舞團
馬曉義（不詳）	1979年加入萬李馬王樂隊	在北京第二外國語學院學習時接受西方搖滾樂影響	不詳	中學時跟隨王昕波學習吉他	不詳
秦琦（1963年左右）	1984年加入不倒翁樂隊 1989年加入1989樂隊	1982年開始接觸日本傳入的流行搖滾樂，1983年開始接觸西方搖滾樂	全總話劇團子弟	13歲開始學習小提琴	曾任工人，組建樂隊後辭職

姓名（出生年）	加入樂隊	接觸西方搖滾樂	家庭背景	樂器學習	其他經歷
秦勇（1968）	1987年加入五月天樂隊 1989年加入1989樂隊	不詳	不詳	不詳	不詳
孫國慶（1960）	1984年加入不倒翁樂隊	不詳	安徽省文聯大院子弟，	自幼開始學習大提琴，1977年考入中央音樂學院大提琴系	國家廣播藝術團職業大提琴手，後辭職
萬星（不詳）	1979年加入萬李馬王樂隊	在北京第二外國語學院學習時接受西方搖滾樂影響	不詳	不詳	不詳
王迪（不詳）	1984年加入不倒翁樂隊	80年代初開始接觸以Beatles為主的西方搖滾音樂	不詳	無	大學畢業後任《世界知識畫報》美術編輯，1985年辭職
王文傑（1965）	1987年加入黑豹樂隊	不詳	哥哥王文芳是黑豹早期的鼓手	1983年隨郭傳林學習吉他	不詳
王昕波（不詳）	1979年加入萬李馬王樂隊	1971年偶然接觸Beatles的音樂，開始對搖滾樂產生興趣		70年代中期自學吉他，並自製效果器、合成器	曾在玩具研究所工作，研製聲學玩具

姓名	加入樂隊	接觸搖滾樂	家庭背景	音樂學習	經歷
王勇（1966）	1984年加入不倒翁樂隊 1989年加入健樂隊 1989年加入1989樂隊	1983年前後開始接觸國外搖滾音樂	父親曾任中國箏研究會秘書長	9歲開始學習古箏，18歲進入中國音樂學院器樂	在中國音樂學院任古箏教師
蔚華（女）（1962）	1990年加入呼吸樂隊	不詳	不詳	無	中央電視臺《CCTVNEWS》節目主持人，加入樂隊後辭職
歇斯（楊長勇）（1965）	1990年加入黃種人樂隊	1985年受英國威猛樂隊（Wham）來華演出的影響，開始接觸西方搖滾樂	不詳	不詳	13歲考入中國戲曲學院學習京胡和打擊樂
臧天朔（1964）	1984年加入不倒翁樂隊 1987年加入白天使樂隊 1989年加入1989樂隊	1984年通過不倒翁樂隊接觸搖滾樂	不詳	6歲開始學習鋼琴	先後在東方歌舞團、北京歌舞團、谷建芬聲樂中心演奏

姓名（出生年）	加入樂隊		背景	音樂經歷	
張炬（1970）	1989年加入唐朝樂隊	不詳	總政歌舞團子弟	14歲開始學習吉他，16歲開始學習貝斯	無
趙明義（1967）	1990年加入黑豹樂隊	不詳	不詳	1984年進入解放軍藝術學院學習打擊樂	解放軍軍樂團任獨奏演員，加入樂隊後辭職
趙年（1961）	1987年加入DaDaDa樂隊 1988年加入效樂隊 1989年加入唐朝樂隊	不詳	不詳	幼時學習小提琴演奏，對古典音樂很有興趣	曾在印刷廠工作，1986年辭職專注於樂隊活動和音樂創作
張永光（1962）	1987年加入ADO樂隊	不詳	11歲跟隨父親學習音樂	1979年開始在中央歌舞團學習嗩吶演奏 1983年榮獲第一屆全國民族樂器比賽一等獎	16歲考入中央歌舞團
趙明義（1967）	1990年加入黑豹樂隊	不詳	父親是音樂老師	小學開始學習木琴 1983年進入解放軍藝術學院學習，專攻西洋打擊樂器演奏	1987年進入解放軍軍樂團

姓名（出生年）	加入樂隊		家庭背景	學習經歷	
趙牧陽（1967）	1987年加入寶貝兄弟樂隊 1989年加入呼吸樂隊 1990年加入難兄難弟樂隊 1990年加入紅色部隊樂隊	不詳	父親是歌劇編劇，文革時被迫改行做秦腔編劇 母親為秦腔正旦演員 哥哥趙已然是中國第一代搖滾人	小學四年級輟學進入秦腔劇團學徒 1985年隨趙已然學鼓，僅一年便贏得西北鼓王的美譽	不詳
趙已然（1963）	1990年加入紅色部隊樂隊	不詳	父親是歌劇編劇，文革時被迫改行做秦腔編劇 母親為秦腔正旦演員	小學三四年級開始登臺演出 11歲學習二胡，隨毛澤東思想宣傳隊演出 大學時參加樂隊，自學打鼓	不詳
祝小民（不詳）	1989年加入TOTO樂隊	1985年	父親是作曲家 母親是聲樂老師	幼年時學習古典音樂 隨著年齡增長逐漸開始接觸流行音樂	不詳

附錄二 80年代在中國從事搖滾活動的外國音樂人相關狀況

搖滾音樂人	何時加入何樂隊	在樂隊作用	來華時間、原因	備註
【美】寇善立（Chandler Klose）	1993年加入1989樂隊	特邀吉他手	一九九二年來華，北京外語學院留學	
【英】秦思源	一九九二年加入穴位樂隊	作品主創，樂隊主唱	80年代隨受政府之邀來華工作的父親來到北京	陳西瀅、凌叔華之外孫，現任上海當代國際藝術博覽會藝術總監
【美】郭怡廣（Kaiser）	1989年加入唐朝樂隊	吉他手	1988年來華留學	美籍華人，受祖父（郭廷以，歷史學家，曾任臺灣中央研究院近代歷史研究所所長）影響醉心於中國傳統文化。來華前在美國與薩保曾組樂隊Freeball，後繼續為唐朝樂隊提供音樂資訊，之後斷續與唐朝樂隊多次合作
【美】薩保（Szapo）	1989年加入唐朝樂隊	鼓手	1988年來華留學	Freeball 來華前在美國與郭怡廣曾組樂隊

【馬達加斯加】埃迪（Eddie Randriampionana）	1983年加入大陸樂隊 1987年加入ADO樂隊	吉他手	幼年因父母工作關係舉家來京居住。有1／4中國血統。被公認為將雷鬼和爵士舞介紹給中國的第一人。對中國搖滾音樂的發展貢獻巨大。	
【匈牙利】布拉士（Kassai Balazs）	1987年加入ADO樂隊	貝斯手	不詳	1991年回國，ADO隨之解散

選擇以中國搖滾樂為題寫作，源自於一種強烈的言說欲望。我無法對搖滾樂在我們這代人的主體建構過程中究竟起到了多大的作用給出一個準確的估量，但可以肯定它確實是一種巨大的身份認同的資源。當回想十多年前還是一個中學生的自己以一種朝聖般的心態聽著那些現在已經成為中國搖滾樂「經典」的歌曲時，記憶喚起的是一種孤獨的力量。放學的路上騎著自行車，崔健特有的沙啞聲線從walkman裏傳來，我覺得自己無所畏懼，平庸的生活可以被超越，令人失望的現實可以被擊敗，我們可以永遠年輕，永遠熱淚盈眶。

是的，對我來說，搖滾樂首先是一種自我賦能的工具，是我所擁有的「一間自己的房間」。直到一位比我年長十歲的老師告訴我，崔健的《一無所有》是他們這代人的精神肖像

時，我才恍然發現搖滾樂「像一把刀子」般跨越代際、穿透文化的力量，它使孤獨的個體成為孤獨的集體，它使沉默的大多數終於不再啞然。

從崔健在一九八六年以一首《一無所有》為我們身處其中的一片荒蕪做出命名，中國搖滾的聲音裏挾著泥沙俱下的現實，穿過近三十年的時間抵達我們此時此刻所在的位置。這個位置早已不是一片荒蕪，而是「豐富和豐富的痛苦」。崔健曾以「不是我不明白，這世界變化快」指認的加速發展的城市化過程，生產出了何勇所謂「垃圾場」和張楚所謂「戀愛的季節」，如今已成為我們習焉為不察的日常景觀。中國搖滾發展到今天，也早已與其誕生之初的菁英話語分道揚鑣，成為一種異常複雜的聲音——先鋒、普羅與大眾文化的品格並存，憤怒、懷疑、出世、狂歡的姿態同在。對於很多過度商業化的樂隊來說，「垃圾場」成為了「遊樂園」，「戀愛的季節」也失去了其弔詭和反諷的特質，變成了黏住翅膀的蜜糖。大型搖滾音樂節越來越多，漸漸成為一種新的城市休閒方式。中國「搖滾」的面目在商業意識形態和主流意識形態的夾縫中變得模糊不清，「搖滾已死」的呼聲不絕於耳。

但我們依然有被譽為「民謠的良心」的周雲蓬，以「我們不屬於工人階級，我們也不是農民兄弟，我們不是公務員老師知識分子，我們不是老闆職員中產階級」的底層敘事對質城鄉對立、階級分化的現實，吶喊出主體認同的失落，一句悲壯的「不要做中國人的孩子」，依然能讓我們看到中國搖滾人最強烈的社會責任感。

我們依然有來自石家莊的萬能青年旅店，以「用一張假鈔，買一把假槍，保衛她的生活」刺穿平靜的水面，暴露出隱伏其下的不安全感和被剝奪感，一句「如此生活三十年，直到大廈崩塌」，依然能戳穿麻木的「日常」，讓無數人為之落淚。

我們依然有甘肅蘭州的野孩子，寧夏銀川的蘇陽，廣東海豐的五條人，從粵北小鎮流浪到北京的客家歌手楊一，他們對傳統音樂資源進行挖掘和轉化，並鉤沉出其背後一整套文化傳統、勞動方式和生存哲學，用本土音樂／文化對抗著全球化無遠弗屆的力量。

所以我們聽中國搖滾——這顆舶來的種子，確確實實在我們腳下的土壤裏扎根、開花、結果，然後映照出我們看不見的空虛。儘管中國搖滾人的自我想像和姿態，早已不是崔健「假行僧」式的個人英雄主義，而是多了幾分「被誘捕的傻鳥」的自嘲和「陌生的局外人」的無奈，但這「無能」卻依然是力量，這歌聲「無聊」卻依舊「輝煌」。它賦予了我們一個「阿基米德基點」，也許不能撬動地球，但筆路藍縷，水滴石穿。

囿於篇幅和時間，最重要的是能力所限，本書對中國搖滾的圖景，特別是對中國搖滾／民謠近年來發出的新聲音及其所產生的新能量的呈現，尚存諸多欠缺之處。幾乎就在寫完它的同時，遺憾和惶惑的心情就已經浮出水面。對我來說，本書的終點正是未來思考的起點，因為中國搖滾乃至其折射出的歷史和「當下」，還有那麼多新的東西等待著我和本書的讀者去發現。

美學藝術類　PH0079

搖滾中國

作　　者/孫　伊
主　　編/蔡登山
責任編輯/蔡曉雯
圖文排版/王思敏
封面設計/蔡瑋中

發 行 人/宋政坤
法律顧問/毛國樑　律師
印製出版/秀威資訊科技股份有限公司
　　　　　114台北市內湖區瑞光路76巷65號1樓
　　　　　電話：+886-2-2796-3638　傳真：+886-2-2796-1377
　　　　　http://www.showwe.com.tw
劃撥帳號/19563868　戶名：秀威資訊科技股份有限公司
　　　　　讀者服務信箱：service@showwe.com.tw
展售門市/國家書店（松江門市）
　　　　　104台北市中山區松江路209號1樓
　　　　　電話：+886-2-2518-0207　傳真：+886-2-2518-0778
網路訂購/秀威網路書店：http://www.bodbooks.com.tw
　　　　　國家網路書店：http://www.govbooks.com.tw
圖書經銷/紅螞蟻圖書有限公司
　　　　　114台北市內湖區舊宗路二段121巷28、32號4樓
　　　　　電話：+886-2-2795-3656　傳真：+886-2-2795-4100

2012年6月BOD一版
定價：360元
版權所有　翻印必究
本書如有缺頁、破損或裝訂錯誤，請寄回更換

國家圖書館出版品預行編目

搖滾中國 / 孫伊著. -- 一版. -- 臺北市：秀威資訊科技,
　2012, 06
　　　面；　公分. -- (SHOW藝術 ; PH0079)
　BOD版
　ISBN 978-986-221-943-0 (平裝)

　1. 音樂史　2. 搖滾樂　3. 中國

910.92　　　　　　　　　　　　　　101004438

讀者回函卡

感謝您購買本書，為提升服務品質，請填妥以下資料，將讀者回函卡直接寄回或傳真本公司，收到您的寶貴意見後，我們會收藏記錄及檢討，謝謝！
如您需要了解本公司最新出版書目、購書優惠或企劃活動，歡迎您上網查詢或下載相關資料：http:// www.showwe.com.tw

您購買的書名：＿＿＿＿＿＿＿＿＿＿＿＿＿＿＿＿

出生日期：＿＿＿＿年＿＿＿＿月＿＿＿＿日

學歷：□高中 (含) 以下　　□大專　　□研究所 (含) 以上

職業：□製造業　□金融業　□資訊業　□軍警　□傳播業　□自由業
　　　□服務業　□公務員　□教職　　□學生　□家管　　□其它＿＿＿

購書地點：□網路書店　□實體書店　□書展　□郵購　□贈閱　□其他

您從何得知本書的消息？

　□網路書店　□實體書店　□網路搜尋　□電子報　□書訊　□雜誌
　□傳播媒體　□親友推薦　□網站推薦　□部落格　□其他＿＿＿＿＿

您對本書的評價：(請填代號　1.非常滿意　2.滿意　3.尚可　4.再改進)

　封面設計＿＿＿　版面編排＿＿＿　內容＿＿＿　文／譯筆＿＿＿　價格＿＿＿

讀完書後您覺得：

　□很有收穫　□有收穫　□收穫不多　□沒收穫

對我們的建議：＿＿＿＿＿＿＿＿＿＿＿＿＿＿＿＿＿＿＿＿＿
＿＿＿＿＿＿＿＿＿＿＿＿＿＿＿＿＿＿＿＿＿＿＿＿＿＿＿＿＿
＿＿＿＿＿＿＿＿＿＿＿＿＿＿＿＿＿＿＿＿＿＿＿＿＿＿＿＿＿

11466
台北市內湖區瑞光路 76 巷 65 號 1 樓

秀威資訊科技股份有限公司 收

BOD 數位出版事業部

:::

（請沿線對折寄回，謝謝！）

姓　　名：＿＿＿＿＿＿＿＿＿　年齡：＿＿＿＿＿　性別：□女　□男

郵遞區號：□□□□□

地　　址：＿＿＿＿＿＿＿＿＿＿＿＿＿＿＿＿＿＿＿＿＿＿＿

聯絡電話：(日) ＿＿＿＿＿＿＿＿＿＿　(夜) ＿＿＿＿＿＿＿＿＿＿＿

E-mail：＿＿＿＿＿＿＿＿＿＿＿＿＿＿＿＿＿＿＿＿＿＿＿